05〜2012年

U0048895

『アイデア』で特集し、

〈績を残している

ーナー──葛西薫、服部一成、有山達也、松本弦人、平野甲賀、羽良多平吉、松田行正、北川一成、宮田識、浅葉克己、寄藤文平（掲載順）

の

ラフィックデザイナー

Ryuko Tsu

Acquisition Editor and Designer
wangzhihong.com

目次

アイデア

前言

本書收錄了過去刊載於設計雜誌《idea》的設計師訪談特輯，因此訪談人選深受雜誌的編輯方針及同時期設計業界狀況之影響。這些人選的共通之處，在於儘管他們身處始於二十世紀末的平面設計巨變浪潮當中，依然能發揮超越市場邏輯的文化影響力。

所謂平面設計的巨變，簡單地說，也就是戰後所建構起的平面設計這種職能的產業結構、價值體系之解體和重整。在資訊技術的革新和全球經濟的加速之下，過去制度化的領域逐漸成為網路化的資訊架構及其市場原理的一部分。而設計這種行為也隨之擺脫魔術般的光環，逐漸普及，設計師的職能開始分化爲兩極立場，一是構思整體的指導者、諮商者，一是實際執行作業的操作者。

而在這波浪潮裡依然能堅守主導權的設計師，是以何種方法或態度開展其具主體性且自律的活動？《idea》此特輯的主題之一，便在

於介紹可供參考的實踐案例。

在此之前並非未曾出現平面設計師的自律活動，可是許多例子都只是享有業界制度中特權立場的設計師，在其專業領域之外仿效「藝術家」所成立的。

本書所介紹的人選，不但全面承擔身為「設計師」的主體性，亦於同時代的脈絡和與他者的合作當中承諾其存在角色，體現出另一種超越了純粹作家主義的典範。

訪談過程主要關注點並非各人的「感性」或「靈感」，而是他們如何將自己置於社會、文化、技術的脈絡當中，創建出屬於自己的世界。讀者或可從他們的言論中有所收穫、有所觸發。期待本書可以成為形塑二十一世紀設計史的一股助力。

室賀清德

前《idea》編輯長

圖版記名凡例

デザイナーインタビュー選集
グラフィック文化を築いた 13 人
—— 1

● **かさい・かおる**——一九四九年生於北海道。一九六八年任職於文華印刷，一九七〇年服務於大谷設計研究所，之後於一九七三年進入 SUN-AD 廣告公司。以藝術總監之職長期負責三得利烏龍茶（一九八三年～）、United Arrows（一九九七年～）等品牌的廣告製作，並負責虎屋的企業識別、空間計畫、包裝設計（二〇〇四年～）、三得利、三得利美術館、TORANOMON TOWERS 等的企業識別、標誌計畫，以及電影戲劇宣傳製作，攝影集和小說的裝幀等。曾榮獲朝日廣告獎、東京ADC大獎、每日設計獎、講談社出版文化獎書籍設計獎、原弘獎、龜倉雄策獎等。舉辦過「葛西薰與SONY」（一九八四年、設計藝廊 一九五三／銀座松屋」、「AERO 葛西薰展」（二〇〇七年、創意藝廊 G8（Creation Gallery G8））、銀座守護神花園藝廊（Guardian Garden Gallery））等展覽。著作有《葛西薰的工作及其周邊》（六耀社）、《世界的平面設計35 葛西薰》（DNP藝術溝通）、《KASAI Kaoru 1968》（ADP）等。

sun-ad.co.jp

葛西薰

Kasai Kaoru

アイデア

七〇年代之後，知名藝術總監競相爭逐各種華麗或標新立異的風格，在這股風潮下，葛西薰獨自安靜地累積工作經驗。不知不覺地，葛西的工作好比氾濫資訊洪流裡一塊舒心喘息之地，不經意、卻又深厚踏實地紮根在我們的生活中。葛西的廣告彷彿解開了廣告本質、也就是異化的日常之毒，重新將我們喚回此地。不僅是廣告，在他經手的裝幀或包裝裡也可以感受到的「確實」，究竟如何醞釀而成？其身後的背景是無訊光憑感覺或才能回收的漫長路徑。葛西在訪談中談起對後來創作歷程有莫大影響的青春期經驗，以及高中畢業後任職的印刷所，還有在SUN-AD廣告公司新人時代的體驗等，逐筆描繪出他堅定不動搖的自己。

摘自《idea》三一二號

「特輯 葛西薰」（二〇〇五年八月）

面對什麼而戰？

——過去偶爾有人會用「寧靜」或者「舒適」這些字眼來形容葛西先生的作品，而現在這些感覺似乎成了一大主流，狂掃市面上各式各樣的設計現場。這或許是一點一滴正逐漸走向瘋狂的現代社會中，大家對設計的期待之一。

葛西先生從六〇年代開始一方面從事創作，也親眼目睹設計和社會現狀的變遷。您也負責過廣告這種公共性較強的工作。我今天拜訪，主要想從社會現狀、設計、廣告這三大主軸，來了解葛西先生的想法。

葛西　我曾經出過一本書，大致整理了過去的工作內容《葛西薰的工作及其周邊》（六耀社，一九九八年），出書那陣子是我相當努力的時期。我心裡有著很強的企圖心，覺得出自自己之手的東西一定得是自己能接受的「工作」成果。我非常清楚這份工作不是為了表現自己的

個性，而是「為了他人而工作」。我心裡有相當認真的業務認知，認為設計必須具備連接人與人的功能。與其注重自己的個性，我反而傾向讓自己往後退一步、將商品推到前面，結果導致大家覺得我的作品「寧靜」……以往在工作時，我並不太注意去咀嚼時代感或社會現狀，然後再對外表達。我只是專注面對眼前的事物，陳述出「我的想法」罷了。我覺得這跟積極表現「自我」有點不同，事實上我也辦不到。

——在字型設計上，您使用的字型也是一種嚴格鍛鍊後的呈現呢。我覺得那是透過美術字和手繪字的修練後，運用經過鍛鍊的手眼表現出完全內化的字型。就像一個開車技術很好的司機在停車時可以達到精準順暢的控制一樣。當您呈現出不同的東西，並不是稍微嘗試一下不同於以往的風格，似乎已經從根本大幅改變了方向。

葛西　我覺得要先有語言和文章這些內容，接著才會從中產生出活字。所以我真正希望大家關注的並不是活字本身。

照片也一樣。比起照片的風格形態，最初的目的應該始於忠實傳達發生在眼前的事

葛西薰
Kasai Kaoru

件。照片不可能表現出多於當場存在的東西。我本身並沒有什麼宏大的思考或概念，真要說起來，其實只是永遠在跟自己眼前的人、眼前的東西對話而已。比方說，比起一張正大發雷霆的臉，一張隨時可能暴怒的臉反而更可怕吧。我覺得人對眼前的事物最有感覺的，或許是在事件或感情起伏的一瞬之前。未完成的東西、帶有陰影的東西等等，包含這種負面部分的東西比較容易觸動人心。這些東西更容易讓看的人產生許多想像空間。

──葛西先生其實是最近才開始經手裝幀和舞台相關工作的吧？我莫名有種誤解，覺得您很久以前就負責過裝幀。也就是說，我對您創作的印象，除了您自外於所謂流行趨勢外，觀察細部，又可以看到很多實際操作的痕跡。

葛西　沒有錯。裝幀非常有趣，因為可以實體體會到自己動手的感覺。這些工作都是由許多參與者各自發揮個性、共同打造，例如電影工作中的導演和演員，或者書籍的作家等等。很榮幸地，這些人願意找我合作，我也覺得自己應該充分發揮自己的個性，才不至於

程度罷了。

失禮。所以儘管難為情，我也試著表現出自己。雖說是個性，不過也只是親筆手描畫線的

——九〇年代中期起，您開始在設計中使用非常獨特的拓模式繪圖和插畫，這種嘗試的起因何在？

葛西　我並不打算畫出具備藝術性質的「繪畫」，只是覺得動手畫線、塗顏料這些事有趣、很喜歡而已。這就像是在跟我的情感或者想法等完全無關的無意識部分相處一樣。用很多不同種類的雲形尺畫線，看著圖案漸漸成形，然後相疊、組合，在某處精準疊合，這種感覺很難以言語形容。比方說一個打開的眼鏡盒，當我們對盒身慢慢施加力量要關上時，到了某一個地方會拉動彈簧，砰然關上，就類似這種感覺，或者成功運用顏料調出跟某個顏色完全相同的那個瞬間……。繪圖時我會把一個部件加以複製，使其變形、旋轉，讓它變成其他不同形狀，或者重疊……一直不斷重複這些步驟。

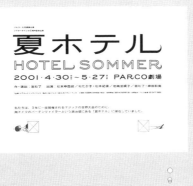

「夏飯店」戯劇海報／PARCO／2001
AD、I：葛西薫／D：池田泰幸

女生徒

太宰治 作・佐内正史 写真　作品社

太宰の命がけの悲歌芳翻は、
いつだって俺たちの勇気の源だった。
宮本浩次（エレファントカシマシ・ヴォーカル／数字）

1

2

彡現場記録

97年11月～1998年2月
稿・メモ　鎌田正義
現場　中央水産研究所旧跡地he

映画ワンダフルライフ
その登場人物たちと
撮影現場の記録

1997年11月～1998年2月
監督・脚本　是枝裕和
写真　鎌田正義
現場　中央水産研究所跡地Hp

あなたの人生のひとつの
大切な思い出を
ひとつだけ選んで下さい。

詩集　妖精の詩

3

1　太宰治（作）、佐內正史（照片）《女學生》／作品社／2000
134x184mm／AD：葛西薰／D：池田泰幸
2　是枝裕和（導演・腳本）、鋤田正義（照片）
《電影下一站，天國　出場人物及拍攝現場記錄》
光琳社出版／1999／A5 變形本／AD：葛西薰／D：岡本學、野田凪
3　今井徹、金子美鈴、大關松三郎、中原中也、小熊秀雄《詩集 妖精之詩》
XYLO／1997／A5 變形本／CD：山崎英介／AD：葛西薰／D：三浦政能
視覺設計：山崎英介、谷口幸三郎、野村美也子

葛西少年

——接續上面的話題，剛剛葛西先生提到的那些「感覺」，背景到底源自何處呢？葛西先生過去在媒體上好像很少談到您自己的背景，這讓我有點好奇。

葛西　從小在我心裡就有所謂「可以接受」跟「無法接受」的東西，這一點到現在都沒有變。任何進入我視線的東西都一樣。現在我還持續的工作，也是帶著希望盡量能接近自己「可以接受」的標準而做。小時候家裡大人看的《平凡月刊》雜誌或印刷品彩頁，刊載明星照片的報導單色刷印在單薄紙張上的質感，用深藍或茶色刷在有色新聞紙上的漫畫雜誌，而每一回的紙張和印刷的顏色又有所不同……現在回想起來，我可以了解這全都是為了追求印刷效率和配合規格所致。我莫名地喜歡這些印刷品的質感和味道。一下雨，紙張便會泛著濕氣、變得膨厚，也喜歡掀翻這些「乾燥紙張的觸感……。

我一直很喜歡勞作和手工藝。所有零用錢和時間都花在模型和勞作上。除了勞作我也很沉迷於魔術。我從小身體瘦弱，以前那個時代小孩子總是會一起在外面玩，不過我永遠

是最落後、輸得最慘的那個。漸漸地我也覺得沒意思，轉而喜歡在家做勞作或看書。不過到了國三的時候我終於警醒，一天到晚玩這些東西對將來一點幫助也沒有，也一輩子都不可能賺大錢（笑），於是停下了所有興趣。上了高中之後我開始對活動身體有興趣，迷上羽毛球，後來原本體弱的我竟然還當上了體育股長。現在我還跟朋友組成了「飛翔凱迪拉克」(Flying Cadillac)這支羽毛球隊，偶爾一起打球。我們還做了一座凱迪拉克上生出翅膀的獎杯。

—— （笑）。既然如此看來您本來打算成為一個「正經的大人」，那為什麼又會轉向從事設計呢？

葛西　高二時我有個同學開始上美術字的函授課程，那時候我第一次知道什麼是「美術字」。我當時覺得自己畫畫功力比那位朋友稍微好一點，既然這樣那我也來試試吧，開始接受函授教育。就是覺得不服輸（笑）。後來我愈來愈沉迷，幾乎每晚都在畫明朝體、Gothic 體。

但是另一個比較大的因素是我沒上大學這件事。我原本想上物理或化學方面的大學，也拿到了獎學金，不過因為家庭因素沒能如願，後來我透過函授講座對印刷和設計工作內容有些了解，決定到札幌找間印刷公司上班。因為對於住在室蘭的我來說，札幌是個大都市。我跟導師商量後，沒想到他建議我不如到東京去。那時剛好東京文京區的文華印刷提供住宿，正在招募員工，我就這樣決定了工作，宿舍生活是兩個人擠在一間兩坪多一點的房間裡，睡覺時鋪了兩床墊被房間就沒什麼多餘空間了。棉被拿出來後壁櫥的空間就清出來了，當時我就以壁櫥代替桌子，練習美術字。我跟室友一點也合不來（笑）。

我總是先在其他人房間裡打發時間，直到室友睡著再回房間練習美術字（笑）。

當時澀谷的 PARCO 百貨剛落成，西武和 PARCO 相關的印刷工作，透過 JK 工作室或 VCC，以及後來的 Sugar Pot 和 Y Project 等設計事務所委託我們印刷廠，讓我有機會接觸到第一手原稿和知名作家的實際作品。當時尤其是橫尾忠則先生和彼得．馬克斯（Peter Max Finkelstein），他們迷幻風格的插畫和設計非常驚人，當然也不能不提杉浦康平先生。我一天到晚模仿橫尾先生和杉浦先生，希望可以追趕上他們。

當時也是唐十郎和寺山修司的全盛時期，我經常去看地下小劇場。龜倉雄策先生或田

葛西薰
Kasai Kaoru

中一光先生這些平面設計師的世界，在我眼中就像是「另一個世界」。不過杉浦先生和橫尾先生的設計真的力道相當強大，我心想，再怎麼追趕或許都無濟於事，從某一段時間起我開始有意識地做完全相反的東西。我刻意走向無機質的東西、井然有序的方向。

—— 後來您進入大谷設計研究所，設立者是以美術字研究和撰寫解說書知名的大谷四郎先生，這也是出於您對文字的興趣嗎？

葛西　是的。研究所除了進行跟文字相關的研究和字型設計，也經手印刷品和招牌文字以及商標等商業設計，另外還有西武百貨這個大客戶。這份工作除了跟文字有關，我自己也很有興趣，兩者兼具，對我來說相當具有吸引力。面試時必須提出作品，但是在那之前我只做過家具店促銷傳單，所以連忙趕製能拿得上檯面的作品。

大谷設計研究所裡聚集了多位技藝精湛的手寫師。甚至還有專門書寫類似「京都吳服內覽會」等的「揮毫部」這個部門。負責週刊雜誌新聞廣告的手繪字大小標題的部門，拿到原稿後必須在兩個小時左右完成。做法是在肯特紙上以原寸用槽尺分毫不差畫滿在該區域

中，記得當時我還拜託公司讓我也試試，可是時間完全趕不上，一點也派不上用場。

指導能力與工藝精神

——看過葛西先生的作品，有一點始終讓我覺得很感興趣，那就是您自己動手動眼所鍛鍊出的工藝精神，跟廣告製作這種合作體制中的指導能力，究竟是在哪裡、以何種方式交會？我無法把講求品味或企畫能力的藝術總監這個框架套用在您身上。您的創作手法似乎更加全面。

葛西　當時我看了「三得利白標威士忌」的報紙廣告心想，要是可以做這種工作就好了。那是一則只由剪貼照片和商品構成的端正廣告，由 SUN-AD 廣告公司負責製作。那時候剛好 SUN-AD 廣告公司正在招募員工，我馬上就去應徵。當時我也還年輕，總之滿腦子都想做些「酷帥」的東西，其實我也很嚮往雄霸廣告業界的 Light Publicity 廣告製作公司（以下

葛西薰
Kasai Kaoru

葛西薰
Kasai Kaoru

20

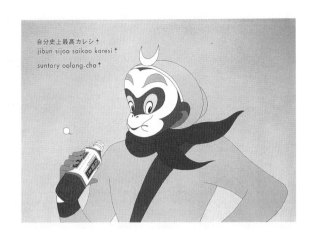

自分史上最高カレシ✝
jibun sijoo saikoo karesi✝

suntory oolong-cha✝

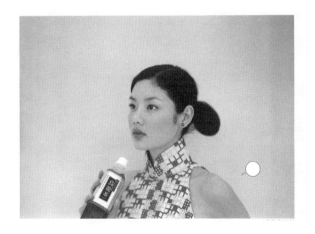

「烏龍茶」海報／三得利／2002
CD：玉水恭司／CD、C：安藤隆／CD、AD：葛西薫
D：野田凪、大島慶一郎／I：加藤未起子／原畫：張光宇／Ph：上田義彦

UNITED ARROWS LTD.

www.united-arrows.co.jp

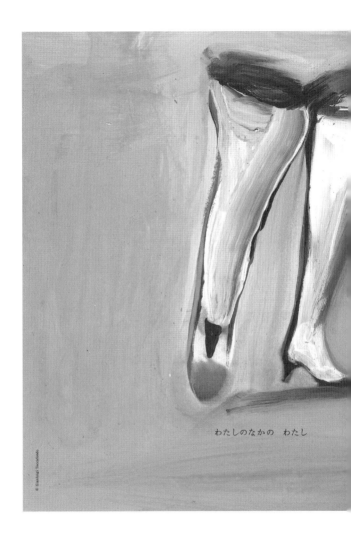

わたしのなかの　わたし

「UNITED ARROWS」雑誌廣告／UNITED ARROWS
2005／CD、AD：葛西薫／CD：山本康一郎
CD、C：一倉宏／D：引地摩里子／A：Gianluigi Toccafondo

稱Light?（笑）。在我心裡如果說SUN-AD廣告公司是張榻榻米，那Light就像張椅子。不過剛好SUN-AD廣告公司在找人，雖然不覺得自己會被錄取，最後還是成功進了公司。

SUN-AD廣告公司以作家、詩人、文案為製作軸心，現在回頭想想，我跟設計師說話的機會還不及跟他們說話的機會多。他們強烈認為在討論設計之前如果無法傳達語言的意義也是枉然，也不喜歡輕佻膚淺的流行……他們認為，設計並非一開始的目標，而是最後自然出現的結果。他們還說過：「一個連編目錄和製表都不會的設計師根本不值得相信。」不管照片或整體設計再怎麼精采，角落刊載的時間、價格、地點等必要資訊，還有使用說明書裡瑣碎的標識等等，這些不起眼但不可或缺的部分做得是否確實，都會影響整體品質，所以絕對不能輕忽這些細節。

我在SUN-AD廣告公司首次跟攝影家一起工作，覺得很畏縮。我很怕跟外面自由接案的攝影師合作，這些人往往已經有一定名聲，年紀也大我很多，不過上司也對我說：「葛西，你不能老是窩在公司裡。」我不知道怎麼讓知名攝影師了解我的想法和概念，對攝影也一竅不通，只能跟對方說：「那就麻煩您了。」但實際到了拍攝現場我才覺得，好像跟我想要的東西不太一樣。但我還是什麼都說不出口。最後看著完成的正片，又覺得果然跟想

像中不同。可是我還是會跟對方說：「真不錯呢。」（笑）。這種狀況怎麼可能做出好東西？

我也覺得自己很悲哀。

後來我慢慢累積經驗，跟共事的攝影師年齡也逐漸拉近，這才終於能說出真心話。如果有不懂的專業用語，我也不會覺得難為情，因為我知道只要客氣有禮地說出自己的想法就行了。現在想想，我覺得年輕時為了保護赤裸裸什麼都沒有的自己，拚命在武裝、掙扎。有了年紀之後慢慢可以卸下武裝，懂得坦率表達。

與自己的對話

葛西　我父親聽到我說想當設計師時並不贊成。他說，等到你上了年紀感覺會變得遲鈍，以後會跟不上時代的。以前普遍認為設計師是個只能趁年輕從事的職業。所以我總是帶有這種恐懼、非常拚命。我沒上過美大，也沒讀什麼書。我覺得總有一天自己會面臨極限。所以總覺得要是不做些什麼，一定會被淘汰。我經常突然在半夜開始畫畫，覺得某一

本書非讀不可、某部電影非看不可，要不然就會覺得非常不安。我心想，就算讀了書也不了解內容，至少也得記住其中一句話（笑）。對於玩樂也是一樣的心情，都非常投入。我還曾經為了充實知識，拿月薪買下全套百科事典。到最後這些書分成四堆放上木板、變成了桌腳（笑）。大概有二十年左右我都帶著這種戒慎恐懼的感覺在工作……。

我十八歲之前住在北海道，來到東京之後心裡一直有這種自卑情結。所以我企圖讀很多書、努力學習來填補這份不安。當然啦，透過這樣的掙扎我也獲得了不少東西。不過在我三十六歲、剛好是十八歲的兩倍歲數時榮獲了ADC獎，當時在演講中我提到「為了追尋身為設計師所需的技能，我來到東京十八年，但是創作時最能提供我參考的，幾乎都是十八歲之前的經驗」。直到現在我依然這麼認為。有時候我會對年輕人說，最值得參考的就是自己。自己身上蘊藏著不知不覺中累積、與身體融為一體的經驗、感覺，或者知識。

但是我們不能以此滿足。還必須跟自己負面的部分妥協折衝。

從這個角度看來，假如我擁有的東西是一百，我大概只發揮了五十吧。當自己站在觀看者的角度，我會被那些瑣碎粗糙的部分所吸引，或者能感受到人呼吸氣息的東西，有那麼一點無謂的部分也無妨。以後我希望可以更輕鬆自在地表現自己。

葛西薰
Kasai Kaoru

united arrows
green label relaxing

ku:nel

TORAYA CAFÉ

1 「green label relaxing」商標
UNITED ARROWS／2002／AD：葛西薫／D：戸田薫
2 「ku:nel」商標／MAGAZINE HOUSE／2003／AD：葛西薫／D：宮崎史
3 「TORAYA CAFÉ」商標／虎屋／2003／AD：葛西薫
D：石井洋二、池田泰幸、宮崎史／字型設計：木之内厚司

デザイナーインタビュー選集
グラフィック文化を築いた 13 人
——2

● はっとり・かずなり｜一九六四年生於東京都。一九八八年東京藝術大學美術學院設計系畢業後，任職於 Light Publicity 廣告製作公司。二〇〇一年起轉爲自由接案的藝術總監、平面設計師。主要作品有丘比、JR東日本等廣告之藝術總監，雜誌《眞夜中》《流行通信》《here and there》的編輯設計，《三菱一號館美術館》、『Utrecht』等商標字型、東京國立近代美術館、橫濱美術館等展覽之平面設計、包裝設計、書籍設計等。曾榮獲東京ADC獎、第六屆龜倉雄策獎、原弘獎、東京TDC大獎、JAGDA獎、每日設計獎等。曾舉辦過「服部一成 視覺傳達」(二〇〇七年、五六一〇藝廊〈Gallery5610〉)、「服部一成二千十年十一月」(二〇一〇年、銀座圖像藝廊〈Ginza Graphic Gallery〉)、與仲條正義之雙人展「仲條服部八丁目心中」(二〇〇九年、創意藝廊 G8〈Creation Gallery G8〉)等展覽。著作有《服部一成之平面藝術》(誠文堂新光社)《世界平面設計95 服部一成》《DNP藝術溝通》等。

服部一成

Hattori Kazunari

アイデア

眼角瞥見街頭的海報或者書店裡書本的封面，情不自禁又回頭看，才知道原來是某位設計師的作品。服部一成的設計就是這樣的存在。他讓人印象深刻的獨特造形擁有許多表面上的追隨者，但實際能談論服部想挑戰什麼的人並不多。服部從國中起就折服於平面設計的魅力。而在他的製作過程中，不僅包含服部與生俱來的天分，更可一窺他對日本平面設計史的展望。想了解服部一成，首先來聽聽他本人的聲音。

「服部一成100頁」特輯

摘自《idea》三一七號（二〇〇六年六月）

踏上設計師之路

——我想您在許多場合中都已經談過，不過一開始還是想請服部先生聊一聊您為什麼會走上設計這一條路。

服部　「這條路」啊……。我姐姐以前念武藏美（武藏野美術大學），不過學的並不是平面設計。

所以我從國中起就透過姐姐獲得不少跟設計或者文化相關的資訊。湯村（輝彥）先生的畫很棒、橫尾（忠則）先生又如何如何等等，這些都是同齡朋友不太會聊的話題。

除了姐姐的影響之外，我高中那個年代剛好是西武文化的全盛時期，我上學會經過池袋，接觸到許多西武的設計文化。其實不只是西武，我本來就很喜歡看海報類的東西。

另外還有一點，我很喜歡《花椿》，大概從高中起就每個月到百貨公司的化妝品賣場去拿……那些刊物我現在還留著。那個時候封面設計還不是仲條（正義）先生負責的。我從

國高中時代就很喜歡這些。當時剛好是八〇年代。與其說我懷抱著成為設計師的雄心壯志，或許該說始終莫名地對這方面有興趣。

——順便請問您跟令姐相差幾歲？

服部　差四歲。我受姐姐的影響很深。她給我看過不少雜誌或書籍。我還記得橫尾先生改版設計的《流行通信》也是姐姐買回來告訴我：「你看，這個很棒吧。」那是一九八〇年的四月號。雖然不太懂，但是我記得那時候有種眼睛一亮的感覺。姐姐把石岡瑛子的PARCO海報《啊，原點》貼在房間裡。以前有過不少類似這種瑣碎小事。

——這些故事聽起來就好像岡崎京子的漫畫呢（笑）。所以您從高中開始就立志要當設計師嗎？

服部　當時我上的是升學高中，大家都理所當然覺得將來會考上好大學、進入好公司。

但是我卻有一種說不出的反抗……只覺得不管什麼都好，希望可以找到奇怪的工作。就好比想逃避、想跳脫常軌的心態。明明使不了壞，卻又憧憬當壞學生的那種感覺。大概是因為這種心態，所以才不知不覺地有了想當設計師的念頭吧。我對畫畫或者參觀展覽等當然也有興趣，不過並沒有想當畫家的想法。也不知為什麼，就是對作品變成海報張貼，或者變成書籍雜誌上市銷售這種媒體比較感興趣。

——您參加過美術類社團嗎？

服部　完全沒有。我是個愛打棒球的少年（笑）。但是也不太可能當棒球選手，所以才想去讀美大。再加上有姐姐這個先例，我打定主意一定要去上美術系。我對平面設計懷抱很深的憧憬。可是一開始我其實想當插畫家。我知道和田誠先生和湯村先生這些插畫家。平面設計或者藝術總監這些概念並不太容易了解。聽了腦中會跳出問號「那是幹什麼的人？」大概就是這些原因吧。所以我開始上考美大的補習班。池袋西武十二樓在現在的 Saison 美術館之前有一座西武美術館，我經常會泡在那旁邊的 Art Vivant 書店裡。雖然

不買，不過每次去就會待個三、四小時，全部逛一遍。年輕時還做過這種事呢。另外我也會把文藝書和文庫的裝幀全部看過……我很喜歡看這些東西。

——您喜歡閱讀文藝方面的書籍嗎？

服部　讀是讀，不過現在也一樣，我很喜歡書，可是閱讀速度不快，所以讀不了太多量。高中時有幾個朋友對繪畫、文學、文化這些領域很熟悉，比我成熟多了，還讀了很多艱深的法國文學等等，他們帶我認識了蘭波、小林秀雄這些作家。我身邊有這麼一群朋友，在大家準備升學考試當中，有一小部分遠離浮世的人，而他們直到現在好像還不太適應日本社會（笑）。可是當時大家最擔心我。「服部，你上美大將來怎麼辦哪？」結果我反倒成了這三人中最迎合社會的一個（笑）。大概就是這種感覺。

——您最早崇拜的設計師大概是哪些人？

服部　一開始當然是橫尾忠則先生給我的衝擊最大，另外我也很喜歡做過很多西武作品的田中一光先生。接著當我上高中左右的時候，井上嗣也、Saito Makoto、戶田正壽這些人也陸續大展身手。他們的作品跟在這之前的平面設計師又有些不同，讓我覺得真是帥氣，果然還是這些好。不過也只是一個青澀高中生的想法(笑)。現實中我只能在補習班裡畫素描，心裡所想跟實際所做的事差異實在太大。

對了，仲條先生我是看了《花椿》後知道他的名字的，但是我並不清楚他實際的工作是什麼。我覺得《花椿》這本雜誌本身很棒，但我並不覺得這是一種作品。偶爾雜誌裡會出現非常奇妙的商標或者畫面，讓我對這個人很好奇，不過一個高中生也不懂得怎麼評斷好壞。田中一光、橫尾忠則是因為有海報作品，所以比較好懂……。總之 Saito 先生、井上先生、戶田先生、奧村靫正先生這三人的出現實在非常酷。我還記得看到車站貼滿 Saito 先生「Alpha Cubic」第一張海報時，心裡的震撼。

——那時候您已經知道平面設計師或者藝術總監是什麼樣的工作了嗎？

服部　沒有沒有，一點也不懂。總覺得都一樣。其實現在我也不太懂（笑）。不過至少知道跟插畫家的工作不一樣（笑）。在我心裡，大概就是一群會做酷炫海報的人吧。

──在八〇年代新浪潮文化中，您對同樣盛行的音樂或流行時尚也很熱中嗎？

服部　不，這就是我這個人比較土氣的地方，我對音樂和流行時尚一竅不通（笑）。但我真的很喜歡平面設計。我就是個嚮往平面設計的棒球少年（笑）。練習結束之後上補習班畫素描。我還會在補習班的習題中模仿井上先生或 Saito 先生的作品。井上先生很常用紅色，所以我試著把畫面塗成鮮紅等等，也沒有特別意義。我也經歷過這種現實和理想之間無可奈何的差距。

就這樣，我重考了一年之後進了藝術大學，但我是因為嚮往平面設計而進了美大，可是身邊的同學都在畫畫。一方面也是因為當時還沒有電腦。其中一個原因是受到日比野先生的影響。日比野克彥、Tanaka Noriyuki、伊勢克也這些人在「日本平面設計展」中大放異彩，受到他們的影響，大家都開始畫畫。可是我對畫畫一點也不在行，我只想用照

片、文字、幾何圖形來構思平面設計。不過終歸沒辦法。我拿不出像樣的作品，不知道該怎麼辦好。雖然手邊有一套 Monsen 的活字範本集，可是我不知道該用什麼步驟來進行。我會的頂多就是網版印刷，也試著想像完成的樣子製了版，但是刷印出來後跟想像中完全不同。當時跟現在不同，無法在螢幕上嘗試幾次、確定正確後再輸出。每個步驟都很花時間。所以我大學時期幾乎沒留下什麼像樣的作品。我處於一種徒有嚮往、卻什麼也做不出來的狀況。大學的成績並不好，心裡滿是挫折。可是在那個時期除了平面設計之外，我也有很多接觸繪畫、建築的機會。一到週末我就會到銀座去看遍當時所有熱門藝廊。

大學時候我還具有強烈希望靠自己的力量來創作，但是卻做不出來，連做法也一頭霧水。欸，其實要是具備足夠的幹勁和行動力，也不至於做不出來吧。我就這樣度過光動腦、手卻跟不上的四年，心裡只想趕快畢業出社會。一心以為這樣就能投入設計工作。

進入 Light Publicity 廣告製作公司

—— 後來您進入了 Light Publicity 廣告製作公司（以下簡稱 Light），冒昧請問，您求職時主要找的是廣告方面的工作嗎？

服部 不。我只找了 Light 一間。我直覺自己不適合廣告代理的工作，個性上也不太適合大企業。因為一直嚮往《花椿》，我也很想進資生堂，可是他們沒開平面設計的缺，只有找包裝設計。當時進了資生堂的是我同班同學工藤青石。另外 Light 的文案石川勉先生是我高中棒球隊的學長。我正在苦惱該怎麼進行求職活動才好，心想先去找石川學長聊聊，他建議我公司即將招募新人，要我去試試，所以我在大四那年夏天去應考……還滿順利就確定下來了。可以說是在我真正認真思考之前，就已經決定好工作了。

—— 那真的非常順利呢。

服部　是啊。當然，我很喜歡丘比（kewpie）的廣告，覺得細谷巖先生的設計很棒，我也知道 Light 的 OB 裡曾經出過許多頭角崢嶸的前輩，確實很嚮往這份工作。可是進公司之後才是辛苦的開始……公司講求的是現場主義，或者該說是現實主義。這也是 Light 出色的公司風氣，總之凡事都強調實踐。不管腦子裡想的點子有多麼精采，不動手做是不行的。大家速度都很快，手沒有片刻停歇，三兩下就完成了。我本來以為丘比的廣告一定歷經了非常繁複的準備、慎重進行製作，不過實際上卻以相當日常的步調快速俐落地完成，讓我很訝異。當時當然還沒有電腦，都是手工製版。大家都能憑手工畫出很漂亮精準的線條。在這裡你看不到誰面對桌子安靜思考。我覺得很好奇，不知道大家都是什麼時候發想創意的。

—— 所以您是在 Light 學會了平面設計的實際知識和技術？

服部　也可以這麼說，另外其實我大學時做過一陣子排版的打工，負責製版、入稿，所

以也並非一無所知。當時藝大裡沒有人願意做製版工作，但是我覺得雖然內容無趣，但製版本身很好玩，也對能將內容實際印刷出來覺得很開心。現在想想其實我的個性裡應該帶有一些工匠氣息。藝大的人藝術家性格居多，在這當中我大概算是少見的異類吧。

不過……該怎麼說呢。我第一次負責丘比的工作，是進公司後大約第十年左右。同時期我也開始負責ＪＲ東日本和本田的廣告，可是在這之前幾乎沒做過什麼能端得上檯面的作品。大概都是家電目錄、電腦相關廣告等，工作量倒是不少。我的作品很糟，儘管自己已經很拚命了，但東西還是不夠好。我腦袋裡有股想創作了不起作品的野心，實際工作時也以為應該不差，可是最後的結果卻不怎麼樣。老是陷入這樣的循環（笑）。跟我同年代的青木克憲、佐藤可士和早在年輕的時候就拿出許多好作品，跟他們相比我繞了很長一段遠路。

——您自己對完成的作品並不滿意？

服部　不，甚至該說我相當喜歡。看著完成的東西我自己會覺得「喔！真不賴」，可是經

過一段時間後再冷靜地看，就覺得不行。這種東西當然不會獲得好評。可能是我成見太深，無法換上客觀的眼光吧。我這個人一旦決定了方向，就會異樣地堅持，不太聽別人意見。我也真的非常認真投入，確實也有不小的企圖心，我深信自己不可能沒有設計能力，可是設計這條迴路似乎還沒有連接上。所以諸事不順，努力都成了徒勞，就這樣過了十年。

——在第十年出現了什麼轉機嗎？

服部　也不是。不過都做了十年，總該有所覺察了。都做了這麼久還不見成績，應該是欠缺了某種驅動力吧。我開始可以用客觀的態度來觀察自己，我的目的是這樣，但這個目的有沒有傳達出去呢？另一方面，設計的基礎技巧在這段期間中倒是提升了不少。比方說處理文字的方法就獲得不少磨練。就在這時，剛好遇上好時機，當時電通的創意總監岡康道先生給了我很多工作機會，看了這些成績之後文案秋山晶先生邀我去接丘比，算是我很順利轉換的時期吧。在那之前的十年沒有任何堪稱作品的東西，也未嘗不是件好事。

關於藝術指導

—— 在製作公司工作，工作就不可能止於個人範圍，根據案件規模，可能需要對其他設計師做出指示、進行拍攝指導，您是怎麼認識、了解所謂藝術指導這個角色的呢？

服部　設計我全都自己來，所以指導主要是拍攝的指導，在 Light 有攝影部門，我通常需要跟這個部門的攝影師一起工作。攝影可以說是日常的一部分，攝影師也都近在身邊，很容易溝通，公司裡還有攝影棚，想拜託他們試拍時也很方便。我想 Light 因為細谷先生的影響，所以都由藝術總監（以下稱AD）決定一切，攝影師只要依照指示拍攝。當然，也有很多攝影師對此反彈，有很多自己的想法。所以如果對攝影不夠了解當然無法順利共事，畢竟是每天都要處理的事，也自然而然地學起來了……。我的指導不是那種有效率的瀟灑步驟，先傳達概念和目標，再讓攝影師自己詮釋拍攝，而是一直跟在攝影師身後，具體確定角度和曝光。不過說到指導，我到現在還是一樣，不太擅長跟工作人員一起共事（笑）。一想到要對別人說明、請別人幫忙，我現在還是會覺得心情沉重。如果可以我希望不要跟

任何人見面，自己完成工作（笑）。

—— 您這番話問題不小呢（笑）。

服部　是真的啊（笑）……不過老實說，AD跟平面設計師在職責上的差異，我現在還摸不太透。因為不管任何平面設計的工作，都一定會包含AD的眼光。當然在AD當中也有很優秀的人，有能力去思考概念和案件的整體構成，把所有需要動手的部分都指示其他人去做，藉此樹立起自己的工作。可是我自己在這方面比較弱。我並不擅長先擬定概念，再根據概念去建立架構。不管任何工作我都習慣先自己動手，然後一邊做一邊思考：「啊，這個方向好像還不錯」、「但這是為什麼呢？」又反覆地思考。我的做法通常是這樣，所以我很難下指令。

AD也有很多不同類型，我想我這種人應該算是依附在平面設計上的類型吧。因為有了這個憑藉，所以才勉強能擔負起指導工作……嗯，我想應該是這樣吧……。

——（笑）

服部　嗯。這就是困難之處。

——我覺得這就是服部先生您作品有趣的地方。

服部　比方說丘比 Half 的廣告，一般來說可能會先把目標客層設定為年輕獨居女性，不如由此展開女性獨白的世界吧，那照片就用這種感覺、拜託某某某……其實我的進行方式並不是這樣的。我們一開始先有文案，但是負責文案的秋山晶先生也是不太喜歡說明的人，我想秋山先生應該是刻意不說太多，期待意料之外的新鮮結果吧。反正看到成品不行就老實說不行。我呢，無論如何會先自己做了再說。拍攝拍立得、撰寫文字，做許多嘗試。一點點小差異就會帶來很大的不同。一直試到覺得「這個方向說不定可行」為止。就某個角度來說，這樣的東西已經可以入稿了。不需要拜託誰拍照也行。還要再次把這些細小的地方確實告訴別人、請別人完成真的很難。所以就結果來說我幾乎全都自己完成。

服部一成
Hattori Kazunari

「丘比 Half」／丘比／1999
CD、C：秋山晶／AD、D、Ph：服部一成

透過開會討論，把自己想做的東西對人下指令、要求別人確實做到……這件事當時和現在都是我不太擅長的地方，那只好自己動手了，一路用這種方式做出來的東西，雖然我自己不太懂，但是從結果來看，看在別人眼裡或許會覺得這就是所謂的「服部風格」吧。

——不過，要把自己畫的文字和自己拍攝的拍立得直接交出去，這需要不小的決心吧。

服部　丘比的手繪文字加上了說明（笑）。「表現獨居女性的獨白」……類似這樣的說明。我有時候確實也會不厭其煩地到處說明（笑）。嗯，但如果問我是不是真是這樣……假如我去告訴對方：「我之所以用這種設計是基於這種表現概念，」雖然也不能說錯，但總覺得有點假。其實我的手法更講求直覺……當中固然有些道理……但我也不知道怎麼說好。

可是手繪的東西、手工製作的東西確實更能表現出柔軟的感覺。但是如果只因為這樣就被視為溫暖、柔軟的設計，我也覺得滿抗拒的。真要說的話我覺得那種手法有點噁心（笑）。以過剩的感覺表現人性，這一點我不喜歡，我也很不喜歡被看做是一個品味輕浮飄忽的設計師（笑），其實我並不是啊。所以在《流行通信》中我相當刻意地嘗試方正感覺、

粗厚線條。當然這也是因為《流行通信》確實比較適合這種風格。我的作品並不是表現不出這一面。

規則與自由

——想請教服部先生過去受過什麼設計的影響、又對哪方面比較感興趣？

服部　具體來說，就平面設計這個領域，我進入 Light 後不久看了許多書籍，企圖學習吸收、模仿，但是最近沒怎麼看了。我受到比較大影響的應該是藝術方面，更精確地來說是比當代藝術更早的畢卡索、馬諦斯等現代藝術。不過不是安迪·沃荷這一類的。當然我也很喜歡安迪·沃荷……。像是保羅·克利（譯註：Paul Klee，一八七九～一九四○，德國裔瑞士籍畫家）。這些人的畫對我的設計帶來不小影響。等到字型設計和排版有一定程度的基礎，我開始覺得應該可以在畫面中更加自由。我認為所謂設計不一定要有那麼僵硬的想

法、不一定要那麼一絲不苟，有時候往完全不同的方向走不也挺有趣？

比方說井上嗣也先生的工作就給我很好的啟發。他把文字用奇怪的方式扭曲，但效果卻非常好。文字擺放在很不可思議的位置，但是非常有型。當然井上先生跟我的風格有著根本上的不同，可是我受到他不小影響。於是我進一步又浮現了一個隱約的念頭，在設計中或許也可以像畢卡索那樣，將四角畫面掌握透徹，用充滿魅力的自由構圖來創作。所以我在《流行通信》中刻意不用格線。這些都是因為累積了一定基礎功夫的經驗，說是基礎其實也不是什麼了不起的功夫，但儘管如此還是有了相當經驗，才能夠對自己有自信，敢於嘗試不同。我漸漸知道不一定得遵循設計師決定的規則走。因為最終的成品並不是要呈現給設計師看。就算設計師看來覺得這是「出自設計拙劣的人之手」，有時候用一般造形眼光來看也不見得不能成立，當時我是這麼想的。

──由此連接到媒體藝術之前的造形藝術，感覺這當中充滿深意，真是有趣。

另外我也很喜歡達達主義。他們用了大量活字，雖然不懂意思但就是覺得很帥。

運用充斥市面的製成品創造出新鮮的東西，我很喜歡這種風格。

——從這個方向看來，在服部先生吸收了許多知識的八〇年代，還流行過俄羅斯前衛派，您怎麼看待這種風潮？

服部　我當然也很喜歡俄羅斯結構主義，覺得很酷，但是倒並沒有太熱中。相較起來還是偏好達達……。所以現在愈來愈偏離設計領域，喜歡畢卡索這些方向。還有塞尚等等。

——我看過您事務所的書架，上面以舊書為中心，放了許多看來非常有意思、別具眼光的設計書、美術書，這些是您從大學時代就開始收購的嗎？

服部　沒錯。大學的時候也有，但是我在 Light 時期買了特別多這類設計書。現在我比較少買設計書了。看到漂亮的書籍我還是會忍不住買，比方說橫尾先生以前裝幀的書這類，不過還稱不上藏家。我很喜歡橫尾先生的裝幀……。

——我在服部先生的作品上也感受到橫尾先生的書籍設計和排版那種大膽，當然內涵是不一樣的。

服部 大膽是嗎……。橫尾先生在七〇年代的書籍設計，並不是單純忽視規則，胡攪一通，他是在徹底了解書籍形態和規則的前提下，刻意從反方向來表達這些規則，我覺得這種態度非常帥。本文從封面就已經開始，通常以小字標註的版權頁改以巨大文字來編排。非常自由，但是跟任意妄為又不太一樣。

——說到規則或形態，字典可以說是各種規範最嚴格的一種載體了。您經手《Petit Royal日法辭典》等一系列字典裝幀時，是以什麼樣的手法來進行設計的？

服部 欸，其中也有些我在不懂常識的狀況下就自顧自進行的部分（笑）。不過我非常希望可以讓「字典有字典的樣子」。我也不認為既然是日法辭典，就要弄得像法國一樣時髦。不過現在市面上看到的字典設計也不見得就是正確答案。我覺得最美好的結果應該是

NOUVEAU
PETIT
ROYAL
DICTIONNAIRE
FRANÇAIS-
JAPONAIS

《Petit Royal 日法辭典》／旺文社
1996／B6 變形本／AD、D：服部一成

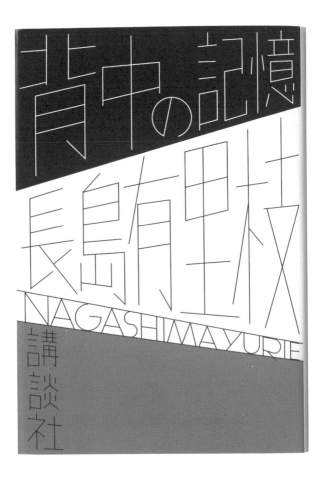

背中の記憶

長島有里枝

NAGASHIMA YURIE

講談社

1

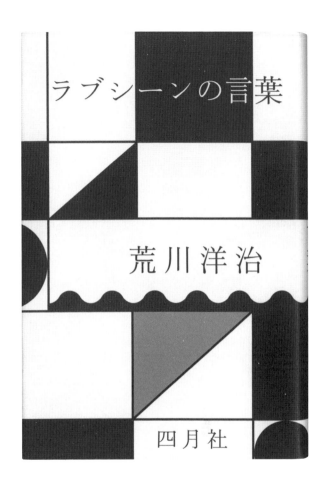

ラブシーンの言葉

荒川洋治

四月社

1　長島有里枝《背影的記憶》／講談社／2009／四六版
2　荒川洋治《枕邊細語》／四月社／2005／四六版
AD、D：服部一成

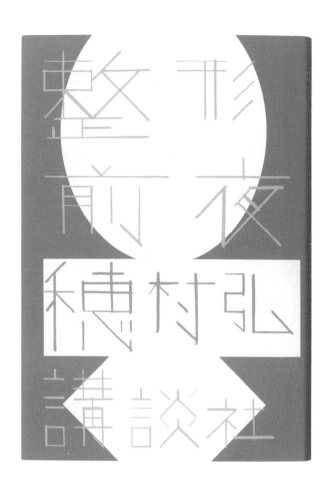

穗村弘《整形前夜》／講談社
2009／四六版／AD、D：服部一成

讓學生能帶著這本字典去上學，湧現好好學習的心情。其餘免不了有些以我自己為標準尺度來判斷的部分。也就是假如我自己要使用這本字典，會希望它是什麼樣子。我自己認為《Petit Royal日法辭典》這本字典，是第一個在設計上還滿成功的作品。當時我剛學會Mac，所有文字都是用Illustrator畫的。不需要用鴨嘴筆就能輕鬆畫出直線和圓弧，這實在太令人開心了，我進度神速，覺得好輕鬆（笑）。

獨立創業、《流行通信》、工作方式

——您在Light Publicity廣告製作公司任職十三年，多方活躍，為什麼動念想獨立創業？

服部　我完全沒有「創業」的意思……嗯，我只是想獨立而已（笑）。也就是希望可以靠自己工作。事務所的名稱叫做「服部一成有限公司」，那是因為公司一定得取個名字所

以才命名，其實沒有名字也無所謂（笑）。當時許多ＡＤ紛紛獨立，例如「Samurai」、「Butterfly Stroke」、「Dairy Fresh」等，大家都設立了自己的公司，但是我對這些風潮沒有特別感覺，單純只是服部一成這個人想要自由接案而已。實際上離開Light也沒有稱得上理由的理由。心裡倒是有明確的意念，希望開始自由接案。

——獨立之後工作範圍變得更廣了嗎？

服部　就結果來說，工作內容確實不一樣了。開始自由接案之後我才能夠接到《流行通信》的工作，也有機會擔任林央子個人發行的雜誌《here and there》ＡＤ工作。廣告工作我也持續在接，但是這類個人規模的專案和書籍裝幀工作增加了不少。外人看來「請Light」的服部先生幫忙」跟「請服部先生幫忙」，還是有點不同。跟在公司時最大的不同，就是接不接案都看自己決定。尤其是能接到《流行通信》，對我來說是很好的經驗⋯⋯。

——所以您當時先建立起自己的工作形態嗎？

服部　以工作形態來說，《流行通信》反而是個特例。因為事務所無法吃下所有工作，所以我另找了三位接案設計師組成團隊來合作。是啊……我現在還清楚記得，我給了他們一些基本方針，請他們進行設計，然後去開了第一次會。當時時間已經很緊迫了，但是那一天我完全無法給出任何指示，不知道該怎麼辦好……已經沒有時間，我也知道該有所行動才行，但卻只是交抱著雙手「嗯、嗯」地沉吟（笑）。

看到我始終提不出工作方向，他們開始試著排了幾個版，可是我雖然知道這些東西不是我要的，也不知道該怎麼辦才好。只能說：「嗯，不太對耶。」所以《流行通信》一開始其實進展得有點困難。我剛剛說過，以前我姐姐曾經給我看過由橫尾先生負責改版的《流行通信》，要說我熱愛這份雜誌或許誇張了點，不過確實有份特殊情感。那麼具有魅力的雜誌，要是變成一份平凡的雜誌怎麼行……我希望能想想辦法。可是現實上要設計那一百好幾十頁的內容就已經很吃力，也不是講究概念的時候了（笑），實際上我們已經面臨要是不快點設計雜誌就可能開天窗的窘境。

其實當初《流行通信》曾經要求，AD換人之後製作一本樣本來確認新的雜誌設計風格。聽說一般都會這麼做，也是理所當然，算是種提案吧。但結果我做不出來，並沒有交

出去。第一次交出東西就是正式上場。那麼……最後是怎麼決定方向的呢？嗯。

對了，雜誌設計開始進入電腦時代後，我一直覺得變得莫名考究。樣樣都做得精巧細緻。以前覺得滿漂亮的雜誌，一定出自知名設計師之手。現在不管由誰來做，都可以做得滿好看。所以我覺得似乎沒必要追求這個方向了。說到考究，如果能做到像中島英樹先生那個水準，就非常了不起，不過我想要往其他方向試試。

這跟我剛剛說自己最近不怎麼關注設計、偏好看畢卡索等其實也有共通之處。怎麼說呢……我覺得並不是一一確定細節，就可以完成好設計。決定設計好壞的，應該在其他地方。我現在講的並不是設計概念云云，而是更具體的文字跟排版。重要的似乎不在於是否能精巧地排列出漂亮的文字，而在於更根本的地方。

假如畢卡索這位畫家要製作海報。他必須用手繪文字來剪貼製版入稿。但只要是好作品，終究不會失去光彩。就算其中位置偏了一公分、有些文字歪了，作品本身仍具備不可撼動的堅韌和精采。剩下的就都是小事了。藝術家的創作往往讓我有這種感覺。當然啦，掌握住真正的精髓，再去充實細節也沒什麼不好，可是在沒有掌握任何本質的狀況下光在細節上下功夫，偽裝成上等的東西，那就很無趣了。更進一步說，細節當然非常重要，可

是這些重要的細節指涉的是哪些地方？這也可能是問題所在。這些念頭跟我最近讀的藝術書籍剛好有些相通道理，我覺得這也是一直放在自己心裡的部分。

在這種時候接到了像《流行通信》這種根本無暇思考細節的大案子。既然如此，不如把自己的弱點完全暴露出來吧。也不用再修飾整理。但是得確實創造出一些優點。我一開始的想法是，最好能抓住某種令人覺得痛快驚艷的感覺。希望連設計上不盡理想的地方，都可以成為魅力之一。

文字全部都用 Gothic、DG-KL1 字型。文字排版還是照相排版方式。英文用的是 Futura 或 Helvetica 兩種字型。基本上文字只用黑色。我立下了規則，不追求細節的花俏。照片素材都已經是彩色，所以文字黑色即可。不要往瑣碎小處追求別緻的設計。不過物件在文件中的位置或者尺寸關係就非常重要，所以這些方面要多加把勁。這跟決定格線、把文字丟進去就好的工作方式不太一樣。我希望每一個跨頁都是一種幾何結構。剩下的……偶爾我會自己做到很小的細節，有時候會做好一個樣本給設計師看，先請他們製作後我再修改，偶爾他們也會做出比我更有趣的東西，也有時候雖然覺得有點奇怪，不過也沒時間了就這樣丟出去吧，大概就是在這種情況下完成的作品。改版第一號問世時，可說相當大

Ryuko Tsushin

流行通信

PRADA
MARTIN MARGIELA
UNDERCOVER
COMME DES GARÇONS
CHANEL ALEXANDER McQUEEN GUCCI
LOUIS VUITTON MARC JACOBS

ザ・コレクション
the Collection

Paris
パリ

Milan
ミラノ

London
ロンドン

New York
ニューヨーク

1

vol. 475 700yen www.infas.co.jp

1 《流行通信》封面／INFAS 出版公司／2003
AD、D：服部一成
2 《流行通信》封面／INFAS 出版公司／2003
AD、D：服部一成／Ph：中川眞人

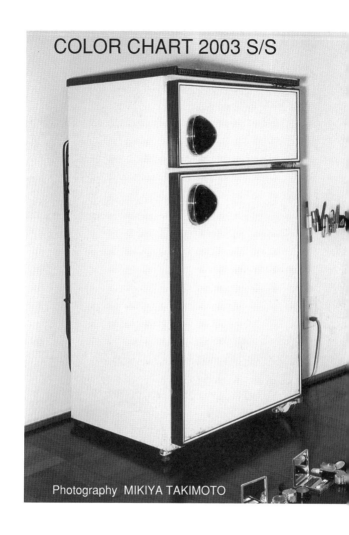

COLOR CHART 2003 S/S

Photography MIKIYA TAKIMOTO

《流行通信》「COLOR CHART 2003 S/S」
INFAS 出版公司／2003／AD、D：服部一成／Ph：瀧本幹也

膽。我還擔心會不會被批評設計很差勁呢（笑）。

再來最重要的還是內容，所以我們也花了很多心力在攝影上。我以前做廣告的時候負責過攝影指導，這方面我挺有把握的。我自己會確定主題、完成拍攝準備，還有製作小道具等等，比起排版，這些工作反而更辛苦。

—— 這本雜誌偶爾會以服部先生事務所一隅做為拍攝舞台，這也是一開始就有的計畫嗎？

服部 不，那倒不是，都是順勢而為。不過當初整修這間事務所時，把牆壁塗白、打通挑高天花板，確實隱約覺得這樣可能滿適合用來拍照。如果不想像攝影棚那樣全白，希望是白牆卻有點生活感的拍攝，這種地方應該還不錯。當初雖然有一點這樣的念頭，但並沒有想過每一集都會在這裡拍攝。比起攝影棚的全白背景，這裡有窗、有牆壁的質感，也拍出來不少有趣的照片，所以結果自然而然就變成這樣了。編輯部也因為不用花錢租攝影棚而開心得很（笑）。

—— 現在設計師負責的工作量愈來愈多，《流行通信》是一本獨立雜誌，服部先生在這當中應該佔了不小的分量吧。

服部　不，實際上還是有很多地方借助了其他工作人員的力量。設計師、還有編輯部，……那兩年就好像一直在準備祭典一樣，我常說那好比「永不結束的學園祭」。一直像笨蛋一樣埋頭往前衝。現在回頭看覺得做得挺不錯。就結果來看，回顧當時充滿了各種不合常理，也有很多覺得做得好差勁的地方，但是包含這些在內，都讓我覺得很可愛。我覺得算是某程度達成了一開始的目標吧。與其說不好不壞，應該說，就算出現很多缺失也無所謂，更要加把勁做出許多精采部分。畢竟是雜誌。其實我也算豁出去了，以設計師來說，我滿大膽地豁出去了。但是也因此，我自己不再受到種種設計的限制。所謂「設計師該有的樣子」都無所謂，我已經跨過了那條界線（笑）。還有，編輯部的員工多半都是年輕女性，大家的意見都很尖銳。每個人判斷好壞的標準都很清楚，就算設計界裡覺得好的東西，她們也一樣會直率地說出「好俗氣！」等意見。比起什麼設計原理，她們更喜愛「美好」的東西。這也讓我學習到不少（笑）。

— 您是因為有過《流行通信》的經驗，才開始對設計《here and there》這類個人專案的方向感興趣的嗎？

服部　不是的，其實《here and there》開始得更早。《here and there》或許是我最早開始嘗試脫離所謂「好品味」的設計。

— 您是怎麼接獲《here and there》的設計委託？

服部　原本是 Homma Takashi 先生覺得我跟《花椿》編輯部的林央子應該挺合得來，替我們引介認識。後來林央子自己發行了《here and there》這本個人雜誌，委託我負責設計。尤其第一號的內容相當奇特，同時有流行時尚的話題跟篇幅相當長的東北遊記……。在那之前我負責的廣告工作最大前提就是簡明易懂，用這個基準看來，這雜誌的內容根本不及格。唯一一貫穿全書的就是林央子個人感興趣的東西，也就是林央子的價值觀。而這個世界上一定也有其他人會跟她一樣感到有興趣，只有這個部分算是共通原則。我一開始不

太明白這樣到底行不行得通，但是我相信林央子這個人，決定做了再說。她對設計沒有太瑣碎的指示，都交給我去思考。

—— 完全沒有限制地交給您，對設計師來說會不會反而困擾呢？

服部　雖然說沒有限制，可是內容已經確定了，這跟全憑自己喜好來畫畫又不一樣。我也對內容做了一番思考才開始著手。另外，我覺得《here and there》的定位非常有型，設計上當然也希望能一樣有型。

在同一個時期我也開始了麒麟的工作，開會討論完布局全日本的計畫之後，又回來埋頭設計發行量約一千本的獨立出版品。《here and there》雖然是獨立出版品，也獲得了不小迴響，可是就規模來說還是差了一大截。不過我自己覺得這兩種工作之間並沒有矛盾。可能是我自己的資質比較適合鎖定一個小範圍，然後鑽研很深這種方式吧。我的工作方式不講邏輯、比較憑感覺，所以像大企業的廣告案必須經過嚴謹調查、透過提案開會通過等等，我覺得比較困難，相較之下跟林央子一起做雜誌就簡單多了。可是兩種工作對我來說

here and there

nakako hayashi

2002 spring issue

ドイツ写真の現在
かわりゆく「現実」と向かいあうために

Zwischen Wirklichkeit und Bild
Positionen deutscher Fotografie der Gegenwart ..

Bernd & Hilla Becher
ベルント&ヒラ・ベッヒャー

Michael Schmidt
ミヒャエル・シュミット

Andreas Gursky
アンドレアス・グルスキー

Thomas Demand
トーマス・デマンド

Wolfgang Tillmans
ヴォルフガング・ティルマンス

Hans-Christian Schink
ハンス・クリスティアン・シンク

Heidi Specker
ハイディ・シュペッカー

Loretta Lux
ロレッタ・ルックス

Beate Gütschow
ベアテ・グーチョウ

Ricarda Roggan
リカルダ・ロッガン

2005年10月25日(火)〜12月18日(日)
東京国立近代美術館
The National Museum of Modern Art, Tokyo

http://www.momat.go.jp

ギャラリー4に関して同時開催
アウグスト・ザンダー展
August Sander Face of Our Time

2

1 《here and there》vol.1》／林央子／2002
CD：林央子／AD、D：服部一成
2 「德國攝影的現在」展海報／東京國立近代美術館／2005
AD：服部一成／D：山下智子

都很重要。

通往設計的瞬間

——最近您經手了不少美術館展覽海報和印刷品，這跟剛剛提到的藝術話題也有關聯嗎？

服部　偶爾會接到展覽的工作。一開始是川村紀念美術館的亞歷山大‧考爾德（譯註：Alexander Calder，一八八八～一九七六，美國雕刻家、當代藝術家）展，接著是橫濱美術館、東京國立近代美術館。這些都是對我作品感興趣的負責窗口主動來聯絡。當然我也很喜歡這些工作。不過每個展覽都有其主角，也就是藝術家的視覺意象，要以這些當做題材來設計海報或傳單並不容易。

—— 最近美術館也開始著力於海報設計，可以看到不少充滿新意的東西，特別是服部先生經手的作品，可以感受到極高的設計意識。

服部　沒有，還有很多年輕設計師比我更大膽嘗試。我自己的情況該怎麼說呢，可能因為一直以來負責的都是自己喜歡的藝術家，我無意讓自己的設計越過藝術家跳到前方。這些東西畢竟帶有告知訊息的功能。並不是只要作品本身看起來好看就行，還得充分發揮傳遞訊息的角色，所以得考慮許多層面。

　　老實說，我很希望有機會可以常態性地負責某個美術館的印刷品設計。以前原弘曾經長期負責國立近代美術館的海報，要是能這樣工作一定很有趣。可是公立美術館在系統上不容易這麼做，不能持續把工作發包給相同單位。

—— 說個題外話，您相當關注原弘先生的作品是嗎？

服部　我以前看過他平凡社出版的作品集。之前剛好有機會看到一本山茶花的二手攝影

集，覺得很不錯就買下了。那本攝影集中規中矩，但是在規矩的做法當中卻有著不可思議的排版，一看之下裝幀設計是原弘先生，真的很不錯。照片排列方式的一點點不同帶來令人驚艷的效果，還有放圖說的位置等等，也令人覺得「放在這裡真是特別」。看到這些地方我就會不由自主地興奮起來。另外現在也有一股風潮，認為設計不應是指這些細微部分，設計應該是更大的布局等等。可是像這些不起眼的部分，只因為文字位置的一點點巧思，就會讓人覺得「哇，真不錯！」整個頁面呈現的印象也隨之不同。我很容易對這些地方有反應。……咦，好像跟我談《流行通信》時的話有點矛盾呢。

言歸正傳，我看過原弘先生的作品，但說不上非常熟悉。

——這是我個人的看法，五〇、六〇年代的原弘或者龜倉雄策他們的裝幀，能用的素材範圍相當少，字型頂多只有明朝體跟 Gothic 兩種選項，但是在這樣的條件下進行設計卻表現得相當出色。我在服部先生的作品上，也看見了類似的特質。

服部　這或許有吧。雖然並不是受到某位特定設計師作品的影響，不過字型的數量或者

紙張種類等等，現在跟以前相比都增加了許多。印刷技術的水準也愈來愈高。設計的相關環境已經完備到一個太過完備的程度，可以說想做什麼就能做什麼，可是整體設計品質是否提升了呢？我覺得既沒有降低也沒有提升，真正好的東西從以前到現在水準都始終不變。現在一樣有很多好設計問世，那以前的好設計是否因此相形失色，倒也未必。我覺得問題並不在這些地方。

比方說紙是宛如珀（Vent Nouveau）的，所以印黑色滿版比較漂亮……這當然沒有錯。對啦，其實這真的很不錯，我有時也會用（笑）。比起質感差的，當然更想用好的，不過我總覺得這其實都是枝微末節了。細部確實重要，可是設計魅力的本質何在？現在大家會用很多不同字型，但以前的設計已經有夠多好作品了。我經常在思考這些差異。設計《流行通信》時或許也受到這種想法的影響吧。

我的時代比原弘先生晚一點，我很喜歡早川良雄先生的設計。他很多作品都是單色刷印再加上奇怪造形，非常不可思議，看了之後就會不由自主地覺得：「還有這樣的設計啊。」跟任何時代的設計師相比，他都更加自由，我猜想與其是設計師，早川先生一定受到畢卡索或者馬諦斯、保羅‧克利這些現代藝術更深的影響。憑著造形的力量，可以讓一

個場域變得更豐富。這一點很吸引我。我剛剛說過原弘編排文字的小地方做得很細緻，抱著這種眼光看東西，我經常會覺得「啊，這就是設計啊～」。電影評論裡經常會用到「電影的瞬間」這種形容，我想意思是指無關故事情節，也不同於攝影，唯有在電影中才能存在的片刻。同樣地，我也經常會感受到這種「設計的瞬間」。在早川先生的作品中我可以感受到這種瞬間，原弘先生的文字編排又是一個完全不同的例子，但我也感受到同樣的瞬間。

—— 我覺得這也反應在服部先生作品中視覺設計的部分。

服部　反應在這些部分，對活在這個時代的設計師來說也不知道算不算件好事（笑）。不過我並不想用哲學或者思想這些高尚觀點來思考設計。平面設計說到底還是一種視覺表現，唱再多高調，最後拿出來的設計如果無趣一樣行不通。我不太喜歡去強調設計很高尚、很體面，設計可以讓世界變得更好等等。聽起來可能有點彆扭，但我並不想用特別眼光去看待設計……我自己非常喜歡設計，也因為喜歡所以投入這一行，但是另一方面，想

當然，也有很多人對設計沒什麼興趣，這才是健全的社會。所以我並不覺得一直高唱設計、設計的重要，就能讓社會變得更好。

在您來信邀約這次訪談時也寫到，現在彷彿興起一股設計風潮，到處都經常推出設計特輯，我覺得老是吹捧設計師、大談設計的重要，這種事讓我覺得很不舒服。當然啦，經過設計讓東西變得漂亮並不是壞事。

——現在「設計」這兩個字並不是一個踏實有內容的詞彙，只是被當做一個好用的口號。徹底的消耗品。

服部　當日本還沒有「設計」概念的時代，龜倉先生他們啟蒙了社會「設計」的價值，當時的狀況跟現在的狀況非常不同。龜倉先生提倡設計的價值非常有意義，但是現在高唱「設計」，我卻認為必須小心慎重。

岔題一下。最近經常在電視上看到設計師針對許多東西重新設計，可是有很多反而是維持設計師設計之前的狀態比較好（笑）。看到這些我就不由得覺得設計師這份工作真是

罪孽。在認識到這一點的前提下，如果還是覺得設計很有趣、很愉快，覺得自己或許可以勝任，那當然沒話說。但如果把所有東西都視為是正確、美好的設計力量，我總覺得不以為然。假如像原研哉先生在竹尾紙展覽（Paper Show）所做的「新設計」那樣認真，從人選就開始精挑細選，那才叫有說服力。

── 這種對設計的認知不知不覺成為社會上的既成事實，實在讓人不舒服呢。

服部　是啊。總覺得不太對勁……仲條先生設計的咖啡廳火柴盒，我到現在還像寶物一樣珍惜。其實這東西本身沒什麼特別，也不會因為這火柴盒就改變世界，但是正因為知道那間咖啡廳，以我來說心情上就有很大的不同。其實不一定是設計師，任何人看到一個精緻的火柴盒，都會感受到心靈的滿足。我覺得這樣就夠了。就像剛剛說的，「在這其中可以看到設計，」這也是一個例子。

我讀了馬諦斯的書，裡面有句很有意思的話：「如果要問我的表現在哪裡，那並不在我筆下人物的感情或者熱情，而存在於畫面中各種位置關係當中。」他說得如此理直氣壯，

我覺得很了不起。他的意思是，許多顏色和形狀上的不同嘗試就是馬諦斯不可取代的藝術，他無意在作品中寄託更多深遠的主題。設計和藝術當然完全不同，不能把這個道理照搬到設計上來說，但我最近也覺得老是關注設計思想或者哲學似乎也不太對。好像是捏造了根本就不存在的哲學。另一方面，我在 Light Publicity 廣告製作公司看到細谷巖這個人的工作方式，感受到極徹底的現實主義，我也深受影響。想法和哲學對設計當然重要。這一點無庸贅言。但特別是平面設計這種東西，最後還是得以外型來表達。如果沒有在形態上有任何實踐，我想說再多大道理都是空談。

——不過我覺得這是因為服部先生您經歷過許多不同設計現場，才能到達這個境地。

說到造形，往往容易被矮化為「單純外型」的問題。

服部　這確實值得留意。形狀和意義究竟是不是不一樣的東西，其中還是有著深厚的關聯，這也是設計的複雜之處。不過我自己有很強烈的念頭，希望可以擺脫出自設計師之手、為了設計師而做的設計……所以我才轉而向畢卡索尋求靈感，不斷掙扎。

——比方說有一些電影導演對「電影史」這種東西帶有批判、別具意識，服部先生是不是也對現有的「設計」或者「設計史」別具意識呢？

服部　嗯，是嗎……。我也不喜歡為了破壞而破壞，為了前衛而前衛其實很難看。我不願相信「設計師式的設計」。但我還是相信設計當中確實存在著什麼。我也覺得一定有些東西是只有設計才能實現的。我前面說有時會感受到「這就是設計」的瞬間，就是這麼回事。我希望可以追求這種感覺。我想做的並不是像杜象的《泉》（Fontaine）那樣運用頭腦遊戲般顛覆既有概念所成立的設計。像畢卡索那樣的東西比較吸引我。畢卡索也轉換了既有概念，但那是他觀察、描繪事物，追求繪畫本質的結果，他並沒從畫布前逃走。我覺得在設計中或許也有幾分畢卡索式的成分在。如果最後出現的是劃時代的嶄新結果那當然好，不過拿出一個石破天驚的劃時代結果並不是目的所在。

　　這次為了《idea》的特輯試著整理了過去的工作，我再次感覺到自己的作品果然屬於古典、正統派。因為我真的只著墨於各種形狀、顏色，和文字的變化，而很多人可都在設計行動電話了呢（笑）。不過在高達的電影裡有一幕，在黑板上寫下「古典＝前衛」，我覺得

真是帥氣。希望自己也能達到那樣的境界（笑）。

嗯，我剛剛說的都是真心話啦（笑）。語言真的好難。

デザイナーインタビュー選集
グラフィック文化を築いた 13 人

—— 3

● **ありやま・たつや** 一九六六年生於埼玉縣。東京藝術大學美術學部設計科畢業後，任職於中垣設計事務所約三年，一九九三年設立有山設計商店。參與雜誌《馬可樓羅》《文藝春秋》的設計外，陸續擔任《ERiO》《NHK出版》《store》《光琳社出版》《夢來》《倍樂生企業》等雜誌藝術總監。目前以《ku:nel》《MAGAZINE HOUSE》《雲之上》《北九州市》《座・高圓寺》《座・高圓寺》等編輯爲主軸，並兼任各種平面設計的藝術總監、設計。也經手過世田谷公共劇場等地舉辦的戲劇、展覽宣傳美術，原田郁子《野獸與魔法》《哥倫比亞音樂娛樂公司》等CD封面設計。二〇〇四年以《1000個指令》《日比野克彥著、朝日出版社》榮獲講談社出版文化獎書籍設計獎。著作有《裝幀中的繪畫《四月和十月文庫3》》《港之人》等。

有山達也

An Anthology of Idea's Interviews

Ariyama Tatsuya

アイデア

在擔任《ku:nel》和《雲之上》這些雜誌的藝術總監時，聽說有山跟編輯、攝影師，還有寫手等一起完成雜誌時很少直接下指令。在開會時大家對雜誌呈現整體方向有了共識後，實際工作時就盡量讓個人的力量發揮到最大限度，他不多做指示，基本上全都全權交給各個負責人。有山這種態度能夠激發人的積極衝勁，願意自發性採取行動。在有山的設計中看不到太多造形上的繁雜。即使不靠裝飾性的設計來大聲主張，其獨特氣息也能吸引觀者。他本人將之稱為感覺式的行為。不過在這背後當然有匠師級技術鍛鍊以及腳踏實地累積的經驗做為基礎。

摘自《idea》三四一號

「有山達也的對話」特輯（二〇一〇年六月）

採訪者：中垣信夫、白井敬尚

（擷取與中垣的部分對談以及與白井的對談，重新編排而成）

因為有設計的基底，才能變得柔軟

有山　我是從大學裡的徵人公布欄知道中垣設計事務所在找設計師的。當時中垣事務所負責《美術手帖》和《設計現場》的設計，給我的印象是這間公司文字排版功夫很紮實。我對廣告並非完全不感興趣，不過如果要從事設計，我希望可以學會文字排版，平常很少注意的公布欄剛好出現了這則徵人訊息。時機湊巧，我就去應徵，順利進了公司。

中垣　有山進中垣設計事務所那時是很美好的年代。一切都使用照相排版的方式，過去作品的指令單和實品複本都歸檔整理好，只要重現指令單所述的必要部分，就可以得到跟過去印刷相同品質的結果。重複這些謄寫步驟，漸漸就能學會下指令的方法。

有山　沒有錯。中垣先生的指令單非常優秀，不是隨便打上，而是清楚地排列在七張相紙上，總之非常漂亮。還有，常用的日文字型和歐文字型的組合有二十種左右，也有一張能一目瞭然看清楚適合字型和級數的一覽表。剛開始我不懂字型，也不知道該怎麼組合，

都依照一覽表來挑選字型，然後就漸漸習慣了。獨立之後我也拿來當參考。

中垣　用一覽表來學習字型設計可以比較快上手，而且彼此對字型設計的基礎可以有共識，就算工作人員各自負責設計單行本，整個事務所的風格還是可以統一。我跟有山一起做過平凡社和新宿書房的單行本，還有現在已經成為夢幻雜誌的《FUKUOKA STYLE》呢。

有山　設計單行本時中垣先生對我說：「你來負責封面吧。」他自己負責本文的文字組版，我只做封面相關。當時心裡覺得：「只做最吃香的部分可以嗎？不過我想！我想做！」

中垣　我只是覺得由我來負責本文速度比較快，可以完成合理的組版。

有山　還記得《感覺變化之辯證法》時我們用剛導入的 Mac 做出像齒輪一樣的圖案，再把輸出的東西貼滿當做製版稿。

中垣　有山很喜歡羽良多平吉，字型設計很纖細、技術非常精湛。當然我不是說他現在技術不好啦（笑），他當時做的是需要最高度技巧的字型設計。可以感覺到他神經相當緊繃，瀕臨極限狀態。

有山　當時我覺得那些作業很有趣，做到相當細緻的地步。我觀察羽良多先生的設計，

三宅晶子等人編《感覺變化之辯證法 從世紀轉換期到納粹主義》／平凡社
1992／A5／D：有山達也（裝幀）、中垣信夫（本文）

中垣　分析他的字型、級數、字距等等，不過一定會遇到不懂的字型。

因為學習過照相排版才有這種分析能力吧。儘管色彩運用方式跟羽良多先生不一樣，但字型設計仿效的部分不少。那是他待在我們事務所最後的時期，獨立之後有一段時間我不知道他在做什麼，某一天他突然出現，就像浪跡天涯後又回來了一樣，完全判若兩人（笑）。我覺得能找到跟過去的自己完全不同的一面很有意思。有山獨立之後，把在我們這裡學的那套全都丟掉了（笑）。

有山　沒有丟啦（笑）。

中垣　我眼中的有山是個很好的人，個性沉穩、慢條斯理，感覺原本的本質都發揮出來了。太過緊繃的設計不太適合有山。我看過有山做的手捏陶器，很大器、很有味道。

有山　沒有沒有，我這個人性子急。不過中垣先生看似沒在觀察，其實都看在眼裡。我想您也都是看人來分配工作，我才能工作得那麼愉快。工作上自己可以決定的權限也很大。

中垣　我的做法是讓員工能盡量發揮長處。如果覺得對方可以更好，我會給些意見，盡量不要絆住一個人、或者壓抑他。所以獨立之後大家都可以有很好的發展。

有山　這是老王賣瓜吧（笑）。

中垣　大家雖然都各自做自己喜歡的事，但是都遵守事務所的文法規則，所以不至於跑出太奇怪的東西。我覺得設計規則跟語言的文法一樣重要，有山也在我們這邊學會了一些規則，才能發揮出原本的個性。如果什麼都不懂，突然可以自由發揮，那只會做出缺乏秩序的東西，但是我很相信有山這個人的軸心部分，再怎麼顛覆我也不擔心。

——哪些方面可以感覺到差異呢？

中垣　打開一本書的時候，我的設計是企圖讓語言成為一種結晶，不過有山的設計可以感受到書和人之間的氣息。比方說有山做的食譜書，就彷彿有蒸氣冉冉上升一樣。那種輕盈清爽的空氣感不是靠文法的規則來做的，那是心的問題。

以往字型設計的規則，從「如何把東西納入格線中」這個概念出發，將設計視為一種物件，但有山經常會出奇地把手繪文字或者插畫放在不可思議的空間中，帶進一些規則以外的東西。有山的設計之所以受歡迎，我想是因為他的東西裡有一股跟我們看到老舊東西覺

得懷念一般的氣息，同時又灌注了新鮮的味道在其中。這有點像編輯的俳句一樣，現在大家漸漸認知到這也是一種手法，所以最近很多人紛紛開始模仿。在書店裡經常可以發現乍看之下以為是有山的作品、其實卻不然的東西。

根據特有的審美眼光來選擇字型

白井　如同您在跟中垣信夫先生的對談裡說到，您在中垣設計事務所時期跟現在的設計有很大的變化，中間有出現任何轉機嗎？

有山　獨立之後，以前在中垣事務所的前輩邀我一起接下文藝春秋的雜誌《馬可孛羅》設計工作，我覺得這應該是一大轉機。我當時看到藝術總監石崎健太郎先生跟編輯還有攝影師開會、指示拍攝方式，也正面挑戰編輯台的方針，覺得既新鮮又震驚。我在中垣事務所時都是靠照片或原稿等別人提供的素材來設計，所以這是我第一次親眼看著如何從素材開始做起。

有山達也
Ariyama Tatsuya

白井　中垣事務所的工作量那麼龐大，但每一項工作的品質水準都相當高，要維持這樣的水準，必須在字型的選擇和排版有一定的規範、據此進行設計。但反過來說，在初期學會這種強勢的規範，往往可能就此習慣。跟石崎先生的相遇，是否也代表了打碎既有規範，切換到其他方式的轉機呢？

有山　我並不覺得在中垣事務所時有那麼嚴格的規範，不過中垣先生和石崎先生不管是身為藝術總監的指導方式或者挑選字型的方法都不一樣，我也試著思考過他們的差異何在。比方石崎先生很常用 BM-OKL（石井粗明朝體）來進行本文的文字組版，但中垣事務所很少用 BM，就算用，也是 MM（石井中明朝體）。儘管是相同字型，粗了一些就會有厚實的感覺。發現這種感覺上的差異對我來說意義不小。石崎先生曾經是運動雜誌《Number》的藝術總監，這份雜誌可以說是在他手中奠定起現在的風格。我一直是《Number》的忠實讀者，所以石崎先生的本文文字組版讀起來覺得很自然。

白井　因為有在中垣事務所培養的基礎，才有這種感覺的嗎？

有山　是的。我剛進中垣事務所時對字型一竅不通，起初只能用別人指定好的字型，但是對好壞完全沒概念。看到前輩們使用嶄新的字型才知道原來可以嘗試不同的字型。在這

邊學會的東西是我認識字型的起點。不過我待在事務所的時間只有兩年九個月，基礎還沒踏實，就像果凍一樣還會不穩地晃動。如果再繼續待三年，可能會很不一樣。

白井　我看有山先生最近的作品，多半是游築五號或本明朝新小，再來就是筑紫明朝，大多是活字類系列的字型，很明顯可以感受到您對字型的看法確實有明確核心。

有山　您調查得這麼仔細，真是令我太驚訝了。我過去並沒有針對字型進行有體系的學習，所以我的基礎和知識都很不踏實。我並不是依照這些來挑選字型的，而是依據反覆使用的經驗，還有憑藉自己對字型外型好壞的判斷而選擇。我很喜歡龍明的漢字，但是不喜歡用它的假名，在我心裡有著這些只存在於自己內心的規則和基準。

白井　說到有山先生的設計，並不是以造形上的意義來主張設計，我覺得關鍵字在「普通」這兩個字上，有山先生不用的龍明平假名或平成明朝、Hiragino 都是內建的吧。內建的字型不正是所謂的普通嗎？

有山　沒錯。不過你這樣說我就很為難了(笑)。

白井　我覺得這就是有趣的地方。有山先生的設計確實看起來很普通，但這種普通必須要具備達到普通水準的審美眼光，也就是核心部分必須要相當強韌，否則無法達到這樣的

有山達也
Ariyama Tatsuya

普通。我想這就是吸引讀者的要因。我這麼說您可能聽了不舒服，不過自從有山先生的設計問世之後，書店的書架和平台的氣氛變得很不一樣。也就是說我們開始經常看到像有山先生這樣乍看之下很普通的設計，不過字型的用法不太一樣。可是也不見得所有設計都能成功……就算想做出像有山先生一樣的設計，如果缺少對字型的審美觀，就會真的變成可有可無的無趣「普通」設計。我覺得這正是有山設計眼睛看不到的可怕之處。

有山　字型的選擇很難用言語來解釋。希望我有朝一日可以好好回答這個問題（笑）。

「傳達」先於形體

白井　有山設計的骨架不只在於字型的選擇，從頁面設計上也可以感受得到。一點破綻都沒有，完全看不出格式。對讀者來說格式這些本來就不重要，而您卻能極其「普通」地打造出連設計師都看不出的結構。我這樣一直分析方法論好像也沒什麼意義。進一步說，標題、組版、照片各個元素之間的關係，也有其獨到的普通風味。假如要模仿這一點，只

1

2

1 日比野克彦《100 個指令》／朝日出版社／2003
210x148mm／精装／D：有山達也、池田千草（有山設計商店）
2 高橋綠《尤根列魯的員工餐廳》／PHP 研究所
2007／B6／AD：有山達也／D：飯塚文子
3 「瑪摩丹美術館展」海報／日本電視放送網／2004
CD：布村順一／AD、D：有山達也

會真的變成很普通的設計，讓人完全提不起想讀的動機。可是有山先生的設計卻有獨特魅力，讓讀者忍不住不斷往下翻頁。

有山　我一直提醒自己不要太在乎格式。設計的時候我首先想的是該如何要傳達的訊息傳遞出去，我盡量不把傳達這個目的嵌入格式當中。不以格式優先、而以傳達優先。結果變成偏離了格式，可能有些部分會讓人覺得異樣。

白井　哇，這部分實在太困難了。關於這一點您是如何跟共同製作者，也就是事務所的員工取得共識？

有山　會不會覺得異樣，跟個人感性有很大的關係，這很難解決。工作人員如果工作三年左右，大概也知道怎麼融入格式中，但是他們的內心卻還不了解跳脫格式來傳達的真義。可是我覺得等到作品成形到一定程度，受到編輯的磨練後就會漸漸懂了。我很幸運，身邊有編輯和攝影師能替我教育員工。我覺得員工聽聽我以外的人意見、親身體驗也是很重要的。

白井　我的做法是讓員工修好幾次，直到符合自己想法為止，最後都忍不住覺得乾脆自己來比較快。

有山達也
Ariyama Tatsuya

有山　我也經常要求修改，要求他們：「不行，再一次。」任職期間最短的員工不知道重複給我確認了幾次，而且並沒有完全合格，最後還是我自己修改，我也會覺得之前那些來來回回到底有什麼意義。不過我想這樣沒什麼不好。可是用這種方法培養人才需要花不少時間。我並沒有採用以最初一兩年來徹底教會設計基礎部分的培育方法，大致都是放任的方式，比起這些，我對能不能好好泡茶這種事叮嚀得更囉唆。

雜誌中該有的未知部分

白井　您設計之前會畫草稿嗎？

有山　幾乎不畫。白井先生呢？

白井　最初期會畫草圖，但只用來給員工看，由此思考需要什麼，照片和文字要放哪裡、怎麼放，還可能有什麼方式等等，大概這種程度。不過我總是一不小心就畫得太多。畫太過頭的結果就會變成以實現草圖為目的，等於是自掘墳墓哪（笑）。

有山　我的草圖大概都在腦袋裡。我負責的單行本很少有大幅度的變化，確立一定程度的基礎格式後就會移交給員工。然後我自己再一一確認，等到時期差不多了再把輸出原寸全部連接起來檢查。另外，像《ku:nel》這種雜誌是由風格不同的多篇報導構成的，比起單行本，我會用更快的速度針對每一篇報導執行想要的效果。我只關心每個單篇報導看起來如何，不太在意報導跟報導的前後關係。不過每一篇是什麼的布局當然還留在我腦中，我會根據這些去考慮做出變化或統一感。架構圖不斷變化，排列起來的感覺直到完成之前都很難預測，不過我覺得《ku:nel》也適合這種方式。

白井　對，《idea》也一樣，完成之前看不出前後關係。剛開始設計《idea》時，我不懂怎麼調整頁面，弄得跟商品型錄一樣整齊，到了第三次左右，忍無可忍的室賀總編提醒我：「洗牌洗牌！」從那之後我才有意識地不去思考雜誌整體的順序。

有山　我覺得這種「雜亂」對雜誌來說是必要的。

1

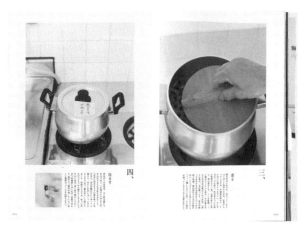

2

1 《ku:nel》vol.6／MAGAZINE HOUSE／2004／273x207mm
AD：有山達也／D：有山設計商店（池田千草、飯塚文子、中島寛子）
Ph：川內倫子

2 《ku:nel》vol.23／MAGAZINE HOUSE／2006／273x207mm
AD：有山達也／D：有山設計商店（池田千草、飯塚文子、中島寛子）
Ph：新居明子／S：高橋緑／文：編輯部

1

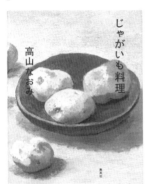

じゃがいも料理

高山なおみ

何度でも
食べたい。

姜尚美◎著

あんこ
の本

2

1　姜尚美《豆餡之書》／京阪神 L 雑誌／2010／237x182mm
AD：有山達也／D：池田千草（有山設計商店）／Ph：齋藤圭吾
2　高山直美《馬鈴薯食譜》／集英社／2005／230x182mm
AD：有山達也／D：飯塚文子（有山設計商店）／Ph：久家靖秀
S：高橋緑／封面繪圖：牧野伊三夫

2

3

1 《雲之上》3 號「你看過工廠了嗎」／北九州市地區活化懇談會／2007
237x182mm／AD、D：有山達也／題字、插畫：牧野伊三夫
2 《雲之上》12 號「海、浪、魚」／北九州市地區活化懇談會／2010
237x182mm／AD、D：有山達也／Ph：長野陽一／題字、I：牧野伊三夫
3 《雲之上》11 號「清張先生」／北九州市地區活化懇談會／2009
237x182mm／AD、D：有山達也／Ph：久家靖秀

資訊傳達的順序及其速度

白井　設計師必須以讀者觀點為前提，儘管如此，很多人往往不自由主地放不開身為造形者這個身分。我想大家都在不斷編輯著雙方的平衡，一邊進行設計，但在我看來，有山先生的讀者觀點比例相當高。您如何放下造形者的部分，將讀者觀點採納進設計當中的？

有山　我的基本想法是，如果有文字，就希望讀者去閱讀。大量運用裝飾性的歐文或者格線等，都是可有可無的手法，我一直在思考，有沒有可能去除掉這些、只以必要元素來呈現不同的表現。這可能也是為什麼我的東西看起來不像經過設計的關係吧。還有，翻開頁面時最先傳達給讀者的是什麼？我也會思考這種傳達上的優先順序。這一點非常重要，我也徹底要求自己手下的員工要辦到。舉個例來說。這個跨頁帶來的第一個震撼，是頁面由兩張照片奇妙地組合，接著呈現標題；而另一個頁面只要能夠明確表現出標題的震撼度就行。大概是這種感覺。能做到這一點後再來思考傳達速度的變化和覺得不自然的地方。

我覺得變化和不自然這些疙瘩具有更能吸引人的力量。白井先生所說，作者心中的讀者意識，或許是這種想法的外在呈現吧。

有山達也
Ariyama Tatsuya

白井　「希望讀者閱讀」這件事，是早於設計之前的立場，這也可以說就是有山先生的設計吧。

有山　對。其實我也不喜歡就這樣固定了「自己的形」（笑）。就好像自己被自己做出的形狀束縛得動彈不得一樣。我也希望試試更加濃密厚實的東西。

白井　可以啊（笑）。現在的你一定可以做出跟在中垣事務所《XTC:CHALKHILLS and CHILDREN》（新宿書房、一九九三）時不一樣、更濃密厚實的設計。真希望有一天能看到。

逐漸削減，留下氣息

白井　關於如何找到自己設計的骨架，請您給有志從事設計的年輕人一些建議。

有山　我曾經對羽良多平吉先生的設計進行過相當細部的分解。請自己動手研究自己欣賞的設計師作品。對象只需要找一個人就好，一個人就足以具備夠寬廣的世界，光是分解一本書就是很好的學習。用挑戰做出一模一樣的書這種心情，完全不加入自己的想法，不

是單純去模仿字型、級數、文字排版等，而是忠實地重現。反覆操作之後，就會發現其中的個性和原創性。最近有些設計雜誌會詳細記錄設計師使用的字型和級數，買一本自己喜歡的書，我想其中值得學習的東西非常豐富。

白井　先去分析、體驗自己喜歡的設計師、或者做為目標的設計師是怎麼做的。

有山　對。試著去重複體驗。因為本文大大是這樣，所以圖說的大小必須如此等等，就算自己本來可能希望再放大一些，也先請從能做出完全一樣的東西開始。

白井　剛剛您提到的羽良多先生，他的空間相當獨特，可以說是某方面的天才。

有山　非常獨特對吧。除了羽良多先生這種造形上的魅力，我也經常看木村裕治先生擔任藝術總監時期的《君子》雜誌。跟《Number》有不同的味道，可能我自己內心有種對雜誌散發氣息的嚮往吧。

白井　現在也會意識到這種氣息嗎？

有山　如果在設計時拿掉氣息，或者說人味，這些東西就會漸漸消失。想拿掉不必要的東西跟想留下氣息這兩種想法剛好相反。氣息是種非常不精練、不屬於人生活表層的部分，或者似乎隱約就在眼前的現象。去除覺得不需要的東西之後，表面看起來或許變美

有山達也
Ariyama Tatsuya

《store》vol.1／光琳社出版／1997／280x210mm
AD：有山達也／視覺設計、標題商標：立花文穂／Ph：久家靖秀

了，但好像遺忘了重要的部分。這麼說或許很奇怪，但是最近我特別覺得，設計不那麼精練也無所謂。

白井　這很接近有山達也這個人原本的狀態嗎？

有山　也對。年紀增長之後，我也對自己更誠實了。精練當然比較好，但是我也在思考，真正的精練帥氣到底是什麼。在設計上我也漸漸意識到這一點。但是自己還無法辦到。

白井　那今後還要繼續追求自己的個性、資質跟設計之間的一致性？

有山　我覺得才剛開始。不過我慢慢知道，只需要去做適合原本自己的東西就行了。還有自己對社會該帶著什麼樣的態度、該如何實踐也是。唉，白井先生的問題和洞察力真厲害。我完全被您看透了呢（笑）。

デザイナーインタビュー選集

グラフィック文化を築いた 13 人

—— 4

● やまぐち・のぶひろ｜一九四八年生於千葉縣。桑澤設計研究所中輟。曾任職於 COSMO PR 公司等，於一九七八年獨立，設立山口設計事務所，以書籍設計爲活動主軸。二〇〇一年起創辦折形設計研究所，進行日本自古以來的「折形」研究及開發。折形與神道相關，因此也獲得了神職「權禰宜」的資格。俳句社團「澤」的同人之一，俳號爲方眼子。曾擧辦的展覽有「包裹的堅持」——伊勢貞丈《包之記》的研究（二〇一三年，創意藝廊 G8〔Creation Gallery G8〕）、「Nprints ON Paper 山口信博．紙上的工作（二〇一〇年，gallery yamahon）」、「折形設計研究所之新．包結圖說展（二〇〇九年，十和田市現代美術館）」、「自的消息 從骨壺到比國克衛（二〇〇六年，museum as it is）」等。著作有《折、贈》《折形設計研究所之新．包結圖說》、共著有《折、贈》《自的消息》（Rutles），《傳遞和心的禮物包裝法》（誠文堂新光社）、《包裹的堅持》（私家版）（皆爲 Rutles），《自的消息》（Rutles）等。

www.origata.com

山口信博

An Anthology of Idea's Interviews

Yamaguchi Nobuhiro

アイデア

山口信博設計的書籍和海報頁面，充滿大片留白。這些留白之所以擁有確實存在感，是因爲他對文字等「圖」的部分，以及無法呈現於表面的「地」的部分同等看待。圖即地、地即圖。山口說，這是一種「相即的關係」。「相即」是佛敎用語，原本意指兩種事象相互融合、成爲一體。山口持續研究日本自古以來的贈答禮法「折形」，這種折形設計跟山口之間也可說是一種相即的關係。折形是以和紙將贈送給他人的禮品及心情包裹起來的禮法。爲了把這種傳統運用在現代生活中，山口試圖思考新的形式，做爲連接贈者與受者、過去與現在之間的媒介者，他極力想消除自己的存在。書籍設計也一樣，貫徹著將作者意念傳遞給讀者之媒介者的立場。山口追求的是將自己化爲空無後表現的美麗及靜謐。

「山口信博 相即之形」特輯（二〇一〇年十月）

摘自《idea》三四三號

探訪者：戶塚泰雄

十本書跟箱子

戶塚　首先想請您談談在《idea》三四三號山口信博先生特輯中介紹的「十本書跟箱子」。

山口　在《idea》三二○號（二○○六年十二月）使用活版印刷後留下的紙型非常漂亮，讓我很感動。我心想，這些紙型裝訂起來應該可以成為一本書，就委託製書專家都筑晶繪女士製作書籍和箱子。每次工作結束後我都捨不得丟掉用過的資料，一直收在紙袋裡，然後東西就逐漸膨脹，之前的事務所不得已退租時覺得該處理掉這些資料，於是就陸續拜託都筑女士製作箱子，最後就成了「十本書跟箱子」。

戶塚　紙型就像是活字的空殼。活字和紙型好比凹與凸，是「地」跟「圖」的關係，假如把活字當成圖、紙型就是地，如果書本是圖，那麼製本的紙型就是地。山口先生的工作中似乎也以這種地與圖的關係做為根基。

山口　沒有錯。把完成的書籍看做圖，就會有很多地的部分，可能是跟作家和編輯之間

的往來溝通、可能是草稿、可能是存在腦中的構想，也就是從完成的書籍中看不到的部分。無論如何我都不想丟棄這些東西，或許也是因為我受到折形思想的影響。折形是室町時代以來贈答禮法，概念是讓左右或陰陽這種二元互相交抱成為一體。我雖然沒有特別留意，不過內心深處一直拋不開未成形的「地」的部分，希望像折形一樣設法整合，或許因此催生了這些箱子吧。

戶塚　收在箱子裡的地的部分令人想像到另一種可能的形狀呢。

山口　未被採用的封面稿，或者成品誕生前的過程裡出現過的許多東西，這也像一種安葬的儀式。

戶塚　這箱子看起來就像是墳墓一樣。除了安魂，同時也像一個時空膠囊，是一個留給後世傳承的禮物。

地與圖的關係

戶塚　您什麼時候開始注意到地與圖的關係？

山口　已經是三十多年前的事了，當時我買了一台活版印刷機，第一次知道光用活字無法組版，心裡非常驚恐。假如是凸版印刷，只需要將文字貼在製版稿上就行了，可是活版其實還需要支撐文字的「地」，留白部分要塞進鉛角等填塞物。我們常說自己財產是「血汗錢」，這些填塞物比活字更貴，我買下時真的有種心中淌血的感覺。看得見的東西受到看不見的東西所支撐。多虧了這些體驗，我開始注意到留白這種「地」的部分。

仔細想想，地和圖的關係其實跟許多東西都有共通的道理。在折形裡是所謂的吉凶。以陰陽來比喻，就像結婚典禮的禮金袋和喪禮的白包一樣，這些都是人生當中必經歷程。以陰陽來比喻，大家往往覺得陰是不好的，不過壞事可能反轉成好事，反之亦然。這些交替就是相即的關係──也就是並非二元對立，而是二元同體。

戶塚　確實，陰不見得是惡呢。

山口　小學的聯絡簿上，在老師寫給家長的聯絡欄裡寫了我不夠霸氣、太過柔弱等等，

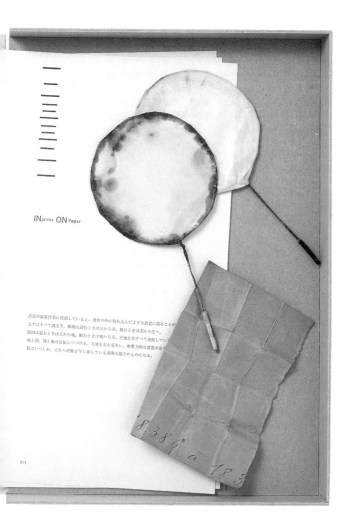

IN_{prints} ON _{Paper}

活版の凹版作業に没頭していると、迷宮の中に紛れ込んだような錯覚に陥ることが
文字はすべて凸文字。横組は読むときは左から右。組むときは右から左へ。
銀版は読むときは天から地。組むときは地から天。天地左右すべて逆転してい
地と図、図と地は反転しつづける。天地左右を見失い、無重力的な感覚が生ま
私はいつしか、それら逆版を写し出している透明な鏡そのものになる。

015

山口信博《INprints ON Paper》
（轉錄自《idea》320 號「媒介獨特性」）／誠文堂新光社／2006
297x225mm／D：山口信博／箱：都筑晶繪

全都是負面的批評。儘管大人覺得小孩子就是該活潑強壯，在我心裡怎麼想都不以為然。

我曾經聽過室內設計師倉俣史朗先生說起一段兒時回憶。那是發生在戰爭時的故事，空襲時為了擾亂B29的探照燈，會撒遍滿天飛揚的銀紙。在月夜下那些閃耀光芒實在太美，儘管附近的大人不斷責罵，他還是看呆了，遲遲沒去避難。他就是個這樣的孩子，有一次學校把他父母親叫去，說是再這樣下去他會變成一個無法適應社會的大人，應該改掉這種個性。他父親對校方說：「請不要隨意改變史朗。」聽了之後我恍然大悟。正因為有認同他負面部分的父親，才能誕生倉俣史朗的才能。

土地的記憶

戶塚　現在我們所在的地方，就是您開設折形教室的地點吧。

山口　之前的事務所就在這條坡道的下方，以前我在同一棟公寓的不同房間中教折形。

現在這棟建築原本在賣洗澡用的木桶，走過這條坡道時，看到上了年紀的師傅在製作

澡桶，忍不住停下腳步看……「喔，正在做呢。」後來師傅過世了，這裡成了倉庫，我覺得很可惜。之後剛好有機會就租下了。

戶塚 這裡是三層樓高獨棟房屋的一樓，剛好位於有高低落差的坡道途中，從坡道頂上望下來就好像在半地下一樣。

山口 聽說這裡在繩文時期原本是岬角。岬角也是埋葬的地方，所以這附近才會有青山墓地、立山墓地這些地方。爬到坡道上面是船光稻荷，那裡在江戶時期正如其名，是個燈台，也就是說現在這個地方以前是船隻靠岸停泊的碼頭。

戶塚 所以您剛好在所謂地與圖的境界上實踐著折形呢。浴室就像海一樣，浸泡在熱水當中的狀態也會讓人聯想到母親胎內，還有岬角是埋葬的地方，澡桶會讓人聯想到棺材呢。

山口 「包」的語源是母親胎內胎兒的姿態。以前的棺材形狀就像澡桶一樣，讓過世的人像胎兒一樣彎折雙腳、放進桶中。也有人說桶象徵船。放進桶中，可能有讓亡者乘船，送他前往黃泉國度的意思在吧。

戶塚 也有可能是棺材店受到需要變化的影響，變成了澡桶店。

山口　這很有可能。

這裡的老師傅家裡原本在青山大道上經營澡桶店，那一帶是善光寺別院的寺町，因而繁榮，聽說後來成為東京奧運的擴張工程，所以撥給他們這個地方做為補償。這裡墓地多，可能從上一代就開始經營棺材店了。這麼一想，桶跟這次的箱也有相通之處。

以身體傳達的東西

戶塚　從剛剛開始就聽見窗外的風鈴響聲。我突然覺得，解開禮物繫繩的心動瞬間，就像這風鈴聲一樣。

山口　最近我決定到神社幫忙，第一件工作就是重新檢討當巫女把護符交給參拜者時的響鈴設計。神社裡會發出聲音的東西都是看不見的——因為這象徵著神明的到訪。

前幾天我到目黑區立美術館舉辦的 Kurt Naef & Antonio Vitali「遊戲中的顏色與形狀展」這個玩具展覽，聽了向井周太郎先生的演講。其中他提到了「把玩」（もてあそぶ），

INprints ON Paper

山口信博・紙の上の仕事

2010年9月11日(土)→10月3日(日)

休廊日／毎週火曜日　開廊時間／11:00→17:30

gallery yamahon
〒515-1325 三重県伊賀市丸柱1650
〈Æ〉0595-44-1911
http://www.gallery-yamahon.com

古いヨーロッパの紙葉の中から、無造作に折り畳まれば破れがあらわれたり、
淡い金色の縁どりが折り目は美しさによって露画を、紙の素地があらわられている。
何かを示していただろう手書きの数字がかろうじて認める。
広げると一枚の紙は宝石に山と旨を作り、折り畳まれた32ページの本のようでもある。
一枚の紙は無数に稚拙の情勢を生み出していた。
INprints ON Paper。
紙の上のはかない仕事が、グラフィックデザインである。

個展「INprints ON Paper 山口信博・紙上的工作」海報
gallery yamahon／2010／B1／D：山口信博

為什麼要給孩子玩具呢，聽說是因為日本人把孩子視為神明的顯現，所以為了打動靈魂，會以各種能發出聲響的東西來鼓舞靈魂。「把玩」（もてあそぶ）這個字當中有個「て」（譯註：日文中「手」的發音）。Naef 的玩具不是塑膠製，都是用木頭做的。這或許是一種透過匠師之手將工藝表現讓孩子們能以身體傳承下去的思想。所以孩子們會拿著玩具把玩。

戶塚　我最近經常在想，要怎麼使用手。現在往往容易倚靠電腦來思考設計，更加感覺到動手的必要性。山口先生是怎麼決定設計的呢？

山口　首先會跟作家或編輯見面聊聊，不過很少是一開始就做好準備去見面的。多半都是以一張白紙的狀態前往。隨著對話的推展，雙方的想法漸漸清晰、浮現出明顯的意象後，再照著這個意象走。但是我年輕時有一段時間刻意不跟作者見面。因為害怕跟作家見面後會太過在意對方的意向，反而不容易下手。

戶塚　但是現在又會跟作者見面了。這當中有著什麼樣的心境轉折呢？

山口　我覺得應該是因為比起以前，我接了更多熟人朋友的書籍。因為原本就認識對方，所以不需要勉強自己配合對方意向，而且我心裡原本就已經有對對方的好感和敬意了。

另外如果時間允許，我會盡量去參加拍攝或者看印現場。同時我也很幸運地擁有能幫我很多忙的員工。

戶塚　這麼一來工作的品質也能提高，帶來良性循環。

山口　我認為這是自己很幸運的一點。我經常聽到同業說起，為了貫徹自己的設計老是跟編輯起爭執，不過我幾乎沒有跟編輯吵過架。

「感知」的感覺

山口　「折形半紙×2」這兩張和紙是跟美濃的師傅共同開發，再由性別、年齡、師從都不同的其他師傅來漉紙。維護產地傳統的同時，每位作者又都有自己的個性，我希望可以連結起許多不同的個體。

戶塚　不同東西的交會，可以誕生出前所未有的形態呢。

山口　或許也只有結合完全相反的東西，才有可能創造出新的東西。「包」的語源暗示了

胎兒，「結」也一樣。我覺得折形的形式中包含了這些思想。

認識到折形的禮法，要追溯到伊勢貞丈《包之記》這本書，書中左頁是展開圖、右頁是完成圖，一邊想像過程一邊記錄，途中也有令人覺得「喔？」的地方。這裡是線對稱，故意同時露出表裡呢，大概像過程一樣，透過自己身體來記錄，這讓讀者可以感受到伊勢貞丈和當時人們的想法。

戶塚　紙有表裡，另外也有縱橫方向的絲流呢。

山口　負責今年紙展覽策展時，我在會場中設置了一個類似茶室般的小紙屋，進行折形工作坊。工作坊中讓大家用大片紙張來折，參加者中有人說：「這讓我回想起小時候在河邊玩水，沒有辦法克服水流橫渡時，馬上走到水淺處安身，就能夠走動的記憶。」說得非常精確。如果順著絲流，紙就很容易折、逆向就不容易折。漉紙時確實有水流過，這些水流的軌跡就是絲流。在紙這種物質中感受到水的記憶，在我們身體裡依然有這種感覺呢。

山口信博
Yamaguchi Nobuhiro

山口跟美濃手漉和紙師傅共同開發的「折形半紙」。
將紙質相異的兩張和紙折成對稱、再重疊變成收納紙幣的錢包。攝影：島隆志

山口創立的折形設計研究所空間中擺放了開發出來的商品等，
以「shop 樣方堂」的名義販售。

用身體閱讀

山口　我叔父是天主教神父，也是一名神學家，我也從他口中聽過一個與地和圖相關的故事。大家都認為，閱讀聖經是為了理解耶穌基督說過的話語，但是叔父有一天開始注意聖經裡所描述耶穌基督不經意的行為。比方說，在聖經裡寫到「不可姦淫」的地方，當大家都對著犯了罪的女性丟石頭時，耶穌基督離開這群人，開始在地面上寫字。叔父說，從這些地方可以感受到耶穌基督深沉的悲哀，他開始對耶穌基督的行為產生共鳴。

耶穌基督的話語等於戒律和倫理，但是叔父認為，在這一幕描述的並不是耶穌基督站在丟擲石頭那正義的一方，而是祂一邊祈禱一邊跟那女性一起承受石頭的姿態。在叔父眼中，祂並不是在地面上寫字，而是在祈禱。這以沉默訴說詩句的特色跟俳句也有相通之處。叔父並不是靠知性的理解，而是透過身體來接觸聖經，我想這跟他身為天主教神父卻同時學習坐禪有很大的關係。因為他身讀聖書──以身體來閱讀。假設耶穌基督的話語是「圖」、行為或沉默是「地」，那麼叔父便是身讀著這些聖經裡的「地」。這種解讀試圖整合東西，不但是叔父的問題，也是我的問題。我們都認為，希望不要將設計視為借自西方的

山口信博
Yamaguchi Nobuhiro

東西。我想我受到叔父很深的影響。

戶塚　山口先生也進行了所謂的身讀吧。當您對俳句感興趣，便進入俳句社團、自己寫俳句⋯；對折形感興趣，便拜師學習，甚至持續進行傳承活動。教學同時也是一種學習，您經過親身體驗後持續從事的這些活動，對自己的設計應該也有很多反饋。

山口　我這個人很笨拙、吸收也慢，不過有時候會引來一些意外的偶然。我到岐阜縣多治見去找一位陶藝家朋友時，他帶我去看了一間舊天主教修道會，買了那裡釀造的紅酒，覺得味道有點奇怪。剛好有位從事紅酒相關工作的朋友也在場，他也喝了，於是才知道這紅酒已經氧化變成了醋，於是介紹了紅酒公司的廠長給他們。廠長看了釀造現場之後解決了問題，我去跟修道會院長打招呼時才知道對方認識我叔父，因為這層緣分，我遂幫忙他們設計了紅酒標。原來真的有這種不可思議的緣分把人與人之間連結在一起呢。

戶塚　這真是很有山口先生特色的故事呢。紅酒變得好喝了之後，介紹相關人士、也主動表達願意幫忙。我覺得山口先生的工作就是這樣延續相連的。

山口　彌撒時將紅酒視為耶穌基督的寶血，非常重要。我就是無法置身事外，老是多事想插手（笑）。

唯有心意留存

戶塚 帶來製作箱子契機的那篇《idea》特輯名叫「媒介獨特性」，山口先生自己也是個連接人與人的媒介者呢。

山口 說到媒介，折形的活動面臨一個問題，那就是我自己該不該介入。當A要送禮物給B時，教導折形的我應該徹底扮演好媒介的角色，所以我的設計方法或想法，對A和B來說都是不需要。因此我盡量避免介入，專心教導大家包裹的方法。假如開發出許多折形商品，或許也是一門好生意，但這一點我也盡量避免，我把全副精力都放在傳授折形的教室上，希望大家能夠親手折、親手贈送。

書籍設計也是一種把內容媒介給接收者的行為，您也跟折形一樣會盡量避免介入嗎？

戶塚 在我著作出版的時候這種想法更清楚了。我非常明確地認為設計師的個性最好不要出現。折口信夫曾經說過，最極致的詩歌就是：「當手心接過翩翩飄落的雪花，打開手心時雪片已不見蹤影。手掌心裡只留下接住雪片時的舒適感受。」只留心意、不留意義，

的事。

沒有內容的東西才是最棒的，我完全認同這一點。不過一般都會把「沒有內容」當成否定

戶塚　我覺得跟山口先生所吟的「KANAKANA 的七七四十九日吧」（かなかなの七七四十九日

かな）這一句也有相通之處。

山口　這個句子只有音韻，沒有意義也沒有內容。由我自己來說有點難為情，不過當我

寫完這個句子的時候單純覺得這句子真好，但我並不覺得是自己的功勞，應該要歸功於俳

句。那是由俳句這種形式所孕育出來的句子。就好像俳句本身自動生成出來的句子一樣。

我希望設計可以扮演將這種形式本身已經包含的優點激發出來的角色。

戶塚　折形也有形式呢。

山口　儘管中間有「禮物」這個物品，但重要的並非物件本身，而是在這當中交換的種

種。這些東西雖然當場就會消失，但是我想一定會留在這兩方心中。

　　就像剛剛說的雪一樣呢。閱讀這種體驗也是，翻開書頁感受到的東西，在闔上書

本之後還會留下來。您設計的就是這些。

山口　沒有錯。我認為在這當中並不需要過剩的設計表現。

kit.kat plus
2002/ summer

0

kit.kat

plus

tanabe shin
fujitomi yasuo
yamaguchi nobuhiro
kanazawa isshi
okunari tatsu

創刊準備号

奥成達、金澤一志、田名部信、藤富保男
《KitKat 新聞稿》第 0-2 號／KitKat 新聞稿編輯部
2002-03／240x240mm／D：山口信博

謝函

戶塚　您是在什麼樣的機緣下開始折形活動？

山口　前面說到《包之記》這本教授折形禮法的書，在江戶中期出版，後來經過武士社會在明治維新近代化中瓦解的時代變動，幾百年後我偶然在間舊書店發現這本書，成為我從事折形活動的開端。

作者在書中提到，之所以撰寫這本書是為了針砭當時紊亂的武家禮法。多年之後我偶然買到了這本書，由此可知，出書是一種不單單面對同時代人的行為。除了以近視眼般的角度針對當代人創作，同時也以遠視般的眼光望遠，這就有些類似剛剛提到的船型比喻，書本或許就像時空膠囊一樣，可以跨越時空傳遞下去。也因為這樣，只要一有機會，我就盡量想留下書本的型態。

戶塚　一旦在市面上流通的印刷品，就完全無法掌握會傳遞到哪裡去。

山口　古道具坂田的坂田和實先生曾經在《藝術新潮》裡介紹過我設計的明信片謝卡。起源是陶藝家黑田泰藏先生辦展覽時很多朋友在簽名簿上留下了簽名，但他卻無法在會場中

山口信博
Yamaguchi Nobuhiro

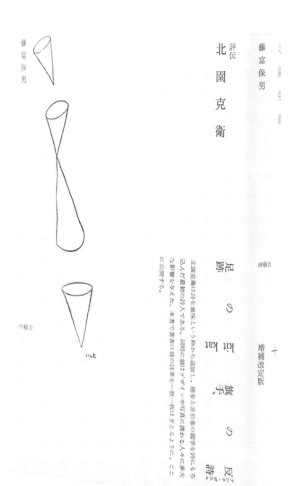

藤富保男

評伝 北園克衛

藤富保男《評傳 北園克衛》
沖積舍／2003／四六版／精裝／Ｄ：山口信博

一一問候，所以想寫信向這些朋友道謝，希望我幫忙，我跟平常一樣，設計了相當簡單的謝卡，不過後來看到謝卡刊載在書上我真的嚇了一大跳。我覺得那就像是坂田先生在對我說：「照你現在的方式去做就行了。」心裡很高興。就像倉俁史朗小學時常被說霸氣不夠，他父親向校方表示：「請不要隨意改變史朗。」一樣，我感覺坂田先生也對我說了同樣的話。在那之後我對拿作品去參選年鑑、爭逐獎項失去了興趣，開始強烈地希望踏實地做好大家在日常生活中所渴求的東西。

戶塚　而這些東西並不是商品，而是傳遞感謝之意的謝函——也就是禮物，我覺得這跟您的折形活動也有關聯。折紙包裝物品、贈送給對方，讓對方理解自己的心意，這就是折形中的禮物。

仔細想想書也是藉由印刷這種技巧賦予紙張內容，然後折成書本的狀態裝訂傳遞給讀者，該怎麼折紙、包裝、贈送，在這些層面上書本跟折形我想非常相似。

山口　您這麼一說好像確實如此。

望見心性

山口　有件事我總是提醒自己要注意。剛剛我也說過，兩者之間，也就是地和圖之間並非對立，而是同體。我不是哲學家，但這是一種哲學問題。好比一張紙吧，從這裡看是山線，從背後看是谷線。這只是觀看同一個東西的方向不同，東西終究還是一樣的。這明明沒有哪個對、哪個錯的問題，但是人類卻老在爭執這些。

戶塚　山口先生剛剛將您平時的工作，也就是書籍設計、折形、俳句等，用經常媒介您思考的「紙」這種近在身邊的物質來比喻。您也說，自己並不是個哲學家。

向井周太郎先生的《設計學》中寫道：「設計跟一般哲學的不同，在於設計把之前所述的生活世界這個具體的『鮮活』現實世界之形成視為對象。」這種想法應該是從包浩斯傳承到向井先生所留學的德國烏爾姆造型學院（譯註：Hochschule für Gestaltung, Ulm），同樣曾留學烏爾姆造型學院的中垣信夫先生，為了繼承這種文化基因，創設了 MeMe 設計學校，現在山口先生和向井先生一起在該校授課，我想其中都有一脈相承的淵源。

山口　我非常尊敬向井先生，假如我自己參與的工作在這樣的脈絡之中，這也讓我很受

激勵。

戶塚　折形的活動，也帶有一種對把商品等價交換視為理想的商業設計提倡另一種可能的意義在。以前山口先生曾經告訴我，向井先生之所以留學烏爾姆造型學院是因為看了《白玫瑰》(譯註：《Die Weisse Rose》)這本書。漢斯及索菲・蕭爾（Hans & Sophie Scholl）這對兄妹為了抵抗納粹，在大學裡發放傳單，因而被處刑，後來姐姐英格・蕭爾（Inge Scholl）將這個悲劇寫成書。英格的丈夫就是後來創立烏爾姆造型學院的奧托・艾舍（譯註：Otl Aicher，一九二二～一九九一，德國設計師）。向井先生在《白玫瑰》的後記中讀到這些記述，後來決定留學。

山口　從戰地復員的奧托・艾舍知道蕭爾兄妹被處刑後深受衝擊，這就是他創立烏爾姆市民大學的起因，也就是後來烏爾姆造型學院的前身。他延聘了馬克斯・比爾（譯註：Max Bill，一九〇八～一九九四，德國設計師、建築師、藝術家）等優秀設計師來擔任校長、講師，日本也有向井周太郎先生、杉浦康平先生、中垣信夫先生等人陸續在此學習、執教。而這些教誨也在日本獲得傳承。最初的起源，是白玫瑰運動核心蕭爾兄妹的良心。起點假如是純粹的良心，我想就很容易觸動人心，引發接二連三的連鎖。

山口信博
Yamaguchi Nobuhiro

戶塚　而媒介這件事的，就是紙折成的束、一本書籍。假如沒有《白玫瑰》這本由紙束製成的書本，向井周太郎先生或許不會留學烏爾姆。對山口先生來說《包之記》或許也是同樣的道理，許多書本對某些人來說，都是潛在的《白玫瑰》。

山口　心沒有形狀，如果不加以表現，就無法顯示、傳遞。而設計師在此不能不留意的危險性，就是不去觀察真正的「心」，只把物件這個承裝的容器當做自己的場域。比方說，為了某些訴求需要製作海報時，在盲目地將海報這種形式視為自己的場域之前，必須先了解真正的訴求點是什麼。或許其實是個根本沒必要設計的東西。反而直接發生會更加有效。

我愈來愈覺得，任何設計都要從「心」出發。平面設計這種工作，面對的是脆弱紙張，

但我希望可以帶著真摯的「心」來面對。

デザイナーインタビュー選集
グラフィック文化を築いた13人
——5

● まつもと・げんと 一九六一年生於東京都。一九八三年桑澤設計研究所畢業。一九九〇年設立 Sarubrunei。在以電腦從事平面設計的黎明期即率先採用尖端技術，運用在各種創意設計上。在數位作品《Pop up Computer》《Jungle Park》《動物番號》中擔任企畫、導演、設計。二〇〇七年創立可製作電子書籍的網站「BCCKS」，兼任 BCCKS 首席創意長／概念設計、企畫、設計負責人。曾任停刊的《STUDIO VOICE》藝術總監。隨需印刷（POD, Print On Demand）出版《天然文庫》總編輯。東京 TDC 事務所理事。曾榮獲東京 ADC 獎、東京 TDC 獎、通產大臣獎、讀賣廣告大獎優秀獎、讀賣新聞社獎、I.D. Magazine Annual Design Review、NEW YORK DISK OF THE YEAR、International Digital Awards 等眾多獎項。著有《松本弦人的工作及其周邊》《六耀社》、《NOT DAIRY BOOK》（Littlemore）等。

www.sarubrunei.com

松本弦人

An Anthology of Idea's Interviews

Matsumoto Gento

アイデア

大概沒有其他設計師像松本弦人一樣，與九〇年代以後的數位技術進化同時並行。松本弦人目前致力於「BCCKS」電子書以及獨立出版服務，回顧他過往積極運用軟碟片和CD-ROM等各個時代最新媒體來發表專案，便可以了解他現在的活動也是同樣態度的延續。

一連串活動的共通點，在於開發能讓人自發性享受溝通的平台，對松本而言，數位技術僅僅是一種工具。他隨著時代潮流自行開拓新媒體的姿態，給了在這資訊社會的變化中感到迷惘的設計師一個指針。

「松本弦人 媒體離心力」特輯（二〇一〇年十二月）

摘自《idea》三四四號

個人數位媒體實錄

——八〇年代中期，Mac 麥金塔電腦開始普及到個人，平面設計也逐漸進入DTP時代，在此時期，松本先生在平面設計和數位兩方面都居於先驅地位，除了有平面設計師的身分，同時也是創作 CD-ROM 軟體和遊戲的多媒體創作者。松本先生在九〇年代數位媒體中的活動，始於將軟碟片視為一種媒體。

松本　軟碟這種媒體的誕生是為了將PC個人電腦中的資料取出、攜帶到其他地方。說到中松博士（譯註：本名中松義郎，自稱中松博士，但實際上並無博士學位）發明的「鬆鬆軟軟的東西」這個概念來命名的品味實在了不起。如同紙張一樣，記錄媒介本身也具有成為媒體的可能性。

相信大家都知道，PC的外部記錄媒體以比卡帶或錄影帶等快幾百倍的速度在擴散、進化，而網際網路的某個層面可說就在這條延長線上，當網路成為巨大媒體之前，軟碟角色

之重要現在大家或許已經很難憶起。八〇年代後半，除了程式設計師以外，能自在運用個人電腦的人就屬愛嘗鮮的設計師和音樂家，因為個人電腦裡完全沒有一般商務人士能使用的有趣功能。頂多就是 Excel 有點意思吧。在這些人眼中，設計師或音樂家的個人電腦內容簡直就像玩具箱一樣，讓人瞪大了眼睛直盯螢幕。花了好幾十萬日圓豪買下的個人電腦裡，只放了自己寫的企畫書文件、自己零碎的 Excel 記帳資料，還有輸入一個人資料得花上十分鐘的通訊錄。大家還認為從網路（當時的使用空間裡有九成九充斥著程式設計師的程式碼）下載根本是駭客的行為，啊，當然那時候也還沒有電子郵件，完全不存在什麼可愛的外遇郵件。最大容量 4MB 的硬碟幾乎空空蕩蕩，這時唯一可以從外部讀取資料的，就是軟碟了。這確實是種媒體沒錯。

啊……對了……，我想起一件事，前不久有個國二學生說是學校出了個功課，主題是「巴」布・狄倫 A Hard Rain's A-Gonna Fall 的報告」，他說他想來採訪我：「上網搜尋之後發現弦人先生曾經在《現代思想》上做過巴布・狄倫特輯，所以我想多跟您請教一些事♪」，後來他直接用我事務所的 PC 打開 keynote，完成了一份比三流廣告代理店的企畫書更漂亮、內容更完整的報告回去了，我簡直目瞪口呆，我驚愕地發現自己根本已經是狗

松本弦人

Matsumoto Gento

不理的古老科技傳說了。

「軟碟是媒體」，這句口號聽來是比「T恤即媒體」好一點，當初打著這句口號開始的《APE》很開心，我心想，其他人應該也會覺得有趣吧，於是舉辦了「Mackinto書」展和「Flokke」。「Mackinto書」是以還是學生的辛酸滑子為首，邀集了許多現在已經赫赫有名、當時還沒沒無名的藝術家共二十位提供軟碟媒體的數位作品，後來這個活動繼續擴大，演變成軟碟同好會「Flokke」，有點像是網路時代前夕的設計社群網友見面會，現在依舊沒沒無名、但當時更沒有知名度的大日本字型組合也參加了，到了大約第三屆Flokke展時，CD-ROM這種名稱一點也不可愛的巨大記錄媒體開始普及，《神秘島》(MYST)和《GADGET》這類3D解謎遊戲狂銷給個人電腦裡空無內容的人們，進入多媒體時代，我創作了《Pop up Computer》。「換行和翻頁不就是移動嗎！利用可以自由操控時間和空間的魔法空白，把其他人拖進一個意義空間，這可是非常優雅又強勢的手法呢！」話都還沒說完，我就做了3D散步物語《Jungle Park》和《動物番長》。大概因為我這個人終究是做書的人吧，後來許多細節都不知道該怎麼收尾，以設計來說就是在最後修飾階段完全無法收束，乾脆放棄就這樣上市，結果竟然大賣。在這段期間，還曾經做了

《Pop up Maker》這個失敗作品，我的本意是想將製作《Pop up Computer》中立體繪本的趣味分享給大家，但是卻沒料到根本沒有人想做立體繪本這個簡單的道理，後來又閃過一絲衝動念頭，其實應該做《Book Maker》才對，於是延伸為 BCCKS，就結果來說還是不錯的。

——您怎麼看待當時的網路狀況？

松本　我接到不少網路工作的委託，但沒多大興趣，我當時對網路大致的印象是，這是一種搜尋工具，但並不是媒體。

我隱約覺得網路的媒體性並不在於提供像 Flokke 那樣、敘事性的內容，在我的想像中這應該成立於許多人的參與之下。當時還只有少數人種和資訊，量和質也都不怎麼樣，我居高臨下地觀察這種種狀況，並沒有跨足其中當做自己設計的範疇。

——您獨立創業之前在隸屬的 Propeller Art Works 和 Studio Gen 負責什麼樣的

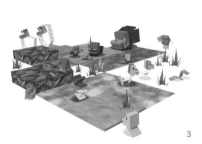

1

2

3

1　CD-ROM《Pop up Computer》／ASK 講談社／1994
2　CD-ROM《Jungle Park》／Digitalogue／1996
3　Nintendo Game Cube《動物番長》／任天堂／2002
企畫、導演、D：松本弦人

工作？

松本　畢業之前在求職活動時，我非常喜歡《Number》這本雜誌，我順利地進了當時的AD江並直美所創設的Propeller Art Works。江並先生是我第一位、也是最後一位老師，教會我設計、攝影、影像的基礎。當時主要工作是編輯，不過江並先生很重視指導，我也學習到了整體規畫、人員配置、拍攝、完稿等流程和重要性。不過設計的量和交辦工作的方式都不是開玩笑的，我也學到最多。

——當時的設計也是用指定方式？

松本　幾乎是。製版稿大概一成左右吧。照相排版製版完後用複照儀放大縮小，然後切貼，由當時製作原稿的方法開始。劃線、配置文字，運用雙手和身體來設計這種感覺我當然很喜歡，現在也持續在做，後來轉移成滑鼠的「點」，反而令我覺得新鮮。一九八八年Illustrator88問世，帶來很大的衝擊，不過那時Mac一百萬、螢幕一百萬、印表機一百

松本弦人
Matsumoto Gento

萬、兩套字型，在這種狀況實在很難輕易買下。我立下志願「這輩子一定要用到 Mac」，就在這時，集結了一群奇怪程式設計師的 Studio Gen 開口邀我：「到我們這兒來馬上買一台 Mac 給你。」於是我立刻跳槽。之後五年時間直到我獨立創業，我甚至對做愛也沒興趣，每天都在玩 Mac。

— 剛獨立的時候工作以平面設計為主嗎？

松本　全部都是跟紙有關的工作。當時用 Mac 的人很少，完全是 Mac 的泡沫時代，再加上我有設計相關的知識，工作源源不絕。也接過 Apple 的委託。

我帶著報恩的心情，給江並先生看了 Mac 的設計流程，之後他臉色大變，隔天隨即在公司宣布：「從今天起我們公司不能有不會用電腦的人！」（笑）。之後江並先生創立了數位內容出版公司 Digitalogue。

回頭看看，我確實有過不少經歷，每次都有些原因從背後推著我，警察也是其中一股力量。我覺得自己決心不夠，往往兜了好大一個圈子才終於累積一次的分量，真的，好不

容易繞過這一回才真正知道自己該做什麼，開始了 BCCKS。這可能是我第一次沒有外界推波助瀾的主動嘗試。

平面設計的原生性

—— 松本先生初期用的刺青和警察這些符號，都屬於日本原生的圖騰，令人印象深刻，您怎麼看待單純的平面設計工作？

松本 要說原生確實是完全原生。我盡量不讓包括海外在內的設計題材、成果滲入我的作品。我希望在盡量不出自己半徑五十公尺的範圍內，站在這個位置思考屬於自己的設計。雖說原生，但我並不是以日式、地理上文化上的本國概念，或者鎖國的加拉巴哥現象為目標。不過結果上或許是如此，重新看看以前的作品，確實有不少這類元素。可是例如說現在去參加「聖保羅日本人展覽」，我肯定不會拿刺青來當做設計元素。對了，類似高

圓寺那些地方吧，算是資本主義開始崩解的街區。啊，立川也是，跟基地之間的紅色界線消失，成為昭和紀念公園和地方都市整頓後的街區。不過現在的我到底會不會去參加「聖保羅日本人展覽」這種半徑五萬公里的企畫還是個問題呢。但當時參加那次展覽，我把刺青做為一種設計元素，也是站在那時的位置上自然產出的想法。

當然，每個人都有自己累積起來的時間和經驗，這些都會大大地影響、甚至改變所謂半徑距離、單位，以及自己定位的意義。儘管如此，永遠鎮坐在我設計空間中的，就是生長在當立川還有美軍基地和紅線的時代、父親是從事過設計師的畫家這些事。不論好壞，這些都影響強大。

我的設計多半始於素描，格線法也運用了相當多繪畫式的思考。大概是受到我五歲起接受的菁英油畫教育影響吧。我在畫布上畫了哥吉拉、Z2這些在油畫裡不成體統的東西，被我爸揍了一頓，不過這些「經驗所帶來的「置換的趣味」也深植在我心中。幸虧我在很早的階段就省悟到光是置換其實很遜。當然置換不管在以前或者現在都是一種很有力的手法，我也經常運用，不過這種手法究竟是在半徑幾公尺內運用就相當重要了。在水戶藝術館現代美術中心的「椿昇 聯合國少年 UN BOY」展中，我把專輯置換為「折紙」。這是

一場以戰爭為主題的展覽，我選擇了透過不同折法可以表現「鶴」、也可以表現「隱形戰機」的折紙，但光是這樣就只是單純的置換。可是暴力性忽視做為一本專輯的可讀性、印刷恰當與否，印刷在有色的那一面，還有折成三角形令人聯想到「鶴」的折紙DM、描繪著表現出無國籍瘋狂少女的SMO海報等，這些半徑三十公尺內的設計，都不僅僅是專輯的置換，而是把戰爭投射在折紙上而產生的結果。

圍牆內的八個月

——二○○四年您因為屢次違反交通規則，入獄服刑八個月，後來將記錄了日記和設計案的獄中筆記編輯成《IN THE PRISON》這本書，由BCCKS的天然文庫出版。從當時的心境和細緻描寫的設計速寫中，可以感受到您度過了一段難得的時間。回顧當時，能不能跟我們聊聊那次體驗以及後來的影響。

松本　現在看看，獄中筆記就像當時的我一樣，一比一的尺寸。這本筆記鮮明地用自己的語言記錄了幾乎所有受刑中的興趣、自戒、環境、對外的物欲、時間、空間、身心。有趣的是，記錄這些時自己的繪畫能力和編輯能力，成為我人生最大的依賴。當然，如果跟其他受刑者交換筆記看就會馬上被關禁閉，所以這只是單純的「自我療癒」，對創作者來說最糟的行為，不過以我的情況來說，與其說療癒，更大的功效是靠自己的「力量」對自己演示、獲得確認並安心，或許沒有更好的方法了吧。

我和其他受刑者決定性的差異，在於「我只要有紙筆，就可以保有七成獄外正常生活環境」。待在外面時也是日夜不休整天待在事務所裡畫畫，大概也沒什麼不同吧。跟社會隔離是自由刑最大的懲罰，算起來我只受了三成刑罰。以時間來說確實難能可貴，既非酒精中毒也非癌症末期，可以健康地長期休養八個月。我想了許多事。例如在我被抓之前的人生經歷等等。最後想出的答案是：「我對自己的設計感受不到悸動，導致公私頹廢，畫下句點。」要是沒有那段時間，我甚至不會發現自己「對自己」的設計感受不到悸動」，只是茫然覺得工作進不了狀況。我說這種話可能會惹人生氣，不過自由時間、晨讀、夜讀時間、提早結束勞務的日子、假日等，總之有大把時間，是我人生中最悠閒的時光。那些閒暇時

問我幾乎都花在寫獄中筆記上了。

——透過在監獄中面對自己的體驗，有了什麼變化？或者沒有變的地方？

松本　對「人與工作」的各種關係都不同了。我的工作大致可分成個人單打獨鬥和團體的工作，對團體工作的想法改變很大。入獄前一心想做好東西，對我來說「結果」就是全部。很苛待自己跟員工，不只是人，對「工作這個現象」也很輕率，可能根本沒有想過這些問題吧。工作理所當然地存在我眼前，努力完成之後只留下結果。除此之外都無所謂。反過來對外人也是一樣，不管對方是什麼樣的人，只要結果不好就不把對方放在眼裡。反過來說，就算是個爛人，只要有好結果就棒極了。結果至上，講究獨特、嶄新的松本弦人工作至上主義，這些在我出獄之後減少了三、四成，我開始參與其他人的工作、員工有所成長、工作又帶來了其他契機等，這些或許是其他設計師早就在做的事，但是我心裡終於萌生了這些喜悅。

以前有人問我「藝術指導中重要的是什麼？」，我總是回答「要能帶動眾人」這個老套的

句子，現在我變成熟了點，除了單方面帶動，更重要的是也要主動投身到別人帶動的圈子中。反過來說，結果當然重要，必須留下結果，但是眼前不足的地方就用其他東西來補充。我出獄後培養了不少這些補充能力。

常聽人說「變即不變」，確實有道理。改變許多部位後，那些永遠不變的地方反而更加被凸顯出來。這些凸顯出來的就是這個人最核心的地方。以我來說，半夜一個人埋頭畫設計圖的單打獨鬥方式應該到死也不會變。

還有，「我對自己的設計感受不到悸動的感覺」，現在還在持續，只是改變了形式。我擁有的技術和材料沒有太大改變，而我自己最清楚，向來都是靠運用方法和組合方式撐過來。在我被捕之前，就面臨了得破壞這些技術和材料否則無法跨越的瓶頸。徒刑這種外部破壞，引爆了這個時機。另一方面我跟人相處的方式改變，是因為期待看到跟員工還有程式設計師的能力共存，能獲得什麼樣的結果，好讓自己能怦然心動，這種感覺其實從以前就有，我一直在思考、設計像「Flokke」那種能吸引人聚集的組織。

在這一點上 BCCKS 也一樣，有人聚集，讓聚集的人自然想發揮真本領的組織，只是把地點改為在網路上來設計。我個人的興趣核心在此，啊，我想這也是一輩子都不會變吧。

また、グニャッと曲がって かつ底べりの少ない素材があれば、それで十分なのりで
高たいのには とってもわかりやすいよね。ストライブソール？ゼブラソール？ワシプロシャツ？
ボールからなのか オレイクグラテが表現出来てなかったり、あの、毛費とかじゃないん
て。　　　　　表皮最薄めのグラデーション。ソールのゴム？プラスチック？の素材で
グラデーション。もし模様が形に表われている とっても作者なデザインでそこ。いろが
　　　　には 黒い3本グラテのやらやとか 色違っても井りつうステテちゃしゃ寝いの？
　　　　タなら フントサル って予売がチランとするね。これいる。
また　　　の磁さとか 2等つムとかの素材が どんな国や落り今うかとか 全くわから
　　　。例によって。でも うニっつかみが ごゅっしむて、
　　　　　　飽体イイ。走る；止まる；曲がる
　　　　かうまくあるよ来れり。それで
　　　　足更とのボールあつかいに達の
　　　　　けら違うか。

2004 年八個月在監獄度過時寫的日記和設計案。

這本筆記後來自行編輯，由 BCCKS 的天然文庫出版了《IN THE PRISON》這本書。

資訊繁雜的包裝

—— 《RITZ》、最近 BEAMS 推出的免費雜誌《B》和《STUDIO VOICE》等新版，都是松本先生獨立後受託擔任藝術總監的雜誌，運用了當時 Mac 的所有功能。《B》雖然是流行雜誌，但是小型 B5 尺寸都令人眼睛一亮。

松本 一開始進入的事務所以編輯工作為中心，但是獨立之後只做過三冊。《RITZ》如您所說，確實是在我瘋迷 Mac 的全盛時期做的，可以隨心所欲地盡情發揮，例如大大放上 CG 處理過的史蒂文‧梅塞爾（譯註：Steven Meisel，一九五四～，美國攝影師）的照片，這種設計與其說是欲望，更像是射精。但是氣勢超群。我就像是個只知道埋頭衝的 Mac 瘋，然後不斷往前衝。

我想讓《B》成為像《Young Magazine》或《週刊文春》那種輕鬆的週刊。在 BEAMS 買東西後，誰想拿著又大又重的雜誌走呢？那就是山手線在巢鴨附近大家看完就丟在網架上的雜誌。B5 騎馬裝訂，藝文內容頁是漫畫雙色用紙。這份季刊雜誌是 BEAMS 創業

松本弦人
Matsumoto Gento

三十週年企畫，功能在於取代所有年度目錄。不少相關人員滿心期待能有一本放滿鮮亮時尚照片的大版面雜誌，但我沒有理會這些眼光，我覺得如果沒有點出三十年這個時間就沒有意義，苦思許久後做出了這本雜誌。BEAMS旗下有各種方向的品牌男女裝。當然，不可能有這種時尚雜誌。所以我決定不那麼講究地看待時尚和品牌，以週刊方式來裝訂。

不過話雖如此，這也只是單純的置換，在此成為門檻和干擾的還是B5這種版型。至於門檻在哪兒，那就是不像大開本那樣好放照片。看正片和資料時覺得「這個好」！可是印成小小的B5時，看起來就很像《週刊文春》的彩頁。我徹底執行了令人不覺得過剩的過剩設計。木製活字、手寫、膠帶、釘書機、標籤帶、印漬等，我運用了很多不同字型和元素、大量使用。第一號甚至連製作名單都用手寫字型，但是校正實在太辛苦，第二號就放棄了。聽到讀者的評語是「看來妥協了呢」，我好不甘心。結果完成了一本B5大小的流行雜誌風格，男女混合、高低端混雜，滿載著勾起人若有似無好奇心設計的照片，「定位太過獨特的雜誌」。

——松本先生從二〇〇九年五月號一直到停刊的九月號為止，負責藝術總監的《STU-

Spring & Summer 2006 04

vol.1

特価¥200

《B》vol.1／BEAMS Creative／2006／B5／AD：松本弦人

《STUDIO VOICE》vol.405

INFAS 出版公司／2009／300x225mm／AD：松本弦人

DIO VOICE》，從奔放又大膽的雜誌頁面上可以感受到改版的企圖心。這跟您同時進行的 BCCKS 標準格式建立剛好呈現對照呢。

松本　BCCKS 的目標是不管放進什麼樣的圖文至少都有七成成立、保持中庸的格式。《STUDIO VOICE》就像是對此的反動。總編輯松村正人問我：「要做成什麼樣的雜誌？」我回答：「讓人想閱讀的雜誌，但是為了這個目的要盡量降低可讀性」、「三個月就可以把雛型做出來」。設計上表現出本文的文字組版的強弱之別、混雜了好讀文字、不好讀文字，還有不讀也無所謂的文字；標題上用了許多變形混合字型，都出於同一個目的。還有，畢竟是文字多的雜誌，老實說像《Eureka》的方式比較適合，但我卻硬是用視覺雜誌，順勢做下去就會成了半吊子。當然也想過改變版型，但是這在庫存型已經算是上架機率高的雜誌，只好放棄更改版型。因為庫存方式也是一種媒體設計。對了，那個版型很不錯吧，300×225mm。雜誌的設計需要精細的計算，所以我把 20mm 格線畫成 1：1 對 1：5，不把被裝訂邊佔掉的 5mm 算在內。這種格線計算起來很快，也方便設計。其實那有一半以上都是規規矩矩的格線設計。

—— 不使用格線的設計，有例如電影海報等等，您在混用字型的方法上有最低限度要遵守的規則嗎？

松本　不用格線的設計，就像類似素描速寫，並沒有特別的規則。當然也有些自己已經習慣的部分，首先會放放文字，自由玩玩字型設計觀察表情的變化。這就是最開心的部分。或者是畫好草圖，決定大概後組版。粗略的核心還是以字型設計為多。我畫草圖很快，最早畫的草圖通常不錯。改版時我提案的「STUDIO VOICE」商標大概十分鐘左右就畫好了，雖然最後沒有用。放上新商標的封面每一號都會校色校到龜毛的地步。但是對方似乎不太領情。

—— 當初有打算要換商標嗎？

松本　我和松村先生當然是這個打算。並不是現存商標有問題。比起《STUDIO VOICE》改版，更是雜誌本身存廢受到考驗的時期，所以我們兩人都有危機感，要是不丟此飛刀暗

器或者奮力背水一戰大膽表現意志，就可能會被扼殺。商標很快完成，是因為松村先生在年度特輯企畫畫書上大大表明了他的意志。從改版號的「特輯安室」開始，陸續做過「貓狗特輯」、「特輯公司」等，《STUDIO VOICE》過去從不曾做過、但現在該做的特輯標題。甚至廢止了招牌的「攝影集的現在」。這實在太讓人興奮了吧。我們以安室和公司為元素設計商標和封面的形象，心想「這下絕對行得通」！興致勃勃地提案了，但是一點都無法打動 INFAS 高層，對方只回答：「現在時機不好，還是老實點吧。」

老實說，我們一開始就覺得假使今年雜誌能繼續下去，走天然破滅路線的松村和我也不可能撐到年底，改版到了第五冊遺憾地停刊。有好一陣子我的簡歷上都寫著「將《STUDIO VOICE》搞到廢刊的設計師」。

—— 還想多看看後續發展嗎？

松本　我們就像一個團體競技類的體育會，有一個「全員雜誌」的目標。《STUDIO VOICE》每個特輯都由一位編輯製作，我們不斷在講：「這種做法不會太無聊嗎？」後來情況

稍微有所改變。在這種狀況下接到停刊通告，強制性無法繼續，但至少「全員雜誌」有了雛形。本來打算花一年時間做的事，能夠嘗試半年，可以說還滿划算的。

剛好在《STUDIO VOICE》停刊發表那天，事務所下的 Vacant 辦了「ZINE'S MATE」這個活動，動員了八千人。在那裡備齊了據說是獨立雜誌的起源「Nieves」等共一百冊，我忍不住全部看完了。每一本都是身體空間的凝聚，共有一百冊就像來回信件一樣彼此相連，這就像「裝訂文化」內藏的碎紙片、唾液一樣。感覺很不錯。這似乎在告訴我，雜誌，特別是文化雜誌在試圖摸索活路時就已經錯了。我想《STUDIO VOICE》是無法繼續下去的。這其中有許多意義，但是更大的意義在於「得開始新的嘗試才行」。對我來說，那就是 BCCKS。

書籍設計的不同手法

——松本先生負責的書籍裝幀有著獨特的存在感。您裝幀上的靈感從何而來？

松本　最重要的就是喜歡上作者本人。如果可能，我甚至會把最能代表當時那個人的書放在枕邊。所以像「我是川勝」這種好比川勝正幸本人、個性非常清楚的人，這種書籍就很好設計。在《流行文化中毒者手記》（約十年間）中，我把川勝先生結實、渾厚，卻又輕盈的流行文化呈現在整體裝幀上。剛好川勝先生四十歲那年肩上刺了骷顱頭刺青，封面視覺也採用骷顱頭。本文的文字組版搭配紮實文體，總共提了十多種一般本文不會使用的大級數和粗體。

第二冊《流行文化中毒者手記2》（其後約五年間）希望重視系列感，所以沿襲之前的設計，封面視覺使用馬克・干沙爾斯（譯註：Mark Gonzales，一九六八～，出生於美國加州，是著名的滑板大師及藝術家）的雕刻作品。第三冊《21世紀的流行文化中毒者》換了出版社，不過十年的時間實在很可觀不是嗎？不管在挑選、處理川勝先生本人，或者文章、對象時，都保留那種厚實，但是累積起來的流行文化時間足以讓印象大不相同。雖然說書中所記錄的都是「當下最真實的本人」，但是我覺得第三冊的裝幀畢竟只是「2」，所以我又重新設計了二〇〇八年的川勝正幸。把時間、品質、年老、始終不變的東西做為主題。

同樣是川勝先生編輯的《勝新圖鑑》，我開始思考現在該如何裝點過去那麼強烈的視

ポップ中毒者の手記
（約10年分）

Sympathy for
the Pop Virus
the Very
Best of
Woo dy
Kawa katsu
1986 ~96

1

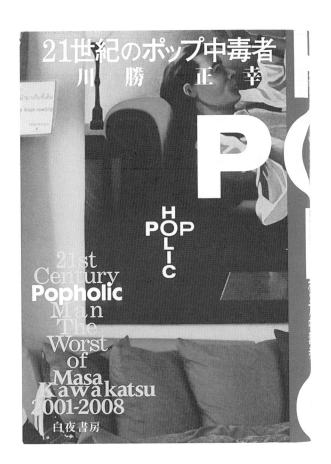

1　川勝正幸《流行文化中毒者手記》（約 10 年間）／大榮出版／1996／A5
2　川勝正幸《21 世紀的流行文化中毒者》／白夜書房／2008／A5
D：松本弦人

2

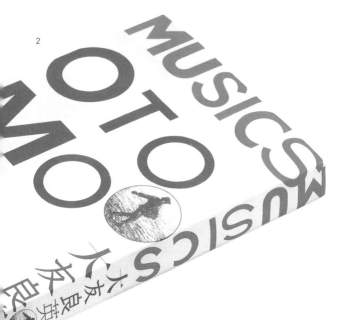

1

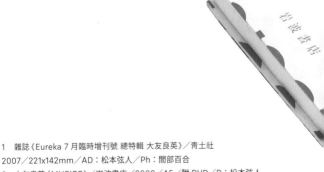

1　雑誌《Eureka 7 月臨時増刊號 總特輯 大友良英》／青土社
2007／221x142mm／AD：松本弦人／Ph：間部百合
2　大友良英《MUSICS》／岩波書店／2008／A5／附 DVD／D：松本弦人

覺。結果決定全面呈現出假如勝新選在的話可能會有的逆流行。有點「搞砸了」的感覺。

我想這樣勝新應該會比較高興吧。《現代思想》的巴布・狄倫特輯裝幀的「搞砸感」也很接近。他們倆都是瘋大叔。我覺得對過去視而不見、不主動放棄困難的人很了不起，結果巴布・狄倫雖然做了「UNDER THE RED SKY」這個爛作品，卻能不在意這些失敗、繼續創作到老，多好。我也想成為那樣的設計師。

《Eureka》大友良英特輯的裝幀，很直接地呈現了大友的「蠻力」。構成一本書的每一個要素之目的都很明快，可以用較少的步驟來表現大友良英。他本人好像比較喜歡《MUSICS》。大友很擅長用簡明易懂的方法來說明纖細的東西，這都是因為他了解得非常透徹，總之《MUSICS》的文章非常出色。所以我希望做成不要太艱澀，並非高級品的書。一開始這個設計我用單色墨色來輸出，效果很強很好，可是這本書並不適合，希望做得稍微輕、半吊子一點。另外《MUSICS》附有DVD，附DVD的書不是很討厭嗎？既不是書也不是DVD。單純把DVD藏起來，不管就包裝或者就大友的書籍來看都是一種逃避，後來我們用薄薄透明的包裝紙把正封包起來。遊走在由爵士樂、雜訊、原聲帶、裝置藝術、文章等構成的雜亂意義空間，大友的文章和現場影像匯集成的書，總算是成

了形。

——這些書籍和攝影集的方法應該都不相同，在您設計攝影集時會特別注意什麼地方？

松本　攝影集是由裝幀和照片結構所組成。有時我從照片結構就開始參與，也有時會根據攝影師決定的照片結構來裝幀，也有時候是一邊討論照片結構、一邊討論裝幀，每本書作家參與的方式都不一樣。不管是哪一種情況，最後一定都要印刷裝幀，這是設計師做攝影集時一般來說的重要部分。

我經常想，裝幀計畫、照片結構、設計，工作愈進行愈覺得無聊，變成一段一段的工序。一開始看到的大量檔案集和滿是瑕疵的作品集，很赤裸、很有趣。包含了攝影師的時間和空間的檔案集和作品集果然包含最多訊息。這也是理所當然的。把這些編成一本攝影集，攝影集是一種依循形式的行為，所以再怎麼抵抗，都還是會出現設計師的意圖。讀者初次見到作品集便是攝影集這個形式，對設計師來說很難為情呢。當然，也不能讓大量檔案集、作品集直接在書店流通，總是需要設計，算是一種兩難吧。所以絕對會產生、留下意

圖的地方。並不是要把這些部分消除、欺騙，相抵相乘，我有個模糊的概念，非常希望讓意圖發揮非意圖的功能，並且將其完全裝訂進書中。但這不容易。

我想大森克己的《salsa gumtape》算是做到了這一點。大森追蹤了 salsa gumtape 這個殘障人士樂團五年，他的照片檔案集中排列了大量舞台、演奏者的特寫等「好照片」。出版社想出大版型精裝封面兩百頁一百張，但是我心想，salsa gumtape 應該不適合做成豪華書。從大量檔案集中挑選的照片，全都是最不起眼的體育館練習風景等偏低調照片，現場演唱和特寫照片幾乎都沒挑。版型小、頁數也只有四十八頁。也就是行使了強力的意圖，從那些素材應該想像不到會做成這樣一本書吧。不過那都是跟檔案集的存在、或者大森克己的美學相抵、相乘了。出版社一開始半開玩笑跟我說：「你竟然把那麼好（能賣）的素材搞成這樣。」但我是認真的。最近他們經常對我說「現在看看覺得還挺不錯的呢」。攝影集完成之後的時間也很珍貴，要讓這部分也有趣可不容易。

相反地，川內倫子的《小睡》、《花火》作品集的完成度相當高，我所做的就是直接把作品集的空間裝訂起來，盡量接近沖印照片的狀態，我個人的意圖幾乎沒表現出來。可以集中在印刷、製本，這些普遍而重要的設計師工作上。

松本弦人
Matsumoto Gento

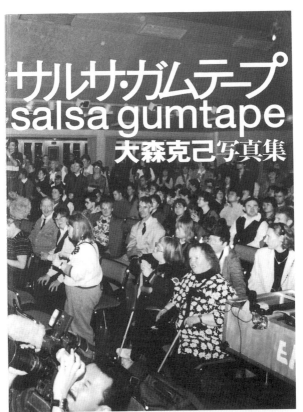

《salsa gumtape 大森克己撮影集》
Littlemore／1998／237x150mm／D：松本弦人

去年設計的徐美姬的《你好》，收集了在日韓國人第二代的她藉著懷孕機會探訪故鄉之

旅。一開始看到作品集時，就像男人眼前突然被丟了個陌生穢物的感覺。一星期後我告訴

她：「這種物我無法咀嚼，我會直接裝訂。」這個目的我想是達成了，但我還不清楚做為一

本攝影集這樣對不對。我到現在也不知道那判斷到底正不正確。

我對高橋恭司說：「今年澀谷夜晚的光很讚吧？」一星期後他說：「我拍了喔！」交給我

六本檔案集。那些內容果然很讚，我在事務所放了一會兒，後來覺得檔案集存在感漸漸增

加。過了一陣子，我們跟町口覺三個人一起喝酒時，高橋恭司突然說了一聲「ampm」，

後來由町口的 BookShopM 出版。充分醞釀之後瞬時開始著手製作，十二個小時排完照

片，完成了一本沒有封面也沒有文字的小攝影集。我從攝影元素開始就參與其中，不過我

覺得這是一本製作攝影集的意圖完全沒有餘地進入的攝影集。

──「ap bank fes」這個搖滾音樂節的節目單，介紹了參加的音樂家，但是結構就像攝

影集一樣。

松本弦人
Matsumoto Gento

松本　幾乎是環保活動代名詞的「ap bank fes」和我，實在是很奇妙的組合，他開口就提議「想用 BCCKS 上一般人拍的照片來製作傳單」。當今世上環保活動相當普遍，這個活動聚焦在現在和未來都將面臨激烈競爭時代的年輕人，考慮到這一點，今年希望攝影師也可以啟用新人。我聽了覺得這倒有點道理，就接受了。畫面的構成是請參加藝術家回答問題，然後依其加上視覺，我想這是一種由設計師思考、由攝影師拍的流程所無法誕生的結構。這當然不是一本攝影集，但卻是一種由新體制和使用方法產生的流程，塑造出的照片媒體。

今後的 BCCKS 和電子出版

——松本先生二〇〇七年創立的「BCCKS」，始於從會員登錄後就可以在網路上輕鬆製書的服務，現在也提供以隨需印刷印製紙本書的服務。設立時就有從電子版擴展到紙本書的構想嗎？

松本　我本來想做一個PC、隨需書籍、手機每種裝置都可以任意閱讀的媒體。不過，隨需書籍當時還貴得嚇人，我想紙張暫時是不可能，就放棄了。幾間印刷廠導入了HP、XEROX的POD輸出機，但是只偶爾用在簡易校正上，並沒有正式做為印刷機來運用。不過輸出效果跟雷射高階機種沒什麼不同，能用的紙也有限，最重要的是成本非常高，四十八頁文庫本一本估價為六千日圓。當然，隨需服務已經開始，對書本和印刷毫無經驗的IT公司，就像去度假地清里體驗七寶燒一樣的心情，結果相當糟糕。紙紋一定是反的、照片顏色暗沉，就像RGB一樣，也不知為什麼，一定會是窮酸的硬皮精裝封面，裡面竟然是硬皮封面加騎馬裝訂，也太嶄新了吧！就是這種「觀光區伴手禮」大會師的狀況。好不容易到了二〇〇七年左右吧，POD輸出機的品質大幅提升，許多印刷公司開始以POD交貨，今年菊版POD輸出機終於上市，印刷公司也開始把POD納入印刷方法中。BCCKS的POD是由大阪不二印刷來印製本。文庫本則是用PISAPRESS這台KONICA和MORISAWA共同開發的POD輸出機，這是唯一不用碳粉固著油的方式。在目前的碳粉方式POD輸出機中，或許是最接近凸版印刷的效果。

松本弦人
Matsumoto Gento

—— 從文庫尺寸的「天然文庫」系列起，又新增了攝影集用的明信片格式。

松本　明信片格式是特別針對照片設計的格式，用 HP 的 INDIGO 這個相當特別的 POD 輸出機印刷的。一般 POD 輸出機只是在模擬網點，但 INDIGO 卻可以完全重現網點。因為採數位方式，所以百分之一的網點可以「完全百分之一」地印刷，徹底解決物理性網點擴大的現象。再來因為使用液體墨水，所以不會有油的問題。「資料直接印刷成資料的紙」，乍看之下的印象很像「在無菌室迎接成年的印刷品」，隱約有點詭異。製版指導者用網點放大鏡看起來也分不出跟凸版印刷的差別，反而因為沒有網點擴大，會被發現是用 INDIGO。這種方式應該會迅速擴大佔比吧。真的太驚人了。

明信片的尺寸分成五十日圓明信片、六吋卡片、八開變形這三種。縱橫比例統一，所以只要用一個尺寸來製作資料，也可以印出其他尺寸。

想來也是當然，開始 BCCKS 之後我再次感受到製作書籍真的很辛苦。對編輯和設計師而言都難了，對一般人來說更是困難吧。比方要把簡單的日記製成文庫。扉頁、本文、版權頁，結構雖然簡單，但這些事一般人也不懂。製作攝影集也是一樣，結構、排版、裁

BCCKS 多元裝置展開的一例／AD：松本弦人

1　BCCKS iPad 用網站（照片為只有書籍排列的狀態）

2　「天然文庫」／BCCKS／2010／A6

印刷、製本：不二印刷／輸出機：PISAPRESS

3　BCCKS iPhone 用內文構成

4　「天然文庫」攝影集用明信片格式／BCCKS／2010

147×105mm（五十圓明信片）、178×127mm（六吋卡片）、206×148mm（八開）

印刷、製本：不二印刷／輸出機：INDIGO

切、保留裝訂邊，這些只需要設計師知道的事還得教會主婦。有些人只是想做一本女兒的攝影集，還得學這些真是無謂。明信片格式說得極端一點也只是成束的照片，與其稱為攝影集，更接近拿到街上ＤＰＥ的「沖洗、顯像」。比方說想從箱根溫泉主婦三人旅行拍下的一百張照片中，挑出自己比較上相的三十二張就完成了，相當簡單。尺寸有明信片、六吋卡片、八開等照片尺寸而非書籍版型，是因為這是看了照片之後覺得效果較強的版型，姑且不管實際上是否使用，想像做為明信片郵寄、放進相框的尺寸這一點很重要。

ＢＣＣＫＳ的書籍以格式為基礎。所以日記、小說和攝影集可以用同樣格式來製作。如果設計出同樣格式可以用於攝影集也可以用於小說，那麼大概有七成是沒問題的。這當然會做出原始又中庸的東西。另外也需要具備不管遇到任何素材都不容易壞的強韌才行，不管標題文字數是一個或者二十六個，照片不管是直是橫都得看起來像個樣子。不過「原始又中庸又強韌」是設計的本質。在嚴格規範下設計，不是相當有趣嗎？

對我個人來說，在ＢＣＣＫＳ那種對規畫、設計的欲望是很大的動機。同樣地，開發和營運也都有各自的動機。例如「希望可以隨心所欲地開發」、「希望鑽研文字排版」、「可能會賺錢」之類的。這些也很重要。

松本弦人

Matsumoto Gento

—— BCCKS 最受歡迎的是攝影集嗎？

松本　以 PC 來說，絕對是攝影集，天然文庫中五所純子的《Scatology Fruits》這本文字書賣得最好。BEAMS 的青野賢一集結自己部落格的《走向迷宮》，部落格原本是橫寫，所以是部落格的文字排列，把內容變成 iPhone 式的直排，以介於文庫本和部落格中間的裝置閱讀，我覺得剛剛好。有種劃算的感覺。會讓人覺得「想把這放進手機裡」。JOJO 廣重和寺尾紗穗以部落格為基礎的《關於美沙》《珍愛的日子》一樣適合 iPhone。有時候隨著體裁和地點改變，東西和意義也會改變。這本特輯剛出的時候，應該已經可以在 Apple Store 上買到天然文庫 iPhone 版，可以看出許多事。（編註：二○一○年十二月起販賣）

現在 BCCKS 正在對 iPhone、iPad、Android 對應的電子出版進行重大改版，我正在製作格式。格式本身照例是原始的東西，不過為了自動對應多個裝置，該克服的條件很多，做得很辛苦。光是做直排本文格式，也必須計算禁則、對齊、暫懸等，另外還要加上照片和圖說。突破這些條件來進行基礎設計，是我很喜歡的部分。

——您很堅持直排和禁則等呢。

松本　新的東西如果不承襲過去技術的八成左右，就無法獲得認同。愈接近這個領域的人愈不認同。如果要用日文設計，那就無法避免直排和禁則。女高中生可能完全不會在意，所以在覺得「完美的直排完成了～」的同時，也會覺得「其實橫排就可以了啊」。但是這當然也很重要。先做再說。然後再繼承下去。像岩波組版和淺葉克己的緊縮字距，現在的世代繼續承繼下去如今也不過如此而已。另外，直排雖然有開發上麻煩這個弱點，另一方面「文字可以直向排列」在設計上來說可算是日本人的強項，就算不是本文直排，也可以完成直排圖說和混合縱橫的頁面、整齊的文字框，符合禁則又看來舒暢美觀的電子書籍。

對應各種狀況的本文文字組版就像遊戲設計或者拼圖一樣。比方說組版規則太過複雜的話，顯示一本書需得花四十五分鐘的時間。但只要減少一些規則、放寬分歧，馬上就可以縮短為三分鐘，進行各種調整，其實規則可能更加嚴格、複雜，但是架構因此得以整理，結果只要四秒就能顯示。類似這些事，就是程式設計和演算法又難又厲害的地方。跟

設計不是很像嗎？

—— 裝置尺寸稍微不同，就可能無法套用嗎？

松本　這還沒有公開，不過可能是世界首創「不以 mm 為單位的版型」、「像素版型」的書。像素原本的目的是為了把真實空間的尺寸置換到 PC 上而產生的單位，但是現在竟然逆轉了。BCCKS 的多裝置發展，也就是同一種內容和設計可以自動在 PC、iPhone、iPad、Android，還有紙本上展開，設計這類前所未有的機制時，需要幾種破壞和發明。

這次除了「像素版型」之外，還有「曖昧格線」和「虛擬版型」這三種發明，以及「mm」、「裝訂邊」、「頁面」的破壞。這口頭不容易說明，我就省略了，實體印刷品和螢幕顯示書籍的共通化，從兩側設計產生了 PPi、Pix、em、百分比、mm 等不同單位的複合基礎格線。以此設計為基礎，建構起各類型的書籍可無損其編輯意圖和製作流程，以適應各種裝置的形態流通出版之架構。明年春天應該會展開部分服務，我很期待會如何被使用，收集何種內容，變成一個什麼樣的場所。

電子裝置的發展已經一發不可收拾，現在內容部分完全處於落後的狀況。Android的326PPi，比三流印刷品的線數更多，Kindle的E Ink印字遠勝於糟糕的Mook文字排版、印字，讀者想邊吃飯邊看書，再也沒有比iPhone更好的裝置了吧。最早拿到Kindle時我單純心想：「啊，這版型真是好。」這些都連結到我現在對開發的動機。

不遠的將來，許多凸版印刷的領域勢必會被POD取代，電子裝置的表現力超越紙張，現在已經開始整合紙面和螢幕裝置的資料。手機小說當然不需要要求文字排版和印刷品質，但現在需要的是岩波組版、印刷印字感、裝幀美。必須要有包含以往編輯、設計、印刷、製本、流通、書店的知識累積，也必須毫不客氣地挑戰前人的經驗值。

松本弦人
Matsumoto Gento

● **ひらの・こうが** 一九三八年生於京城（現稱首爾）。武藏野美術大學視覺設計科畢業。曾任職於高島屋宣傳部、京王百貨宣傳部，後成爲自由接案平面設計師。此時期起開始與津野海太郎合作，負責過「黑色帳篷」等戲劇舞台、宣傳美術。一九六四年起負責幾乎所有晶文社的書本裝幀，確立了該社的形象。一九七三年創立雜誌《Wonderland／寶島》。一九七八年創立《水牛通信》。此時期起參加高橋悠治等人創建的「水牛樂團」的活動。一九八四年以木下順二《本鄉》（講談社）一書之裝幀榮獲講談社出版文化獎書籍設計獎。一九九二年起在國內外舉辦運用平版印刷重現裝幀的個展「文字的力量」。一九九七～二〇〇五年擔任季刊《書與電腦》的藝術總監。二〇〇五年在神樂坂設立了「theater iwato」。二〇一二年將地點移往西神田，設立「studio iwato」，活動至二〇一三年二月。二〇一四年春天移居小豆島，預計展開新的劇場。二〇〇七年發售手繪文字套裝字型「甲賀怪怪體06」。著作有《平野甲賀：書籍設計之書》（Libroport）、《我的手繪字》（Misuzu 書房）等。

平野甲賀

An Anthology of Idea's Interviews

Hirano Kouga

アイデア

平野甲賀以其獨特手繪文字和書籍設計工作知名，跟晶文社的合作，幾乎負責了該社創立以後所有的刊物設計，編輯和作家合爲一體，讓戰後新思想和文學化爲具體。另一方面，平野也投身地下戲劇和草根音樂活動，透過舞台裝置和宣傳美術、迷你漫畫等設計，展現各個集團的理念和精神。平野的出發點是人與人的網絡、場域中的運動性，後來甚至自創了劇場。換個角度看，對平野而言，設計本身可以說就是劇場。重要的是跟文字、人的特徵這些「特性」的關聯。

「平野甲賀的文字和運動」特輯（二○一二年二月）

摘自《idea》三四五號

擅長繪畫的幼年時代

—— 為了了解截至目前平野先生的活動，想從您幼年時期聊起。

平野　我父親從事建築業，他任職於大成建設的前身、大倉組時被派到首爾分公司，我就是在那裡出生的。我上小學那年戰爭結束，我們一家撤回日本。對我來說那是非常漫長的七年。在首爾時美軍突然闖進家裡，然後父母親慌張地開始準備回國，我們一路顛簸，最後被收容在釜山一個像倉庫的地方，等遣返船。父親幸運地躲過徵兵，負責管理當地日本人，相當辛苦。船到達博多之後，家人都下船了，但是我父親遲遲沒出來。過了一陣子，美軍從兩側抱著他下了船，父親說他四角褲帶斷了，但應該是腿軟了吧。當時那種不安感和異常敞亮的光景我記得很清楚。

後來我進了靜岡的小學念了兩個學期，第三學期起到東京上小學。看當時所有人聚集

在校園拍下的合照，發現大家都衣衫襤褸。我也穿著木屐、身上衣服滿是補釘，不過畢業時的照片大家都穿著有金色鈕釦的學生服、打扮得很漂亮，這也體現了日本的復興景況呢。

——您從當時就開始對美術感興趣了嗎？

平野　現在想想我小學時就是個設計師了。製作學校新聞，班長是總編輯，我是執行部隊。負責畫畫和寫字整理內容，認真編出有趣的紙面，一天到晚都做這些事。我喜歡畫畫。代表學校參加圖畫比賽每次都拿大獎，在學校很受大家吹捧。班上除了班長和會讀書的傢伙之外，我也很受女孩子歡迎。經歷小學、中學、思春期之後，有了反效果。我好像看到了成人社會和老師舉止的另一面，開始憤世嫉俗。實在稱不上開朗的少年時代。

——有沒有喜歡的繪畫或者受影響的畫家。

平野　《少年俱樂部》這份雜誌的刊頭請了知名畫家畫出戲劇場景，其中我最喜歡伊藤彥造，像丹下左膳單腳跨著水井的場面等等，模寫得相當傳神。後來有人開始想收購。當時還沒有影印機，也不是人人都買得起雜誌的時代。買賣制度還不太健全。畫圖案和招牌的師傅似乎躲在暗處……現在我還留有這樣的感覺。

當時我住在大田區，有很多朋友家裡都是開小工廠的，我經常去工廠玩，研磨陀螺的尾部，手挺巧的。因為這些關係，現在我跟照相排版屋或者印刷公司的職人們還滿聊得來的。

── 為了從事繪畫和設計工作才進美大的嗎？

平野　也受了我父親的影響吧，我本來想念建築。考了兩次東京藝術大學建築科卻都失敗，不能再重考了。後來考上應考日比國立大學晚的武藏野美術學校視覺設計科。建築科考試時我滿會畫建築透視圖的，當時藝大建築科的數學考試很乾脆，三題裡選兩題，一題五十分，應考生那麼多，大概有十個人能拿一百分，我現在還隱約記得，我完全沒有頭

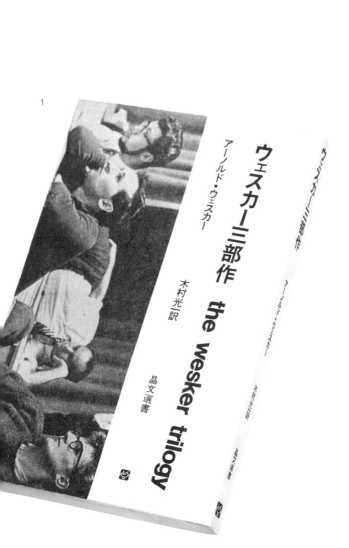

10セントの
意識革命

片岡義男

晶文社

2

1　阿諾・威斯卡《威斯卡三部曲》／晶文社／1964／四六版
2　片岡義男《10分錢的意識革命》／晶文社／1973／四六版／精裝
D：平野甲賀

緒。所以選了平面設計。等到進了武藏野我才開始有興趣。

—— 那個時期您喜歡什麼樣的設計？

平野　當時杉浦康平和粟津潔都非常受歡迎，杉浦先生剛從德國回來、設計工整犀利，粟津先生的作品充滿情感，我覺得更加高明。受到那時杉浦先生和粟津先生經常使用的民友社假名影響，我開始對字型設計感興趣。我們把民友社假名稱為「新宿活字」，因為新宿西口一間名為「新宿活字」的活字屋有這種假名文字。我請他們給了張照相製版用的樣張。學生時代即使有照相製版用的樣張也沒辦法縮小擴大，總之先試著畫美術字。

我大學指導教授是原弘先生。他一年只來學校一次，但是我也受到原先生不小的影響。美術字的老師是佐藤敬之輔先生，總之先學了美術字的基礎，學生當中有人可以只用槽尺和平筆來寫手繪字。打工接些百貨公司的垂吊招牌，畫帶點平體味道的 Gothic。那時候已經有許多學生職能都很優秀。

—— 平野先生大學三年級的時候贏得日本宣傳美術會〈以下簡稱日宣美〉的特選，其他學生也參加了嗎？

平野　我只參加了一次，但是也有人每年參加。到了夏天似乎變成慣例行事，大家紛紛製作海報參賽，然後浩浩蕩蕩地去展覽會場看看到底作品有沒有入選。我經常聽人煞有介事地說起日宣美現在流行什麼、如何沾溼畫布等等。現在很難想像，但是當時是以原寸、直接描繪的時代。我拿到特選的是大江健三郎《眼見之前先跳躍》這部小說的海報，畫是請朋友後藤一之畫的，我直接在上面寫美術字。

還有一件事是最近聽說的，我完全沒印象，當時有個「獲獎者座談會」，我也出席了，但是完全沒發言。到底是怎麼回事呢？可能對當時流行的統計設計〈例如一架洛克希德飛機可以蓋幾間幼稚園！這類社會問題風格〉有些反彈吧。現在也說不清了。

從個人連結後漸漸推展的活動

—— 大學畢業後為什麼會進入高島屋宣傳部？

平野　日宣美展覽在高島屋的活動會場舉行，應該是我拿到特選時場宣傳部的人在展覽會場邀我入公司。我被分配到報紙廣告部，學會基礎排版和運用活字等等。我到很後來才學會怎麼使用照相排版。報紙廣告是黑白的，所以是接近字型設計的世界吧。我們稱為「值組」的主打商品價格用十點左右的大小，以鉛筆描繪來指定，每天都在做這些原稿。

當時的高島屋宣傳部有很多有趣的人經常來吃喝玩樂，這方面前輩也教了我很多。有很多時尚又優秀的人。像杉浦先生和山城隆一先生也是我職場上的前輩。

但是百貨公司宣傳部一到年底就會定下歲暮和年度活動，做著做著就漸漸覺得無聊了，比起這些，我對世間的動向更感興趣，河野鷹思創立了 DESKA 這間事務所，另外細谷巖的 Light Publicity 廣告製作公司也很轟動，冒出許多知名的個人設計事務所。當時出現許多設計中心，百貨公司也有電通等通訊社參與，狀況與以往大不相同。

平野甲賀
Hirano Kouga

那時候，透過職場同事及部克人，我受到津野海太郎邀請「要不要一起來搞劇團」，開始參與戲劇工作。津野曾待過《新日本文學》這份左翼文藝雜誌的編輯部，設計封面的是杉浦康平。我也去杉浦先生工作的地方玩過。獲得許多關於設計界的知識和當時前衛的狀況等資訊。剛好那時草月會館地下室的草月廳盛行前衛的音樂和電影等活動，我也開始出入那裡，傾心於爵士和戲劇的魅力。

—— 一九六三年離開高島屋後就馬上獨立了嗎？

平野　那個時期平面設計師裡漸漸有人到海外去，我也去了美國。本來不打算回日本，可是錢花光了，最後還是回來。當時流行文化藝術和歐普藝術正興盛，我去見了在那個領域很有名的桑山忠祐這個熟人想找關係，也看了幾間小出版社的設計工房。那時有一位用歐文製作書籍標題製版稿的設計師，東西很好。我告訴對方自己也想做，他告訴我：「我一天到晚畫文字、剪貼，煩死了。你還是死心吧。」當時美國快開始設計的分工，也不可能突然變成像赫布·盧巴林（譯註：Herb Lubalin，一九一八～二〇一八，美國知名字體設計師）一樣。有一陣

子我在紐約無所事事地跟嬉皮一起住。我住的飯店同一個街區，住著查爾斯．明格斯（譯

註：Charles Mingus．一九二二～一九七九，美國爵士貝斯手、作曲家、鋼琴手）我好幾次看到他把貝斯丟進鮮

紅跑車裡馳騁而去的樣子。我也幾乎每晚都跑爵士酒吧，聽了不少優秀樂手的演奏。六〇

年代紐約有很多有型酷帥的人物，非常有意思，但我反過來想，更應該在日本做些什麼才

對，稍微繞去墨西哥之後就回國了。

——回國後是怎麼開始設計工作的？

平野　去美國前津野邀我一起參加劇團，負責舞台裝置和服裝、宣傳美術。津野開始到

晶文社上班後，我也在晶文社做書籍設計，包含戲劇在內，工作範圍愈來愈廣。在那個時

代每天都有各色各樣的人來往交錯，有時都搞不清楚一天是從哪裡開始、哪裡結束的呢。

——開始書籍設計後特別重視哪些地方呢？

平野　我還是一樣很關注杉浦先生和粟津先生的設計。照片的用法方面，勝井三雄先生在日宣美獲得特選的「紐約的人們」那個作品的照片處理非常棒，我開始研究半色調的照片運用方法。一方面受到身邊這些東西的影響，同時我也對歐美設計懷抱著憧憬，經常在觀察。從這個觀點來看，《idea》實在是罪孽深重。另外戲劇海報上，像「嗚呼鼠小僧次郎吉」這種時代故事，我模仿勘亭流，「喜劇阿部定」這種故事背景在昭和初期的戲，我就很欣賞戰前村山知義和吉田謙吉畫的舞台劇或電影海報上用的文字。我也經常看到河野鷹思畫的字。河野先生的字有很多都非常出色。看似笨拙，但卻又絕對模仿不來。要以手繪文字做出好的表現很困難呢。

——戲劇海報跟當時並行的晶文社書籍設計，領域不太一樣吧。

平野　我在戲劇工作上大膽地嘗試了出版所無法辦到的事。狀況劇場的海報由橫尾忠則操刀，天井棧敷也有許多平面設計的能手。在這樣的競爭當中出現了很多傑作。為了做一張B全開海報，我住在印刷廠裡跟師父一起搬運、曬乾海報，很開心。我在

實驗印刷這間印刷廠學會了網版印刷的技法，以黑白做好了製版印稿之後再決定顏色，色版上用報紙做出堵堤防止其他顏色流入，用小小的刮板刀一點一點上去。漸層的地方是高手嶄露手腕的關鍵，「嗚呼鼠小僧次郎吉」的海報上有白、藍、紅墨水三個顏色逐漸融合、形成漸層時一口氣刷印。所以沒有一張海報是一模一樣的。

—— 什麼樣的機緣下開始參與水牛樂團工作？

平野　創建水牛樂團的高橋悠治，是一位在二十歲左右時耀眼登場的鋼琴新秀。我到草月廳聽音樂會，第一次聽到他的演奏。悠治出場時觀眾席一片驚嘆，他站著彈鋼琴，表演可說是才氣縱橫。我們雖然同齡，但我深深覺得這個人實在太帥了。之後他成為伊阿尼斯・澤納基斯（譯註：Iannis Xenakis，一九二二～二○○一，法籍希臘現當代作曲家、建築師）的弟子，活躍的當代音樂鋼琴家，但是套句他說的話：「我竟成了個可以從機場到鋪紅地毯的演奏廳都能彈琴的藝術家。」後來他拋棄一切，說是想嘗試拉了美洲和亞洲那些還沒被發覺的大眾音樂。這冷酷天才竟然就是當年的高橋悠治，又讓我驚訝不已。

之後在鎌田慧介紹下，我開始跟水牛樂團往來，參與音樂會傳單和迷你漫畫雜誌的製作。起初《水牛通信》是一份名為《水牛》的Tabloid版報紙，但是出現內容太過艱澀也不經濟的意見，後來改版為小冊，也讓內容更加簡明易懂。《iwato》也一樣，最重要的就是做得開心。放輕鬆去做，一切都交給完成後的結果，也是長久持續的秘訣。這麼一來許多人都容易參加，呈現出不錯的味道。製作時總是笑聲不絕。當時富士通的Oasis這台文字處理機剛問世沒多久，我把列印出來的東西切貼，製成設計的製版稿。

利用數位呈現類比表現

——現在大家都用電腦來排版，不過您經歷過網版印刷、活版印刷、照相排版等各種印刷方法，是怎麼轉移到電腦作業的呢？

平野　個人電腦普及之前，我曾經看過室謙二用點連接畫出「一太郎」的圖案，津野海太

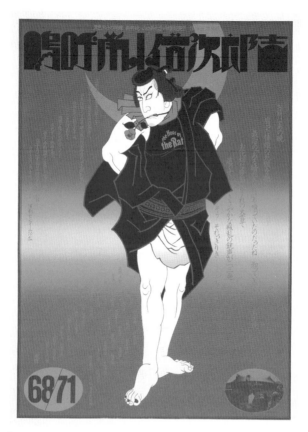

1

3

2

5

4

1 「嗚呼鼠小僧次郎吉」戲劇海報／
戲劇中心 68/71／1971／1100 x 793mm
網版印刷／D、I：平野甲賀

2 「曼谷的大正琴」音樂會傳單／水牛樂團／1982

3 「歡迎卡拉旺音樂會」音樂會傳單／水牛樂團／1983

4 「朗讀，山本周五郎」傳單／theater iwato／2007

5 「歌唱的 iwato vo1.4」傳單／theater iwato／2010

D：平野甲賀

郎也曾經送來一台裝了 Illustrator3.0、比 Quadra 更舊機種的麥金塔到我家，但那時候我並不覺得這玩意兒堪用。我開始使用是在九〇年代初。那時候我搞壞了身體，覺得大概活不久了，就把之前畫的文字平版印刷，辦了「文字的力量」這場個展。我同學伊藤勝一也來了會場，他告訴我用電腦比較輕鬆，讓我看了用電腦製作美術字的工作狀況。再加上我那時候眼睛也弄壞了，我覺得可以放大文字來畫真的很不錯，就開始用電腦。向井裕一教了我一陣子。一有不懂的我就打電話給向井，到現在我還覺得真是太麻煩人家了，但是多虧如此，我很快就學會怎麼把電腦應用在工作上。

——為什麼會開始負責《季刊・書與電腦》的藝術指導呢？

平野　不知道在第幾次平版印刷展示時，津野說要辦一本電腦雜誌，拜託我設計。當時我已經不太想再做雜誌了。我們製作《Wonderland》《寶島》那些次文化雜誌時吃了很多苦。津野是個創造機會的男人，總是會找來些麻煩事。最後我還是幫了他忙，動員懂電腦的年輕設計師。雖然說用的是電腦，但是塞文字、混合組合文字，感覺上其實相當類

比。只是剪刀漿糊變成螢幕裡的「剪下、貼上」而已⋯⋯可是我開始覺得自己還滿適合用電腦的。

將個人意見置入設計中

——平野先生經常在文章裡或是談話中說「把書籍視為道具來思考」，這是什麼意思呢？

平野　有人覺得做完一本書之後就一切完結了，但是書本做完了，思想和設計未必完結，隨著時間的流動，又有不同的設計。我覺得書籍是存在運動和時間當中的道具。我把自己的手繪文字做成字型命名為「甲賀怪怪體」，當時有種豁出去了的心情，這套字體裡混雜了我替許多不同書籍畫的字型，我覺得或許也可以用在其他設計上。承繼之前的思想再次利用文字。之所以稱為怪怪體（grotesque），一般我們提

到字體文化的 grotesque，指的多半是 Gothic（譯註：西方的 Grotesque Sans-Serif 字型，日本稱為 Gothic 字型），運用刻在洞窟（grotta）上沒有裝飾性的無襯線字體，是一種詭異的行為。也就是說，這種事是一種荒謬的引用、也具有批判性。所以文字是一種多事又激烈的危險道具。

—— 您描繪文字時有沒有類似藍圖的東西？

平野　我會在腦中浮現作者的長相和個性，試著套在那個人身上。這麼一來文字就會變成漫畫、或者肖像畫。肖像畫師除了外表、還會觀察人的個性來表現。所以也有人不喜歡自己的名字變成手繪文字。比方說女作家的名字會變成相當奇怪的形狀，因為文字就是有這樣的強度，當然會有人不喜歡。我在 iwato 的傳單上曾經用手繪文字來寫落語家的名字，惹來不滿，不過那是我的意見。不喜歡手繪文字就改用照相排版，我覺得這種世界觀也太官僚古板了吧。

我覺得最近特別多那種不過不失的樣版化設計。設計在性質上來說有點像服務活動，所以大家都會以做出人人認同的設計為目標。如果不這麼做可能失掉客戶。可是偶爾也需

要有自己的表現風格，清楚說出意見。設計師也是社會人士的一分子，不需要太卑屈。我想只能堅定自己真不喜歡就拒絕的態度。

以前曾經有過一場關於某個韓國設計師和手繪文字的討論。這位設計師設計了《廣場》這份雜誌，他宣稱，如果是我，就會依照「廣場」的形象描繪出如何如何的文字。結果有人卻說，每個韓國人對「廣場」的印象都不同，有必要特地畫那種文字嗎？用標準字型比較正確吧？可是難道活字就一定中立嗎？比方說「戰」這個字，日本在許多報章雜誌上都出現過，沾滿許多人的手垢和唾液。活字背負的罪惡反而更深重。這當然也是我自己認為的道理。

——現在您已經不再使用活字進行書籍設計了嗎？

平野　每次都要重畫太辛苦了，我做了甲賀怪怪體，然後混著用。「混雜剪貼」並非沒有往例，日本本來就有「混貼屏風」這種庶民文化。川柳、繪畫、和服內裡等都經常巧妙利用這些技法，做出精緻的設計。比一張浮世繪更具批判性、更時髦，也更能反映時代。如

果日本有這門技藝，那麼我也不妨種試。同時，日本的藝術運動中有不少令人發毛或者詭異奇怪的東西。這些千萬不能錯過。像河鍋曉齋那種異端分子會出現也是必然的。

目標就在臨界邊緣

——theater iwato 的傳單和小冊上用了甲賀怪怪體。iwato 的設計上您特別注意哪些地方？

平野　我的設計最重要的主題就是「可愛」。所以 iwato 的傳單有著我自己看了也絲毫不覺汗顏的可愛。考慮到觀眾層，如果不讓大家覺得可愛就沒有價值了。另外「不盛氣凌人」也是一個主題，即使本質上有盛氣凌人的地方，理想上也希望可以看起來可愛。就像有些演員，就算勾了臉譜、霸氣亮相，還是很可愛。

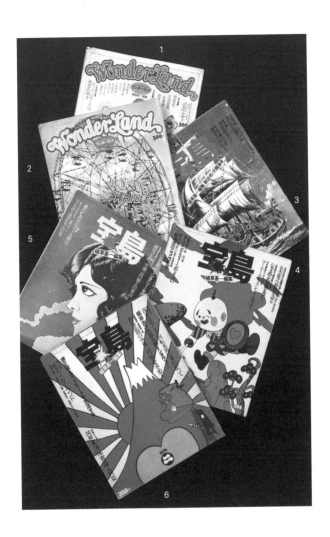

1-2 《Wonderland》／1973 年 8-9 月號／Wonderland
3-6 《寶島》1973 年 11 月號～1974 年 2 月號／寶島 Tabloid 版
AD：平野甲賀

山猫の遺言　長谷川四郎

晶文社

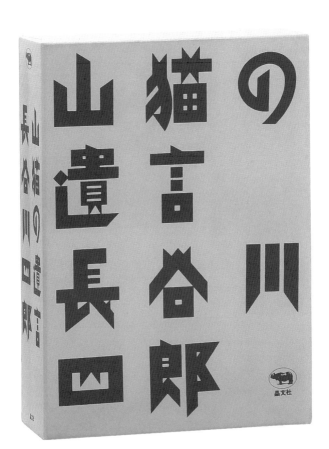

長谷川四郎《山貓的遺言》／晶文社
1988／四六版／精裝／含書盒／D：平野甲賀

1

2

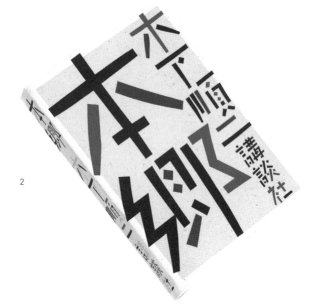

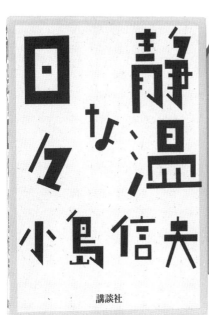

1　Gavino Ledda，竹山博英（譯）／《我父我主》／平凡社／1982／四六版
2　木下順二《本鄉》／講談社／1983／四六版／精裝／布面裝幀／含書盒
3　小島信夫《靜溫的日子》／講談社／1987／四六版／精裝／布面裝幀／含書盒
D：平野甲賀

「可愛」這一點，跟約瑟夫‧恰佩克（譯註：Josef Čapek，一八八七～一九四五，捷克畫家、作家）和約瑟夫‧拉達（譯註：Josef Lada，一八八七～一九五七，捷克畫家、作家）等東歐插畫家的感覺很相似呢。

平野　是啊。「臨界邊緣」是我最近很喜歡的詞，我希望可以練就一身本領，能察覺到自己正處於可能要跨越某條線的臨界邊緣上。比方說，既不走俄羅斯的現實主義，也不講究法國的風尚，受到兩者夾攻之下的東歐，最終發展出哈謝克、卡夫卡、拉達、恰佩克等東西皆非的獨特風情。而且表現得相當出色。

──是否「上線」可說是現代一條很大的境界線，關於這一點您怎麼看待？

平野　現在大家可以在電視或網路上聽音樂會、看戲，還可以像 USTREAM 那樣透過 Twitter 同時發表意見，這種圍觀的反應狀況我覺得很有趣。但是現場演奏又是另一回事了。經營 iwato 後我特別有感觸，不管是演奏或者落語，現場表演跟透過影像去體驗完全不同。在這裡有一個一定得由觀眾、演員、製作團隊共同存在同個空間才成立的世界。

設計師也不該老坐在電腦畫面前，應該多培養關照現實世界的能力。我想這些想像力都會影響設計將來的發展。

デザイナーインタビュー選集
グラフィック文化を築いた 13 人
——7

羽良多平吉

（本文は縦書き右→左）

●はらた・へいきち 一九四七年生於東京都。曾任女子美術短期大學造形學科設計課程資訊媒體系研究室專攻科講師。一九七〇年於東京藝術大學美術學部工藝科視覺設計組畢業後，開始從事書容設計、編輯設計等活動。一九七九年三月設立了編輯、設計事務所「WXY」，一九八九年六月起擔任「EDIX」代表。以「愉快編輯、有趣設計」爲關鍵字，兼具可自在操控補色特色的細色彩感，以及橫斷活字到斑駁字型的獨特字型設計感，發展出獨一無二的設計。一九八七年以「第二十二回竹尾紙展覽」海報榮獲通產大臣獎、生產局長獎，一九九一年以稻垣足穂《一千一秒物語》（透土社）獲講談社出版文化獎書籍設計獎，二〇〇二年以《機動戰士鋼彈公式百科事典》（講談社）獲第三十六屆裝幀競賽日本印刷產業聯合會會長獎，二〇〇九年以（株）聖林公司《HOLLYWOOD RANCHMARKET》月曆獲得第六十屆全國月曆展、日本印刷新聞社獎等，獲獎經歷豐富。

An Anthology of Idea's Interviews

Harata Heikichi

アイデア

受到七〇年代以後杉浦康平所實踐的編輯設計思想，年輕世代陸續登場，形成俗稱「杉浦系」的新銳書籍設計團體。戶田 Tsutomu、鈴木一誌、府川充男等個性獨特的設計師輩出，而羽良多平吉在這當中以其現代的字型設計感覺和視覺影像感，塑造出獨一無二的編輯詩。羽良多的書籍設計以「愉快編輯、有趣設計」之宗旨和「書容設計」的獨創概念爲基礎，因應照相排版以及數位等不斷變化的媒體環境確立其獨特哲學，成爲年輕一代憧憬的對象。

「羽良多平吉 Yes, I see.」特輯（二〇一一年四月）

摘自《idea》三四六號

腳踏滑輪馳騁在吉祥寺的少年時代

——回顧羽良多先生至今的活動時，比起個別作品，我更想請問從您幼時的原風景到學生時代、獨立後到現在為止輸入的東西，以及設計上出現轉變的轉捩點。您本來就住在吉祥寺一帶嗎？

羽良多 對。我家住在吉祥寺車站附近，面對水道道路（現稱井之頭大道），當時我父親經營腳踏車行，包含修理和銷售，媽媽的兄弟，也就是我舅舅在隔壁經營一間名為「吉祥馬達」的修車、賣車工廠。那時候永福町有很多間腳踏車零件行，我常跟父親一起從吉祥寺搭井之頭線去那裡。回程我們總是刻意要等當時電視廣告打得很兇的有「櫻花和N字」符號的日本交通公司計程車來。所以從永福町回吉祥寺是搭計程車的。我第一次搭電車和第一次搭計程車是同一天。

——既然家裡經營腳踏車行，那麼您很早就學會騎車了嗎？

羽良多　很早呢。不過更早學會的是HONDA的50cc機車，小狼的改造車。舅舅家工廠有幾個年輕員工，其中有幾個人借住在我家二樓。那些年輕人教我，別說腳踏車了，我早上五點起來搭著那輛本田小狼到處跑，還模仿了賽車時的飛行技巧。當時井之頭大道還會有前往市谷駐軍地的騎馬兵經過，路上偶爾會有掉落的馬糞（笑），就是那樣的時代呢。

——幼稚園就讀哪裡呢？

羽良多　相愛幼稚園，是間基督教幼稚園。差不多在五日市街道和井之頭大道中間。這一帶從吉祥寺到幡谷十字路口附近都是一般住宅區。很多幼稚園以來的朋友都住在這附近，經常在彼此家裡慶祝生日或聖誕節。現在想想，當時的生活裡共存著拖沓著鼻水到處玩的部分，跟一邊說著「這蛋糕真好吃」的高雅部分呢（笑）。

――閱讀的經驗呢？

羽良多　我小時候在祭典的攤販上買了一本椋鳩十的《單耳的大鹿》。吉祥寺八幡神社的祭典上，飄著一種獨特的乙炔味道。為什麼會選那本書呢⋯⋯（笑）。大概又過了不久吧，我接觸到福島鐵次《沙漠的魔王》。還有最重要的，租書店！杉浦茂和齋藤隆夫他們畫的《影》、《左甚五郎》、《紀國屋文左衛門》等傳記故事，還有《魯賓遜漂流記》、《寶島》、《小王子》等，書架上都看得到。這些東西都給了我很大的影響，我很喜歡畫肖像，從小學低年級開始就經常動手畫。租書店也有一種特殊的文化。我回憶中的租書店由一對美女姐妹輪班。兩個人真的都很漂亮，雖然年紀還小，但確實可以說是為了見她們而去那間店的（笑）。另外我也從這個時期起經常看電影。

――那算很早熟呢。

羽良多　我舅舅工廠入口旁邊貼著電影海報，海報下附著招待券。也就是提供張貼海報空

間就可以獲得招待券。所以我從小學三年級左右開始就常看電影。當時吉祥寺車站附近有很多電影院。日活、東映、松竹、大映。洋片有Subaru座、Odeon座。Odeon座電影館入口上有大大的告示牌看板，以前不是照片，都是師傅親手畫的。畫那些看板的工房就在我家附近，我常跑去看。咖啡色、深藍色……靛色、白色，還有辰砂般的紅色。大概用這四色就能畫了，我非常訝異。

—— 所以您當時就知道分解後的顏色再整合的結果會成為圖像這個道理。您小學就讀哪裡？

羽良多　武藏野市立第三小學。國中直升武藏野市立第三中學。升上小學高年級後也老是穿短褲到處玩得膝蓋滿是擦傷。因為可以玩的地方太多了。吉祥寺現在的車站大樓以前是很大的果菜市場。果菜市場是木造的，不過挑高很高，地面鋪著長長的細緻混凝土。我最喜歡在這裡玩滑輪。經常一滑就是一整天。還有大概是小學五年級左右吧，那時候從武藏境車站開出是政線（現西武多摩川線），我搭著這車到多摩川去釣魚。有一次我跟朋友玩到忘了

羽良多平吉
Harata Heikichi

時間，到了傍晚還沒回家。後來那朋友的父親大發雷霆到我家罵人，因為是我邀他一起去的。

——覺得你帶壞了自己孩子是嗎？

羽良多　那個時候啊……河裡可以釣到很多小鯽魚（笑）。當時的是政，正好在高度成長期之前，卡車來載滿一車又一車的多摩川河床砂石，留下許多大坑。這些坑裡有許多魚。我這幾年常去伊豆或京都，重拾釣魚這個興趣，或許也是受到當時記憶的影響吧。

——您從國中時期開始對美術感興趣嗎？

羽良多　中學時代其實我算是個棒球少年。比起看、更愛打。可是學長很嚴格，被操得很慘。後來我開始討厭棒球隊。還是美術比棒球好玩！還有設計！國中時我跟同學借了《現代商業美術全集》貪婪地讀完。我同學的哥哥是平面設計師。所以我是高中才進入美術社

團的。

手握油印機鋼筆的青年時代

——高中就讀哪所學校？

羽良多　東京都立神代高等學校。高中我自己主動提議「製作全班的文集」。其實我只是想試試刻蠟紙。我開始對字型設計感興趣，是從美術字開始的。鐵筆，原點就是油印機。上大學之後學生部有一台傳真油印機（electrostencil fax）這種製版機。把一張畫放在傳真油印機上，機器靠電力讓蠟紙上開出許多細小洞孔，形成連續漸層的畫像。這樣的畫像處理裝置真是讓我大開眼界。

——那種機器現在很珍貴呢，真想有一台（笑）。高中美術社裡天天都在畫畫嗎？

羽良多　對。榎本（了壹）前輩以前也待過美術社，社團老師妹尾老師畢業於舊東京藝大油畫科。老師對我說「你也去念藝大吧」，我也當真了（笑）。一切都始於那句話。

——榎本先生以前也是美術社的？

羽良多　對。我跟他國小、國中、高中都念同一所學校，他是高我一年的學長。我還去他家玩過，還記得他母親泡的玄米茶非常好喝。

——兩位經常一起行動嗎？

羽良多　我曾經替榎本學長用油印機印刷的同人誌《怪物》寫過散文詩。高中時拿作品去二科展參賽也是受到他的影響。

另外像是進了 NTT Communications 的大石正太郎、獲得芥川獎的高橋三千綱。我跟這幾個人感情都不錯。

——以前喜歡聽什麼音樂？

羽良多　當時的流行歌！幾乎都是從深夜廣播裡聽到的。

——剛好是披頭四來日本的時期呢。

羽良多　算起來比起披頭四，我比較早接觸到滾石樂團。我們高中隔壁就是桐朋女子學園，她們的美術社女同學會來我們學校玩。那個擔任社長的女孩剛好是滾石樂團粉絲俱樂部會長。打掃時間一定會播〈Paint it, Black〉……還有過這段往事呢。

——真是奇妙的緣分。您以前彈吉他嗎？

羽良多　那倒是沒有。上大學之後油畫科和作曲科的朋友邀我玩過鼓，但是我腳很笨拙，後來就放棄了。不過我很喜歡 SPUTNICKS 的鼓呢……鼓棒我到現在還留著。

—— 有沒有特別喜歡、受到影響的藝術家？

羽良多 保羅・克利和達利。對了，還有盧梭（譯註：Henri Julien Félix Rousseau，一八五四～一九一○·十九世紀至二十世紀的法國畫家）、馬諦斯。從克利到包浩斯設計學校、瑞士平面設計風格，這就是近代的潮流呢。

—— 日本藝術家呢？

羽良多 高中時我很喜歡宇野亞喜良的圖跟文字。我在吉祥寺一間舊書店「無名書屋」買下《稻垣足穗大全》第一卷時，同時也買了一本廣告雜誌，上面刊載著宇野亞喜良的報導。我很喜歡那幅畫。我拿去參加二科展的作品，是以鉛筆在B全開畫板上畫莎樂美，其實就是取自由宇野亞喜良畫封面的《新婦人》裡一張時尚照片中的模特兒上半身特寫。我在上面用Bodoni字型風格的美術字大大寫上「SALOME」。那個創作有名《The Yellow Book》的……

——奧伯利·比亞滋萊（譯註：Aubrey Vincent Beardsley，一八七二～一八九八，英國插畫家、作家）。

羽良多　對，比亞滋萊。可是另一方面，可能是因為我喜歡始於克利的設計方向，所以沒有走上諸如澀澤龍彥所介紹的幻想文學式藝術方向，不過有這樣多元豐富的世界，真的很有趣。

——宇野先生的畫作哪裡讓您有感覺？線條嗎？

羽良多　那些奇妙的變形我覺得很驚艷。我漸漸回想起來了。那時候我剛好對日宣美開始感興趣，每年都去看日宣美展，剛好是石岡瑛子小姐拿到日宣美獎（一九六五年）、辰巳四郎先生的卡夫卡《審判》拿到特選那個時期（一九六六年）。我還有一份由宇野負責封面的日宣美展目錄呢。還有橫尾（忠則）先生負責封面設計、排列著黃色和紅色圖案的目錄。

電影館就是學校的藝大時代

——考大學時只考慮上藝大嗎？

羽良多 我準備時去上了御茶水美術學院的夜間部。很感謝父母親肯讓我去讀。所以應屆就考上了。

——所以您很順利地考上東京藝術大學，念的是哪一科呢？

羽良多 工藝科。工藝科上三年級後分成ＶＤ和ＩＤ。也就是視覺設計和工業設計。我選的是視覺設計。

——之前聽您說過，如果沒考上打算去資生堂印刷廠上班？

羽良多 印刷《花椿》的光村原色版印刷廠。高中畢業時我心裡模模糊糊有這麼個計畫。因為我還是對介於設計和繪畫中間的東西感興趣，所以沒有走上純藝術這條路。當然也不只因為這個原因啦，不過入學不久就留級了，因為我都沒交功課……學校裡所謂學院派的課堂實在讓我提不起勁來。

——您感興趣的是油印機、美術字這種設計的味道，但並不存在這個場域中。一般說來藝大裡學習純藝術是很理所當然的。

羽良多 所以我開始往外學習這些。我們教室裡有一座活字的檢字架，零零落落的狀態就像掉了牙齒一樣，環境就是如此殺風景。我心想，唉，這不是我想來的地方。那時候我開始覺得：「電影館才是我的學校。」我常去的電影館是新宿電影院和京橋東京國立近代美術館裡的電影圖書館。在這裡只要出示學生證就可以三十日圓入場，所以黑澤明導演的《羅生門》等日本名作，還有海外新浪潮的作品，我幾乎都是在這裡看的。另外還有銀座可以一次看兩片三片的二輪戲院、京橋的首映館。我在那裡看了史丹利・庫柏力克（譯註：

Stanley Kubrick，一九二八～一九九九，美國電影導演）《2001太空漫遊》。

當時帶給我很大的文化衝擊。電影院裡冷氣太強，我是抱著腿看完的。那樣的空調搭配著謎樣石柱……。一開頭猿人往上拋的棒子在空中變成太空船那一幕，還有最後一幕那間鋪滿玻璃地板閃閃發光的房間。那室內設計真不是蓋的。那時候我真的很喜歡電影，經常連跑好幾間戲院，最多曾經一天連續看了五部。再加上當時是新浪潮的全盛時期，真是個美好年代。

—— 有沒有特別印象深刻的作品？

羽良多 費里尼（譯註：Federico Fellini，一九二〇～一九九三，義大利電影導演、演員、作家）導演的《八又二分之一》。高達（譯註：Jean-Luc Godard，一九三〇～，法國和瑞士籍導演）的《賴活》（譯註：Vivre sa vie）。英格瑪・柏格曼（譯註：Ernst Ingmar Bergman，一九一八～二〇〇七，瑞典電影、劇場、歌劇導演）的《第七封印》（譯註：Det sjunde inseglet）。亞倫・雷奈（譯註：Alain Resnais，一九二二～二〇一四，法國電影導演）的《去年在馬倫巴》（譯註：L'Année dernière à Marienbad）。理查德・萊斯特（譯註：Richard Lester，一九三二～，美國電影導演）的

《訣竅》（譯註：《The Knack ...and How to Get It》）。庫柏力克的《亂世兒女》（譯註：《Barry Lyndon》）。成瀨巳喜男的《浮雲》。勅使河原宏的《砂之女》和《Jose Torres》。真是多不勝數……。

—— 電影有沒有實際給您工作帶來影響？

羽良多　當然有。跟編輯設計當然有相關。尤其是高達「真實電影」（cinema verite）這個概念更有關係不是嗎？再加上電影疊印的日文字幕。我真的很喜歡那個字型，具備瞬間的可讀性。

—— 當時也是舞台劇很興盛的時期呢。

羽良多　對我來說還好。天井棧敷也只看過一次。《時代騎在馬戲團的大象身上》（一九六九年）。還記得是一個女演員像在朗誦一樣說著長長台詞。那個時期我對「電影」和「OR-CHESTRAL SPACE」（由武滿徹、一柳慧所企畫的現代音樂活動。一九六六年舉辦第一屆、一九六八年是第二屆）的

興趣勝於「舞台劇」。當時藝大音樂學部四樓的視聽室有個圖書館，收藏了相當龐大的唱片。我在那裡除了聽當代音樂的資料之外，還有約翰・凱吉（譯註：John Milton Cage Jr. 一九一二～一九九二，美國音樂家、詩人）的《Notations》、武滿徹的《地平線的多利亞》和電影音樂，以及一柳慧的音樂。使用琵琶這種古典樂器的武滿作品，封面是杉浦康平先生設計的。大學四年級時我對這些東西求知若渴，經常翹課去視聽室聽音樂。

——那時也剛好是社會上學生運動相當活躍的時期呢。

羽良多 我一點都沒感受到。只是個單純的學生。坂本龍一和北川富朗他們就從封鎖的正門旁邊入口進到校內來（笑）。我不太喜歡鬥爭文字和立型看板的平面設計。像機動隊的「機」這個字，就省略了複雜的漢字、寫得像片假名的「キ」一樣，我實在很討厭那種有稜有角的殺伐之氣。

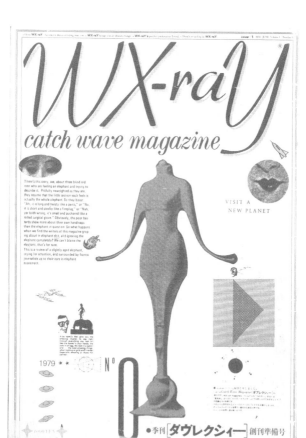

WX-raY

catch wave magazine

There's this story, see, about three blind old men who are feeling an elephant and trying to describe it. Pitifully nearsighted as they are, they assume that the little portion each feels is actually the whole elephant. So they boast "Ah, it is long and twisty like a penis," or "No, it is short and stocky like a fireplug," or "Nah, yer both wrong, it's small and puckered like a rolled surgical glove." Obviously, the poor bastards show more about their own handicaps than the elephant in question. So what happens when we find the writers of this magazine groping about in elephant shit, and ignoring the elephant completely? We can't blame the elephant, that's for sure.

This is a review of a slightly aged elephant, crying for attention, and surrounded by frantic journalists up to their ears in elephant excrement.

VISIT A
NEW PLANET

A ray spells that give you the amazing muscle to see right through everything you see, or take the bones in your hands, the coin in an egg, the lead in a pencil and the fetus in a grape, the poker chips in a gold and transparent bag and the skeleton reclining in those you prefer.

1979 ★ ★ ★ Nᵒ 0

●季刊 [ダヴレクシィー] 創刊準備号

1

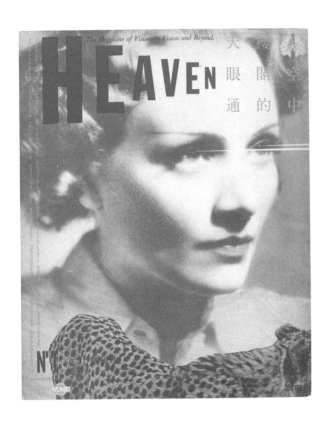

1 《WX-raY》創刊準備號／WXY inc.／1979／B4
2 《HEAVEN》1號／群雄社／1980／A4 變形本
封面設計：羽良多平吉

開啟編輯設計的發現

―― 具體開始關注設計，是在大學時代嗎？

羽良多　正確來說，應該是運用活版的設計吧。⋯⋯有些事得到「現場」才能懂⋯⋯。⋯⋯要是能進活版工房的話⋯⋯，當我發現這件事後，我抱著一升酒瓶數度去拜訪。「麻煩你們了！」我進入神聖組版現場，看著檢字架，我直接觸摸到活字⋯⋯那些試印的墨水香味令我暈眩⋯⋯。

―― 是什麼讓您開始對編輯設計感興趣？

羽良多　我開始注意到書籍內文的文字組版、對編輯設計感興趣是從大學三、四年級左右開始的吧。例如說我在舊書店發現的《新日本文學》<small>《新日本文學會》</small>。本文設計始於翻開封面後的目次。《新日本文學》的封面由粟津潔先生設計、目次是舞台美術家朝倉攝先生負責

羽良多平吉
Harata Heikichi

230

的。後來改由杉浦康平先生設計，就完全改頭換面（杉浦負責一九六四年一月號至一九六六年八月號）。另外還有栗田勇先生的散文集《現代的空間》（三一書房、一九六四年）。封面和書籍本體分開製作，然後一起收納進書盒，套疊狀態的裝幀。這也是出自杉浦先生之手。對我來說這種書容設計衝擊性相當大。標題和本文之間精確配置著達利畫作的局部剪貼，還有從寶石圖鑑中挑選出來的圖像。《派地亞》的封面是雙色印刷，一樣用了達利的畫，我無意間發現自己跟杉浦先生有共通的喜好，暗自覺得開心。《SD》和《都市住宅》也都第一時間就買下。

——比起栗津先生您更喜歡杉浦先生？

羽良多　不，那個時期栗津先生的作品我也非常喜歡啊。印章和指紋圖紋的時期，非常精采。栗津先生提倡要將思想寄託於設計中。他經常引用的馬克斯・皮卡（譯註：Max Picard・一八八八～一九六三，瑞士醫生、作家）哲學書，我都迫不及待地讀完了。

——栗津先生後來跟武藏美的學生榎本先生一起合作。

羽良多　我覺得粟津先生和榎本應該彼此都給對方一些影響吧。人自「出生」以來，就集中且連續地受到某些影響。在這些不知不覺接收的影響裡，有本人很喜歡的部分，也有不喜歡的部分。這種對立的兩面，在某個瞬間被同一個對象同時喚起了吧？受到影響，就表示得同時接納這兩者，之後再回頭看，就會覺得霧散天晴般地清晰。

從 Play Map 到 Wonderland

—— 畢業之後就開始找工作了嗎？

羽良多　算是吧，講談社、光村印刷、資生堂這三間公司。大學的指導教授替我寫了推薦函，但我還是一天到晚看電影（笑）。也不知道為什麼，沒有要找工作的念頭。我同學安原和夫進了資生堂，我心裡覺得資生堂裡有他就夠了。如果當初進了，應該會就此走上完全不同的人生吧。就這樣無所事事了一陣子，有天我媽突然問我：「工作找得怎麼樣？」

我去看了學生課的公布欄，只剩下寥寥幾張完全沒聽過的公司徵人啟事在那裡隨風翻飛……（笑）。我沒找到工作，在家裡待了一陣子。開始幫忙《新宿 Play Map》也是在這時候。

——《新宿 Play Map》您在加入之前就讀過了嗎？

羽良多　沒有，沒看過。我知道安原先生在那裡打工，有稍微翻過。等到他離開之後又過了一陣子我才加入。一開始為什麼會加入呢……我想不起來了。對了，在那之後的聖誕夜新宿伊勢丹前的派出所發生了爆炸事件（一九七一年十二月二十四日），那天我背向派出所過了馬路，身後馬上傳來爆炸聲，我還記得當時嚇得倉皇逃走。那天也是看完電影正要回家。

——那真是太可怕了。剛好那時候發刊的《新宿 Play Map》一九七二年一月號之後，由羽良多先生負責封面，又過了半年在六月號停刊。最後兩冊的封面是橫尾先生負責、由 Madra 出版。所有編輯部員工都辭職，只有羽良多先生留下來是嗎？

羽良多 　當初因為 Madra 裡沒有會編輯的人，所以才找上我。於是我有了第一份「工作」經驗。我也拿過一點五個月份的獎金，雖然只有一次。不過說來抱歉，我一開始並沒有久待的意思。雖然當時有機會負責了旭化成的工作。……我很不喜歡上班（笑）。看我沒去公司，當時正在寫日產公司「Ken & Mary 的天際線」文案的田村定還特地到我濱田山的住處來找我。我坦白告訴他……後來辭了工作。其實我就是想做編輯設計。

——因為工作都是以廣告設計為主吧。

羽良多 　辭掉 Madra 後我做了許多事。當時有位常出入 Madra 的杜陵印刷井澤先生，是印刷廠的第二代接班人，他自己開了間印刷企畫設計公司。這公司叫 K2——不是長友啟典和黑田征太郎那個 K2——愛好登山的井澤成立了這間名叫「喀喇崑崙2」的公司。我借用了 K2 裡的一張辦公桌，不算是上班，但是他說我可以自由使用那個空間。不過我幾乎沒怎麼用到（笑）。後來我在《ZOO》和《TECHNE》的印刷時也受了 K2 很多幫忙。另外透過井澤先生替我介紹的廣告代理店，我也做過大榮超市仙台店開店的協調者。

——大概是在這之後，您加入了《Wonderland》（一九七三年創刊）吧。

羽良多　在《Play Map》認識的室矢憲治（室憲）替我引薦的。在創刊前一兩年就已經展開企畫，一開始說好要請室矢當總編輯，他這個人生性自由隨興，完全不聯絡編輯部（笑），後來總編輯就變成高平哲郎了。

——您並沒有直接認識津野海太郎先生和平野甲賀先生吧？

羽良多　我認識海太郎先生之前先認識了他妹妹津野泉小姐。泉小姐是當時時尚品牌「單眼小僧」的成員之一，我是在大學前輩們經常出入濱田宅邸認識的。濱田宅邸是吉祥寺成蹊大學那條行道樹步道左後方深處一座西式宅邸，幾乎所有住戶都是藝大生。泉小姐介紹我認識吉祥寺的紅茶專賣店「Tea Clipper」，我幫他們設計了店裡的火柴。佐藤店主希望可以用素描方式畫出希區考克的側臉。

——《Wonderland》的工作是怎麼樣進行的呢？

羽良多　　當時大家都聚集在淡島大道某間店裡，開編輯設計會議。那間店的地中海料理非常好吃。編輯部位於青山東京德國文化中心靠馬路那邊，面對青山大道有很多兩層建築相鄰。我工作的桌子後面就是平野甲賀先生的位子。結果《Wonderland》沒能持續太久。

——鈴木翁二先生替《Wonderland》畫插畫，是因為「伽藍堂」的淵源嗎？

羽良多　　沒錯。應該先交代前提。其實我大學畢業後馬上就想弄個網版印刷工房，我手上有印刷設備和乾燥機。該做些什麼東西好呢？剛好那時候我跟得了APA獎的武井哲史，還有國中同學中村龍三三個人正在搞一個「月光假面」海報計畫。做出B全版海報，到人煙稀少的鄉下地方去貼。為了討論這個計畫，我跟武井一起在吉祥寺亂晃，看到一間奇怪的店名，遂上了樓，這就是我們第一次踏進伽藍堂。有一天到店裡去，剛好聽見有人在講我：「羽良多平吉這個人的設計……」我聽了一陣子實在忍不住，就上前去表明身分……

羽良多平吉
Harata Heikichi

236

「我就是羽良多。」那個人是田邊勝正。他也嚇了一跳。當時他在吉祥寺地方資訊雜誌編輯部工作，上面刊了他對我進行的訪談。過了一陣子他辭掉編輯部的工作，開始跟我一起工作。我頻繁到那裡去，大概是在「虹色科學」展的前兩、三年吧。

還有一些地方現在已經不存在了，像是吉祥寺的 Unita 書店和新宿的苦惱舍，都集中了很多次文化。Unita 書店就在伽藍堂附近，我在那裡買了安部慎一的《美代子阿佐谷心情》，回程在井之頭公園的茶店讀到忘了時間，也曾經有過這段時期呢。我跟鈴木翁二、高田渡、友部正人、中川五郎君等人，還有青林堂的長井社長認識，也都是在這段時期。

從虹色科學到工作舍

——從這個時期起您開始負責 Bronze 公司的單行本裝幀，同時也舉辦「虹色科學」展（一九七五年）。認識了造訪「虹色科學」展的臼田捷治先生，成為您跟工作舍緣分的開端。

羽良多 「虹色科學」展時我廣發ＤＭ。當時擔任《設計》總編的臼田捷治先生特地來看展，之後不久他邀我要不要一起在《設計》雜誌上做些什麼。第一次我們把「虹色科學」展重新在雜誌上展現，第二次是「鍊音術」。我們從藏書中把跟以前有關的記述一個一個找出來。後來又過了一陣子，我接到聯絡，說他要到松岡正剛先生那裡去拿杉浦康平先生特輯的稿子，問我要不要一起去，所以我也跟著一起去了工作舍。那是我第一次見到松岡先生。

――工作舍開會的地方是土星之間對吧。那是一間排了很多把椅子的寬闊客間，可以同時在五六個地方開會。

羽良多 我後來才知道那裡被稱為土星之間。起初沒有半個人在，松岡先生拿著原稿現身，聊了一會兒之後，不久工作舍的人咚咚咚咚都下來了，我們身邊都是人。我還以為發生了什麼事。後來莫名其妙參與了許多事。到工作舍後過了幾天，深夜我接到松岡先生打來的電話，問我：「要不要來玩？過來幫我吧」。我進了工作舍後馬上負責《池田滿壽夫塗

鴉》（潮出版社、一九七七年）。那是我第一份工作。還做過田中泯先生表演的細長宣傳單兼節目單。

——我想工作舍應該是連結到羽良多先生八〇年代活動的一大重點。比方說認識了大類信先生、參加《Rockin'on》，後來跟大類先生他們一起為了《WX-raY》成立WXY inc.。還有因為在工作舍認識了佐內順一郎，也因此有機會參加《Jam》、《HEAVEN》。

羽良多　出了《WX-raY》之後來了許多人。我記得比較清楚的是赤田（祐一）和祖父江（慎）。戶田（Tsutomu）和阿木（讓）也打過一次電話。其他還有荒俁宏先生。我對松田（行正）做的東西很感興趣，所以在工作舍暗室工作時，主動開口邀了他要不要一起工作。

——剪裁女性臉部這種手法，在《治安維持》之後有一段時期經常出現，這當中有什麼意圖嗎？

羽良多 只是覺得全部讓人一覽無遺不夠有趣，如此而已。

——《全宇宙誌》的年譜也是一樣，我覺得其中包含著羽良多先生對「看」的想法。這次特輯標題「Yes, I see.」也是，「是的，我知道了」，在英文裡不知為什麼用的是「See」（看）這個字，我想這應該是個意識到「了解」和「看見」之間的關係，體現出這個問題的一句話吧。

羽良多 確實如此。「Yes, I see.」一開始我是受到 Youtube 上找到的 Die Antwood〈O〉這首曲子標題和節奏而獲得靈感。既然 S 可以用來表示美元，那日本也可以用 Y 來表示日圓，兩種記號並列顯示後，「Yes, I $ee.」這幾個字就出現在我腦中。然後一切就順理成章地推展下去了。

——說到記號的組合，從這時期開始出現很多用「4pril」來表示四月的例子。把第一個字母置換成數字，是更為直覺式的視覺記號標記。

羽良多　那是從 The Korgis 這個樂團來的。他們的唱片曲順標記是 1ne、2wo、3hree。

要把企畫化為形體、要溝通意義時，設計師必須進行一些操作，直接順暢地傳達才行不是嗎？英語文化圈中歸融語言（譯註：creole language，一種穩定的自然語言，由皮欽語進一步而成。其特徵為混合多種不同語言詞彙，有時也摻雜一些其他語言文法的一種語言，也稱為混成語或混合語）的發想，在這種時候往往可以成為參考。……回想起來，我曾經兩度跟著 YMO 一起世界巡迴，獲得許多發現和體驗，真是相當幸福。

從製版稿作業到 DTP

—— 觀察您的作品，大概在一九八四、五年左右又有了變化。比方說由螢光色轉為使用燙金，組版也更細緻。

羽良多　我從以前開始就有從「著色」到「發色」這樣的意識在。從螢光色到金屬紙，大概

是顏色階層改變的界線吧。從《水蜘蛛》左右就搖身一變。這時候開始我在京都的工作也增加了。Editions Archive、螺旋社、二十一世紀社。……我就像個流浪廚師，拿塊白布把鑷子和美工刀一捲就來到京都……（笑）。

——接觸京都之後，羽良多先生的設計裡「和」的風味也更加明顯。YMO之後對您來說有什麼留下強烈印象的工作？

羽良多　透土社的工作。《一千一秒物語》。果然又回到足穗先生身上。足穗先生真的是個非常有趣的人。他就像是個多面體，包含移情作用在內，只要是有興趣的人，他就會從任何角度去接觸。《一千一秒物語》封面用的花形，取自在埃及舊書店買來的法國印刷年鑑。當時波斯灣戰爭還沒爆發，每年我都跟女子美術大學去參加海外研習旅行。大概花一個月的時間遊歷歐洲、埃及、土耳其。專任老師不太能一個月都不去學校。所以我這個非專任的講師前前後後隨隊參加了七次。海外拍的照片和資料也經常用在我的設計上。

1　YMO《Solid State Survivor》／ALFA／1979／LP
2　YMO《Public Pressure》／ALFA／1980／LP
AD、D：羽良多平吉

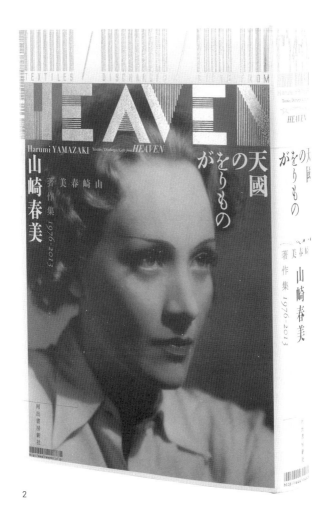

2

1　稲垣足穂《一千一秒物語》／透土社／1990／菊版／精装
2　山崎春美《天國織品 山崎春美著作集 1976-2013 》
河出書房新社／2013／四六版／精装
AD、D：羽良多平吉

——透土社之後，您在九〇年代代表性的工作之一就是《Quick Japan》了。《Quick Japan》可以看出赤田先生相當緊密地投入一本雜誌的心意，這個部分您怎麼看？

羽良多　身為一個編輯人，我的角色就是讓他心中模糊存在的東西，透過我這個濾鏡加以設計。所以我覺得自己跟赤田在編輯上的互動算是進行得很順利。再加上當時有高橋勝義的協助。那時候剛好是導入電腦之前，可以說是最後的製版稿作業了吧。赤田是看了《WX-raY》之後，第一個來找我說想做點東西的人。以前他提到我時曾經寫過「化學反應」這幾個字，他的意思是，把自己想做的東西交給我後，就會產生化學反應……

我聽了很高興。

——大約從《Quick Japan》的後半，您開始用電腦工作。於是風格和事務所的環境等等都有了改變。我想DTP的登場又是一個轉機。

羽良多　我希望能自由自在地使用英文字型。可以在 Illustrator 讓字型轉外框，也就是在

《Quick Japan》創刊準備號

飛鳥新社／1993／B6／AD、D：羽良多平吉、EDIX

一瞬間讓所有文字變成物件，這也是美妙的魅力之一。我用電腦超過十年，但是大概到去年才漸漸知道ＰＣ這個詞彙中「個人」的意思。可能也跟年齡有關，累積了知識和經驗，才終於開始看見編輯設計的入口，在自己心中更了解「編輯」和「設計師」這份工作。我專注凝視著這兩件事，窮究自己如何展現意義，最後獲得了一種「普遍」通則。……當然，我有時候也跟其他編輯一起工作，彼此會以所謂「相即相入」的機智交戰……。

——這跟今後的設計教育非常有關呢。

羽良多 歐美國家在國中、高中的課程中有「字型設計」這一項。這就是最決定性的差異。說得極端一點，我覺得應該要基於現今的數位架構來構思新的課程，規畫出理想的視覺設計科。老實說，我一度認真地希望能成立一個這樣的組織或團隊。

羽良多平吉
Harata Heikichi

從超現實主義到現代主義

—— 近年來您似乎愈來愈靠近日本的現代主義，最早的接觸是在什麼時候呢？

羽良多 中野嘉一先生的《前衛詩運動史研究》(一九七五年)，還有美術出版社出版的山中散生的《超現實主義 資料與回想》(一九七一年)。我受到這兩本書很深的影響。中野先生手中有張阿部金剛的畫，那幅抽象畫相當精采。後來我為了找《虛空頌》(一九八七年)的資料，跟香川真吾兩個人去了近代文學館，當時深受昭和初期(前十年)日本同人誌吸引。西脇順三郎先生的《馥郁的火伕啊》、北園克衛先生的《L'Esprit Nouveau》……。有未來派、有達達主義、有超現實主義，這些都從海的對岸一口氣湧來。那個時代真是有意思。「遙遠的東西互相連結」……讓我想起西脇順三郎先生點出日本超現實主義典型願景的精采名言……我把「是誰說了嶄新的話　是活字的孩子們」這句話放進了《WX-raY》，那正是我在追求《馥郁的火伕啊》時突然脫口而出的一句話……。



——過去總習慣將對立概念置於緊張關係中，刺激出討論基礎，最近卻漸漸不採用這種超現實主義式的方法論，更傾向關注回歸骨幹架構途中的邊緣區。您認為呢？

羽良多　沒有錯，現在似乎走向以最低限度的需求來發揮最大效果的方向。我覺得如果能實現既可是最小公倍數、也是最大公約數的工作就再好不過了。所謂的 LESS IS MORE……。

——白井（敬尚）先生，您要不要也聊一聊？訪問差不多進行到一半了……

白井　每次看到羽良多先生的作品我都忍不住想，您到底在哪裡停手的呢？我自己總是在找依據，企圖在紙面中取得平衡。使用電腦這工具，可以實現很多念頭。但是羽良多先生在「實現想法」這個部分又不大一樣，您並沒有為了統整數值、精緻化而使用電腦。儘管人類過去想要控制的東西現在電腦幾乎都能辦到，但是我看起來您似乎很享受電腦無法控制的東西。您在電腦中發現了不一樣的可能，所以用法才會跟其他人完全不同。但您也

ユリイカ

詩と批評　9月臨時増刊号

Eureka　Poésie et critique

Vol. 38-11

Numéro spécial

Inaguaqui Taroupho

タッチとダッシュ
（Touch and Dash）

特集

稲垣足穂

《Eureka 9 月號臨時增刊號 總特輯 稲垣足穂》
青土社／2006／菊版變形本／AD、D：羽良多平吉

あら。

「原子細工のイドピギュやら今さらラヂオやテレヴィジョンに類似したりするのはこゝまでくるとかゝる自然的人間である。況ンや又それは小供らか人にたのしさをあたえ──にたい。すでに原諧譜諺といふものにしてからが私は下らない等くなれよう。たとへばメシエにしてもダビンチにしても、すに原諧譜諺をよるのにしてからが、私は日常に需給をつかせねはならぬか、何故なら私た

ちの需給する藝術を全くはなれて、近近方法の必要があるのか。何故に良物や布告の私達の女性に私達の女性にも

を尊大視するのか。──よとそこうも私にせよ。しかもなら藝術を揚げたとるにはこれをかつくるにつしなしでも

しれし映画かされにける海はなり、すれも私を楽めして、そしてはグランにつけられ。──

即ちローヨニヤマ行はれられると事を。こんなこれも誤解を打つてしとやそんには等えておりかやもしれない──神通

についてはこれにこの事を論しまいることにとてはさんしない海するがときる・私はきんしるれば人そう。一度もつよかい。──色版にいつに簡略なつしてとの工作とでもなるあってとが色版つしこにはの

はに、ようでオオーク──それは一度さちでまつとつしかない自然界の原理にははのはとつ──は

はいい模倣にまつのおがいはたわまでしてもられる──神通もあれるかよりよも日本にも數百枚は同じの出来てもい。とかさなにはいうレトリートクがぶて宁ならかいでは、たられじる──一即ちにえとけしるこゝるまて

とかいはロトートレークのがいはたオオークの──のとブラ──になるこてとは言白いことたろう・はロロしるんものい

版諺がれなかつでしまとなかるようちてしとを跫めさせられるたられ。このことがには同賞習得などいろべん心るてきるた

さら云へ。全く私は肉角のムーヴでのビクなるつて──とうべなことを告白してている。このとでも私にこものるとかたんてを・は少年時代毎秋の二科展覧の一科展覧に行の鯉誤をするんがありんたと未まにてつく現はれる来的青兒くんてんに魅力があるそしてそれか出来なとヒューマアなぐなゞることは未まにてよくしてているのしたい問題。ついの弊習を知りかるのは思うの問題であるテスこの場合れてのの少しものつのないイエメムては──なとにもあやもしい・私のこ云ふの人は技術の問理知するときのの小しものつないなゞのはしましまよつて・そこ時穿を離れた人工の別世界をことべてる来解予兒とのあのものとはたんかにかの複類にではかつで──そこは狂の果を出すり──い種類れてる──だのでを──動果をらる狂妙をいういうとんこで野変をいうこというである私の見解はあるたゞてれ──その國につしにしていたのがたのである私の見解はずるる。ことゞ狂の見解はなしとないいどろくとことをかなのでない。はたよちうに

う。東嘅青兒こそその程度は如何にせよ、近代日本に於てをするに、にせるのでない、はたよちうに

《Eureka 9月號臨時增刊號 總特輯 稻垣足穗》
青土社／2006／菊版變形本／AD、D：羽良多平吉

並非刻意要打亂平衡而明知故犯。

羽良多　真高興聽你這麼說，這確實是我的企圖。假如有所謂正與負的向量，我或許想要走向中間的位置吧。文字排版時，這裡要密一點、這裡反過來要鬆一點，我總是不斷在嘗試，這時候如果可以剛好對到焦也就罷了，但是不順利的時候總是比較多，從以前到現在我一直在反省（笑）。

白井　羽良多先生所設計的東西雖然隨著年代有所不同，可是作品中出現的空氣感、空間的掌握、控制視線的方法等，我覺得基本上都沒有改變。總是沒有固定，像懸在半空的狀態。

羽良多　我有好好反省。

白井　不是這個意思（笑）。我猜要是不這樣就沒意思了。我也想表現出那種浮在半空中、不固定、不定型的不穩定感，但是卻做不出來。就是忍不住弄得中規中矩。在我看來，這就是羽良多先生最大的優點……所以大家這麼崇拜、喜歡羽良多先生，說穿了也是因為無法跟您一樣，只好走上不同方向，假如採取理性的整合方式、加以數值化，就會出現二流的「假羽良多」，但是我們卻看不到。如果可以化為言語，或許就不會有現在的羽

良多先生了吧。我是以極其讚賞的角度在說這些。我不認為只有可以言語化的東西才是好的，無法言語化的東西反而充滿更多可能性。

羽良多　我大概可以想到為什麼會這樣。我很喜歡馬克斯‧皮卡‧加斯東‧巴舍拉（譯註：Gaston Bachelard，一八八四～一九六二，法國哲學家）他們的「詩想書」，從大學時代把蘭波詩集隨身塞在口袋裡時起，這就是我的習慣。有一堂工藝科學論吧，上課時得提交論文，老師明白地告訴我：「你寫的不叫論文。」（笑）當時我無法反駁，但後來我坦蕩地接受：「這樣應該拿E吧。」所以聽白井先生這麼說，我也無話可說。

白井　（笑）。

羽良多　不過呢，文字排版的時候，光靠整合性可以傳遞溝通的本質嗎？藤田嗣治先生不知道在《單憑本領》還是其他散文中曾經寫道，畫人物畫時自己總是從最重要的地方，可能是眼睛、可能是指尖開始畫。⋯⋯當我在文字排版時，會跑出一些惡作劇般的欲望，例如只想讓這一行突出開頭、故意傾斜成地軸的二十三點五度等等。我不知道這符不符合《單憑本領》⋯⋯照片植字時代的文字排版從原稿指定開始，所以我總是先從閱讀目次這種「想像訓練」開始。首先決定主要文字是直排或橫排，然後自己判斷指定所需要的級

數。總之先印字，等相紙送到時，再看看這文字應該怎麼擺、擺在哪兒，或者該在哪裡收手。也就是只要先預測、決定非得讓人讀到的地方，其他就快手一揮。幸好到頭來都可以收束妥當⋯⋯。

白井　看到成品就知道，這些都不是刻意而為。

羽良多　我很幸運。

白井　但在我看來，總覺得每個地方都不是事先做好計畫、經過設計，而是不斷在調整把玩，一邊把玩一邊在每個瞬間看著那些變化然後當場決定。假如紙面上的關係改變，一切應該會翻盤、得重新思考吧。就算一開始已經打定主意，東西真正放上去時又會有改變，我想這些事都是經過一番思考的吧。

羽良多　仔細觀察白井先生、山口信博、有山達也，還有立花文穗的作品，發現最近我自己也漸漸轉移到這個方向上。國中、高中時我對瑞士平面設計，或者包浩斯感興趣。現在我卻漸漸遠離這些。我希望將現代設計的整合性再次回饋到自己的工作中。算是一種極簡，但是我覺得程度要設定到哪裡會是一個很大的問題。還有⋯⋯可以說是 in the beginning 吧。之所以對「現代主義」持續保有興趣，也有這些部分在。最近的具體例子

就是北園克衛先生的「圖形說」。那該說是詩人的……什麼呢？將無法說明的語言化為形狀。「圖形說」，真是精采。

——以前您說過，過去對白色有過各種設計的方向性，但是現在再次以不同於以往的意義在面對白色。這是一種對現代主義的再回歸、再深究，檢討的意義嗎？

羽良多　特別是針對日本的現代主義。西脇順三郎先生的《馥郁的火伕啊》。他的宣言中有清楚漂亮的輪廓。擴散至整個時代，包含「設計」在內的日本精神風土。有高雅嚴肅的部分，也有低俗隨眾的部分，彼此抗衡。我覺得這非常棒！我的「懸在半空」，原因或許就出於此吧……。

白井　說到這個我想起《JAPONAISERIE》。這是我年輕時在大阪的紀伊國屋書店偶然看見買下的，至於為什麼這麼做，有太多莫名的原因了。我想大家一定都會這麼說（笑）。所以我很喜歡。翻頁和切換感相當優異，格線的用法簡直是天才呢，真的。

——您是有意識地使用格線嗎？比方說以時代來講，可以用電算照相排版來漂亮地畫格線。

羽良多 看情況吧。製版稿時代繪圖筆和德國的半鴨嘴筆，研磨後畫線。後期有個很特別的東西對吧，可以把線畫得很漂亮的 rOtring 針筆……

白井 對對對。比 0.1mm 粗一點的數值，0.13，可是畫起來比 0.1 細呢。

羽良多 沒錯沒錯。用電腦畫線時可以運用畫線的身體感覺，也就是製作類比印刷原稿時的經驗。

白井 這一點我很贊同。

羽良多 布萊恩・伊諾（譯註：Brian Eno，一九四八～，英國音樂家）說過「a line has an other side」，從一條線中，有時可以看到浪漫和現實。要樂在其中。「愉快編輯、有趣設計」的「有趣」這個部分，我覺得必須存在這些部分才行。題外話，打開白井先生事務所的門前幾分鐘，有兩個白點，上面也有白線。於是我移動在點跟點之間，在這條線上。遠方腳下有個雪白的面……我想著這些，來到厚生年金會館前。真是愉快、真是有趣呢（笑）。

白井　您怎麼選擇歐文字型的？

羽良多　其實很隨機。有時候會受到字型名稱的引導，尤其是斑駁字型。字型中有些無法排除、始終存在的字型。假如不是標點和數字都具備縝實設計思考的東西，就算是免費字型我也會捨棄。一開始純粹抱著「真想用用看」的興趣來試試看，但是沒完沒了啦。其實應該只要用Bodoni、Garamond、Helvetica、Univers就夠了。……白井先生的日文字型最喜歡的是「本明朝」嗎？

白井　「本明朝」我用得很習慣，經常使用。RYOBI公司轉換格式時製作小假名時（一九九九年），把放大縮小等意見也反映進去，所以很好用，所以我才選了它。可是字游工房的游築系列我也經常用。您最近都用什麼？

羽良多　也是游築呢……岩田、小塚。最近常用的有明石、筑紫、喜秀、SANKS、丸明Old、ZEN Old、Hannari，還有XANO。

白井　從以前就很固定呢，偶爾也會用Taoyame。

羽良多　就是啊，真懷念，二〇〇二～二〇〇三年左右片鹽二朗持續出了幾套假名字型吧（欣喜堂和字系列）。《idea》上也刊了廣告，我馬上跟片鹽先生聯絡去見他。還在代澤的時

候我們經常聊天。見到片鹽先生時我已經五十多歲，是美登（英利）介紹的。片鹽先生對我說：「像你這個年紀的人單腳跨進機械的世界也算是靈巧了。」（笑）我有全套《文字百景》。缺號的就去複印一本。認識片鹽先生之後我開始用本明朝。我認識片鹽先生和RYOBI，算是一個轉機。當時收到TrueType，在代澤剛啟用電腦。那時候日文字型和歐文字型都裝得滿滿的，如果當Illustrator是7.0，OS是漢字Talk。

機幾乎都是字型出了問題（笑）。

白井　像羽良多先生這樣的做法，應該不喜歡字型名沒有全部出現在文字選單上吧，比起收納起來需要時再展開，更喜歡一覽無遺吧。我也是習慣把需要的東西都放進去。

羽良多　我想今後因為字型這個概念，新的編輯視野、新的溝通技巧將會更加廣吧。我也很期待新的階段。以既有印刷為前提的方向依然持續的同時，兩種舞台互相影響，很可能因而帶動下一個新的願景出現。就像人說滑雪是上了年紀之後唯一可以繼續的運動，有些理想持續不斷地相伴在身邊。釣魚和電腦也是一樣的比例……（笑），有句話說醫食同源，把「醫」字替換為創意的「意」時，什麼會是「食」的部分呢……可能是像素，當然也可能是字型。文件的邊緣區。活字上的墨水放置在一個印刷體上，被加壓、往外擴散的物

羽良多平吉
Harata Heikichi

理學，從鉛的力學進入光學RGB的世界，接下來如何連結到實際的設計工作上。這實在很有趣。當然，也跟應該傳遞的內容有關，令人期待。

デザイナーインタビュー選集

グラフィック文化を築いた 13 人

——8

● **まつだ・ゆきまさ** 一九四八年生於靜岡縣。以其簡單強力的設計工作，同時對包含文字和記號等各種「形狀」的起源和生成現場、發想「形狀」的瞬間也帶有無盡的好奇，自行持續研究。創立迷你出版社，牛若丸出版。以一年一本的速度創作具挑戰性的內容和書籍裝幀。也曾負責過仙台媒體中心、大社文化堀兼、港都未來21的元町中華街車站月台、松本市民藝術館、富弘美術館等建築之識別系統設計。編著作有《Line》、《圓與四角》、《ZERRO》、《X バツ BATZ》、《1000 億分之一的太陽系》、《速度日和》(以上由牛若丸出版)、《線的冒險》、《眼的冒險》(紀伊國屋書店)一書版》、《圖地反轉》(美術出版社)等。上述著作皆參與裝幀設計。以《眼的冒險》(紀伊國屋書店)一書獲得第三十七屆講談社出版文化獎書籍設計獎，《關於即將絕滅的紙本書》(阪急溝通)獲得第四十五屆書籍裝幀大賽文部科學大臣獎。

www.matzda.co.jp

松田行正

An Anthology of Idea's Interviews

Matsuda Yukimasa

アイデア

松田行正自八〇年代中期開始不分領域，以到位品質設計龐大計畫，同時經營從企畫、執筆到設計都一手包辦的「牛若丸」，不斷推出實驗性設計和出版活動。他的活動成為獨立設計師定位的先驅之一。此外，松田以其獨創發想開展的圖示（diagram）工作也廣為人知。不侷限於資料、邏輯，或者美學當中任一項，引導出「整體性」的方法，可以看出結合異質性，使不可見者轉為可見的奇幻影像傳承。

摘自《idea》三四九號

「松田行正設計圖鑑」特輯（二〇一一年十月）

通往設計師之路

——首先想請問您學生時代的事。松田先生當時就讀的中央大學，學生運動相當活躍，也是知名的共產主義者同盟組織據點。您有參加任何社團嗎？

松田　學生時代剛好是六〇年代末、大學紛爭極盛時期。所以我漸漸不喜歡去學校。起初我加入了電影研究會，但是電影研究會的合宿，其實就是鬥爭訓練。我當初加入只是抱著喜歡電影的輕鬆心情，沒想到那麼激烈（笑）。真是的，以前的電影研究會可不輕鬆。

看完電影講評時如果沒有帶點政治性那可糟糕了。

我不喜歡校內那種肅殺的氣氛，剛好有朋友念東京藝術大學，所以我經常去找他。那時藝大有個以北川富朗先生為中心的「銀河戰線」集團，坂本龍一先生等人也參加，雖然說是政治性集團，可是意識形態沒那麼強，只是偶爾會參加全國鬥爭示威而已，還挺輕鬆

的，而且又有音樂學校的女孩子參加（笑）。北川富朗先生經常拿谷川雁和宮澤賢治當做話題，我也受到不小的影響。後來這個集團算是自然而無疾而終。同一時期我有朋友在搞概念藝術，去參加了他的展覽後，我也開始對藝術活動感興趣。

總之，我想做些不是政治鬥爭的事。我對政治鬥爭很厭煩。所以具體來說要表現什麼，對我來說不太是問題。於是我試著開始嘗試概念藝術，將一封寫著乍看之下意義不明的信寄給對方，也跟朋友們一起創立藝術集團，弄些類似戲劇的東西，還自稱詩人出了詩集，一天到晚都在忙這些。也因為這樣後來留級一年，好不容易才畢業。

——畢業後呢？

松田　身為稍稍接觸過一點點學生運動的人，我心想得先從勞工階級幹起，所以進了一間之前做概念藝術活動和詩集時認識的外印廠。不過做了一陣子之後覺得有些不對勁，一個半月就辭了，後來跟四五好友開了一間什麼都做的公司。

起初我們沒有決定要做什麼。總之先租了房子，打算接些設計或者印刷工作。剛開始

去公司還會問問彼此：「今天要做什麼？」有時候乾脆組模型玩（笑）。不過勉強也算是有了個工作的樣子。那時候接了很多既便宜又辛苦的案子，但是慢慢上了軌道。當時很常接到土地區畫地圖要拍成微卷之前，在微卷上用手描繪製版的工作。那個時期國家決定要把所有地圖建檔入資料庫，所以有不少這類工作。這種工作要求相當纖細的手工，但費用便宜。所以費用稍好的印刷廠下包業務就成了我們的主要工作。結果後來我們獲得指名負責一個大案子，印刷廠把我們整間事務所當做自己公司內部的製作室。可是那間公司整體上偏向設備產業，也就是比較硬體指向。我們比較想做偏內容、著重軟體的路線，後來就漸漸不感興趣了。

—— 後來您有一段時間出入工作舍，然後開始以設計師身分接案是嗎？

松田 蘆澤泰偉是我高中以來的朋友，現在也依然是活躍的設計師，他當時出入了工作舍一陣子。我記得是《遊》的九號還是十號發刊的時候吧，我看到那時擔任設計師的蘆澤，覺得很羨慕。後來他離開了工作舍。我突然很想去工作舍，明明沒事，卻一天到晚打

電話給松岡先生請他跟我見面。那時候杉浦康平先生和松岡先生剛出了《視覺溝通》（世界的平面設計）第1卷，講談社，一九七六年），我用想看這本書當藉口，要求跟他見面。其實我根本可以在書店看啊（笑）。

見了面之後，我開始滔滔不絕地說明自己過去的藝術活動所製作的圖形……。後來他雖然沒點頭讓我進去當設計師，不過還是歡迎我有空去玩，所以我一邊從事印刷廠的工作，一邊偶爾到工作舍去露個臉。然後自然而然地開始幫忙一些案子。比方說做製版稿等雜活，真的就是打下手。甚至還為此熬夜。我慢慢開始覺得也想要有自己的作品……就在這時候，我跟戶田 Tsutomu 先生、羽良多平吉先生因為《遊 特別號 稻垣足穗、野尻抱影追悼號》（一九七七年）的工作一起在一間中菜餐廳吃飯。這替我開啟了一個機會，我決定到戶田先生的事務所工作。當時是一九七七年年底，我決定隔年一月起就跟他一起工作。

那時年紀大概二十九歲左右，以往幾乎沒有從事設計的經驗。印刷廠的工作也都是靠自己摸索學會，連設計的設字都不懂。我個人持續的概念藝術方向則跟設計完全相反，直接使用跟內容完全無關的東西。不過當時戶田先生也才剛成為自立門戶的設計師，工作很忙，定期讀書會和課題分量都很重。

松田行正
Matsuda Yukimasa

——定期讀書會是什麼？

松田　戶田先生和我、山口信博先生，另外大概還有一個人。我們四個人輪流討論自己喜歡主題的讀書會。後來來的人愈來愈少，最後只剩下我跟戶田先生兩個人（笑）。明明還有工作，但是大概會花四星期整理一份報告，總之相當繁重。讀書會大概持續了半年左右吧。某一天我終於在地下鐵上昏倒，醫生診斷為十二指腸潰瘍。生病之後我心想，還是照自己的步調慢慢走吧。但是日子依然過得很忙碌，後來又過了兩年半，我也自己獨立創業了。

剛獨立的時候我還繼續負責在戶田先生那裡時經手的雜誌，後來漸漸開始接到認識編輯的學習參考書，還有後來成為「SWITCH」總編輯的新井敏記先生的工作等等，範圍愈來愈廣。

開始做書

—— 這個時期開始以牛若丸名義出版了書籍。請跟我們聊聊來龍去脈。

松田　我高中時認識的朋友藝術家望月澄人來找我商量，說想出一本童話集，所以我們創立了牛若丸這個出版品牌，專出自己想出的書。不過，我們沒有跟代理商往來，還是需要一間負責經銷的公司。所以我們把今後的出版計畫整理成企畫書，拿去可以代為執行這些業務的公司推銷。那就是《馬薩哥雅亨奇譚》（一九八五年）。

—— 第二本是《MODERATO》（一九九三年），中間隔了很久呢。

松田　那時候我們跟一位類似製作人角色的朋友一起經營公司，他去跑來的業務我們也得負責實際企畫、製作。可是那位製作人找來的工作一點也不有趣，交際費又高，也不知道為什麼，我們自己醞釀很久的企畫後來其他公司竟然會推出相似度極高的東西⋯⋯牛若

松田行正《絕景萬物圖鑑》

TBS-BRITANNICA／1988／菊版／AD：松田行正

松田行正《MODERATO》
牛若丸出版／1993／四六版／精装
AD：松田行正

丸起初的構想受挫，後來我們發現跟那位製作人的行事作風實在合不來，只好請他辭職。

—— 一九八八年出版的《絕景萬物圖鑑》是滿滿的圖示和圖集，這樣的內容幾乎可說是現在牛若丸刊物的原點呢。

松田　這本書當初的書名是《The Map》，希望以視覺方式來介紹全世界都市和產業的狀況，內容有點偏向商管書。當時因為其他工作繁忙，遲遲無法著手，後來出版社也開始緊張了，表示無論如何都希望能出這本書。我心想，如果稍微把主題做些調整或許可行，就提出了圖示這個特色。之前我對圖示並沒有特別強烈的興趣，剛好南方之星的關口和之先生主持的深夜節目中，利用節目裡的介紹朋友單元介紹了我，當時我做了一個類似稻垣足穗圖示年表的東西，由此找到一個製作圖示風格書籍的方向。剛好也跟前面提到的那位製作人解除合作關係，沒有多餘雜音，事情就一口氣推進。那時候確實有種「完成一本書！」的成就感。

後來事務所從六本木搬到青山，我帶著書去跟已經先搬到青山的戶田先生打招呼。他

對我說：「喔，真不錯。」「那下次要做什麼？」他總是不想讓人沉浸在成就感當中（笑）。

我這個人也很老實：「這個嘛……」認真開始思考。戶田先生在那之前不久開始導入麥金塔電腦。那個時候記憶體才幾MB就要一百好幾十萬日圓，他剛出了一本用麥金塔做完的《森之書物》(GEGRAF，一九八九年)。那個時代還沒有進入全DTP時代，文字是照相排版、只有畫像用噴墨輸出後再使用其反射原稿。我也開始覺得，以後是電腦的時代了。

— 當時的工作環境是什麼狀況呢？

松田 除了我以外還有一個工作人員，非常忙碌，一個月大概要處理三百頁雜誌吧。那時候已經忙到沒時間細數頁數，假如不一直動手工作絕對弄不完。停下手休息的時間都是在浪費自己的睡眠時間。這種工作方式當然不可能好好培養人才。那時候我已經四十歲了吧。我開始煩惱，如果一直持續這種生活，實在不怎麼愉快。我雖然喜歡工作，可是卻覺得愈來愈痛苦。就在這時候，經人介紹來了一位相當優秀的員工。早上我上班的時候，他已經把下一份工作的事前準備全部做好。當時還是用紙張來做排版，包括圖版素材和日文

字等的準備，他全都已經完成，貼好在台紙上。對我來說工作量只剩下三分之一，讓我嚇了一大跳。反過來說，過去沒有把這些工作交給別人，其實也就表示在我心裡並不信任別人的潛力。當然也是因為這位員工格外優秀。後來包含我在內，工作人員共有四個人，我開始導入一人一套 Mac 和 QuarkXpress。不過並不是用做最後資料的入稿，只是用來製作部件。

牛若丸，再次舞動

——牛若丸再次啟動是什麼時候？

松田　工作上漸漸不那麼緊繃，也出現想嘗試更多事的衝動，於是我跟朋友一起組了樂團。並沒有什麼目的或概念。說出道或許太誇張，不過我們在年底搞了個聖誕節現場演奏。那時收了入場費，也來了不少人。但是第二次舉辦時觀眾就少得可憐，我們才開始

想……這不太妙（笑）。

就在這不久之前，一九九一年工作舍二十週年紀念展時，曾經展示了《圓環律》這本《遊1001相似律》的重編版。這本書大概花了兩星期完成，很痛快。我們決定，不如也做本類似的書當做演奏會的紀念，開個出版紀念酒會，我們把之前在ＰＲ雜誌上連載的部分報導重編，完成了《眼球譚／月球譚》。對聽眾來說，演奏會本身不怎麼樣（笑），但是反正免費，又有書可以拿，還挺開心的。

這場演奏會辦得滿開心的，所以一方面以延續同樣的模式，另一方面也決定再次正式啟動牛若丸。一開始負責處理牛若丸書籍發行的代理商在出了第一本之後的七年期間我們一直沒搭理人家，後來我們再次寫了很多企畫案去拜託他們。幸好他們願意再次幫忙，這次我們也開始覺得該認真面對、定期出版才行。除了惕勵自己，也到處跟朋友們宣告我要搞出版社請大家多多幫忙。就這樣，我們同時開始了三項企畫，但後來全都沒能出版（笑），後來一年出一本、在演奏會時派發這個模式也就固定了下來。

——牛若丸出書的目標是什麼？

松田　第一個目標是希望可以在書店裡跟一般書籍一起正常地擺放。同時，最好可以比其他書籍更能散發出「書籍」這種物體的存在感，也就是更高的物件性。而且不只是講究，也必須是充滿趣味的書。因此除了裝幀設計很重要之外，內容和主題也得有足夠魅力。符合內容是最優先事項，所以也盡量避免在裝幀上耗費無謂的工夫或者成本。

很多人都說，牛若丸的書籍一定花了很多印刷費用，不過實際金額還比看起來低。因為我們都是在確實計算過成本之後，才決定適合內容的設計。可是不管怎麼說，最重要的還是能持續。

──這幾年由於對數位化的反動，開始出現迷戀具物件性的書籍或者特殊印刷、活版的風潮。您怎麼看這些動向？

松田　近年來以物件性為目標的書籍增加，我覺得這是相當好的現象，甚至可以說，這代表了現在是個相當好的時代。將活版也納入視野之後，印刷加工的資訊更加寬廣，我想意味著這個時代可以接收到更多刺激。尤其是今後電子書籍市場也會更大，具備存在感的

紙本書需求說不定反而會增加。因此，在電子書籍的大爆炸來臨之前，必須要維持印刷廠的技術水準、持續改善。所以有一定講究的裝幀非常重要。不過就像剛剛說的，比起內容，花了太多無謂力氣在裝幀上我也不以為然。可能集中精神只強調一個重點會是比較理想的做法吧。

—— 松田先生發表了很多文章在牛若丸的書籍或者連載散文上，您從什麼時候開始寫文章的呢？

松田　在我成為設計師之前。大約在我進入大學電影研究會那時候吧。當時寫的是些看完電影後的感想，還有電影理論。如果沒有做過紮實研究再寫，前輩就會雞蛋裡挑骨頭抓出很多問題。可是就像前面所說，當時最重視的就是政治性，所以我也不覺得所有批判都切中要點。可是那時候看完電影後最直接的感受對後來我書寫《設計現場》連載有很多幫助。直到現在我還跟當時其中一位前輩有往來。我也曾經替朋友的人偶劇公演傳單寫過文章，在慶功宴上我聽到一個陌生人批評：「那篇文章在寫什麼東西！」當時我還年輕，也

デザイナーインタビュー選集
An Anthology of Idea's Interviews

279

globefish

gossip

plane

planet

thing

CIRCLE GAME
Similitude & Circularity
mimesis, analogos,
parodia
a paean to physiognomy
edited by
Yukimasa Matsuda

globose

siphon

planetary

lathing

ding

ship

pelerine

stingray

lading

dinosaur

shipwreck

rappel

stingbull

ladybird

YU
2001
object
book
yu
牛若丸

dinoceras

racon

bulldog

birder

jerrybuild

raccoon

rap

building

builder

松田行正（構成）《優 2001 圓環律 相似與圓貌 為了觀相學的凱歌》
牛若丸出版／1991／B6／精裝／AD：松田行正

松田行正（構成）、米澤敬（序文）
《眼球譚／月球譚》／牛若丸出版／1998
A5 變形本／精裝／AD：松田行正

不服輸地回嘴：「哪裡有問題！」後來冷靜想想，其實對方說的也有道理（笑）。我的文章也透過這些經驗慢慢鍛鍊。另外，我跟戶田先生一起做《媒體資訊》也有很大的影響。我用了幾個不同筆名，分別撰寫不同稿子。那段時期我寫了非常大量的文字，多到幾乎沒時間再重讀自己的文章。算起來真的受到戶田先生不少鍛鍊，也因此愛上寫文章。

——記號和圖形的收集、分類、整理，似乎成了松田先生畢生活動的主題，您平時怎麼進行調查和收集工作的？有建立起一套檔案庫嗎？

松田　我沒有檔案庫。出入工作舍那段時期我被教導要像聯想記憶一樣，把一切都牢牢記在自己腦中，這給我很大影響。只有一次我試圖要把圖版類資料建立起一套檔案系統，可是做完之後我反而找不到資料（笑）。建構檔案的過程很重要呢。因為在過程中就會記住了。

不過，有可能成為我靈感來源的報章書籍或者報導我會剪貼下來歸檔。這些資料也沒整理，隨機收在檔案夾裡，看著檔案夾就好像隨意在逛書店一樣。可能會看到內容完全無

，關的書被放在一起。這些都給我很多刺激。我認為所謂收集、分類、整理，其實就像是在把古今中外各種人的工作、作品、思想進行拼裝。當然不能少了徹底性，嘗試一次倒是不錯的。說不定會因此迷上這種樂趣的魅力呢。

樂在工作的方法

——松田先生從八〇年代至今，都活躍於書籍設計的最前線，您怎麼看待這期間的環境變化和您自己設計風格的變化？我很好奇您怎麼把自己近年的書籍設計展開跟自己的定位相嵌。比方說，這幾年您文藝類書籍的設計充滿了當代的時代感，八〇年代的編輯文法似乎一點都不留�⋯⋯

松田　具體來說我並沒有這麼做。文藝類或實用類的書籍做法，跟牛若丸那樣要徹底講究的情況是不一樣的。文藝書並不是要去說服作者或者出版商「把一切交給我」的世界，

而是要一起創作，我覺得這種方式也有其樂趣。在設計師當中，我應該屬於願意聽對方意見的那種。我會傾聽大量編輯、作者的意見，希望盡量以最好的形式付諸實現。八〇年代的設計流行使用較細文字、將元素擺放在周邊部分、刻意拉開視線等方式，但是我漸漸開始留意，要將眼光專注放在對象身上。八〇年代我總是以自己想做的方向為優先，不過進入九〇年代以後，我開始傾聽對方的聲音。

而牛若丸則剛剛相反，徹底實現自己的想法、不在乎其他人的看法。在我心中有這樣的區別。很多人會說，我是不是因為對一般的工作感到不滿，才在牛若丸上發洩，我覺得不是的。兩種工作模式都有各自有趣的地方，不管任何工作，就算很明顯一點思都沒有的工作，我也可以找出有趣的地方。現在有員工幫忙，覺得太辛苦還可以把工作丟給別人（笑）。可是我的想法並沒有改變。就拿文字組版這件事來說，真要享受其中的樂趣也不是不可能啊。從我開始工作以來，自己一個人作業的期間很長──也是因為我出道得晚，大概有十年左右吧──那時候學會了怎麼自得其樂。如果不樂在其中，就只剩下痛苦，面對實務工作還要抱怨，那就稱不上實務工作了。

松田行正

Matsuda Yukimasa

—— 這種態度也反映在龐大的工作量上。

松田　所以超過對方要求、達到更好的結果，就是我們的目標，也是我們的驕傲。這過程實在太有趣，所以我們做了許多初稿。一邊想著，是不是已經超越對方的要求、是不是能提出對方完全料想不到的點子，然後做出大量初稿。而且愈做愈開心。

以前工作結束回家後，我會在半夜裡做初稿。我很喜歡看推理劇，總是會把電視上播的推理劇都錄下來，一邊看一邊工作。通常連續劇一開始沒多久，就可以從角色個性等等猜中「犯人就是這傢伙」。儘管沒什麼講究的情節，基本上都挺有意思的，對我來說剛剛好。現在雖然不會一邊看電視了，但還是會做許多初稿，直到想不出點子為止。這些初步做出的初稿案，會一直放到提交前一天左右，當天再重看一次，然後再以此為基礎做出完全不同的初稿。最後能夠通過的案子通常都是這樣完成的。整體工作模式大致是東一點、西一點各自完成後，再放一陣子任其醞釀。

—— 您怎麼看編輯的素養和工作流程的變化？

松田　現在愈來愈多人不親眼看過就無法了解。有些已經累積一定經驗的人，也會出乎意料地有這種傾向。明明只是把紅色改為橘色這種小事，還是想在螢幕上或者輸出來看看前後變化。以前的製版稿作業不僅是黑白，而且必須只從指定的狀態來判斷完成效果，決定要不要執行，總是忐忑不安地擔心色校不知能不能看出端倪。整體工作可以說相當緊張。

就連畫一條長線也很不容易，我總是站著畫，像參加劍道比賽一樣一鼓作氣畫出製版稿的線。這種緊張感我覺得挺不賴，很難忘懷。自從電腦化作業後就沒了這種緊張感。當然，水平垂直可以精確完成這一點真的很令人感動。以前光是要畫直角都不簡單。尺和鑷子該怎麼使用才可以又快又漂亮，也得下一番功夫。每一次都只不過是零點幾秒的差異，但是整體畫的數量多，可不能小看這些差異。電算照相排版之後再也不需要剪貼，能夠做出多完全的指定，一次到位正確輸出，可以讓我們感受到很大樂趣。照相排版工也得夠優秀才行。

——照相排版時代，您曾經製作過原創假名字型「松田特別字型」製成文字選單，運用

松田行正
Matsuda Yukimasa

在《絕景萬物圖鑑》的序文中呢。

松田　那差不多是一九八〇年代前半吧。我們以戶田先生為核心，出版了《斯芬克司》（一九八四年創刊，麻布書館）這本季刊，創刊號的本文字型是府川充男用自創的「抱佛腳」這套假名字型所組的，也不知該說這套字型是拙劣還是出色。這讓我很驚訝，也想自己試試。我先以秀英明朝為底，試著印了大日本印刷三十六級的明朝活字樣張，然後擴大到可以放進五公分的字體，把古老活字的書本裡的字型攤開在眼前做為參考，擷取其中好看的部分，對基礎文字進行修正。其實就像是拼湊起來的嵌合體般的字型。這些作業我一口氣在兩天半內完成。因為假如太花時間我可能會漸漸失去興致。正因為作業辛苦，所以一口氣完成才來得爽快。然後我把這套字型帶到常常往來的照相排版屋，做成文字選單試打。一看之下很明顯是生手的作品，做成本文尺寸時有些較細的鉤等差點就看不見。頂多只有標題或者較大級數時才會用。字型做是做了，但沒怎麼派上用場。過了很久之後，我把這套字型轉外框，做為可用的字型。《速度日和》（牛若丸出版，二〇一〇年）時又再次挑戰使用原創字型。

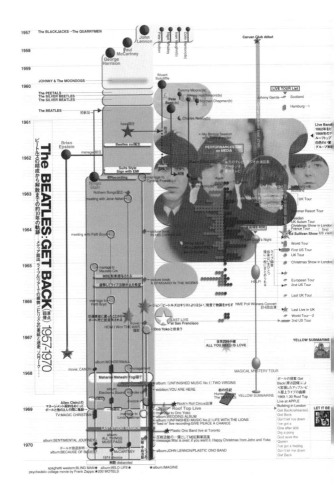

1　松田行正《物理塗鴉之旅 裁斷 81 面相》
牛若丸出版／2012／182x132mm／精裝／AD：松田行正
2　圖示「披頭四的歷史 1957-1970」／收錄於《10+1》No.9（INAX 出版）
2000／構成：松田行正／圖：澤地眞由美

細部和整體

—— 您自己心中有所謂流行的風格嗎？感覺您近年來出現不少大膽使用燙金的設計。

松田　我挺重視視覺上的衝擊性。我漸漸發現，著眼在太多細節上，也不見得能帶來視覺衝擊。所以我大概慢慢走向極簡或極複雜這兩種極端吧。當然，有些玩味愈有意思的書籍也很有魅力，可是第一印象還是很重要。我想這時候燙金就可以發揮不錯的效果。講究細節，這時用上燙金，就會帶來視覺上相當大膽的感覺，同時也痛快俐落，這就是燙金的魅力。所以設計並不會往極簡方向一邊倒，也有複雜的一面。再怎麼說都不能半吊子。

還有，我總是覺得燙金這種設計有種極簡的感覺，這也是我喜歡的原因之一。

八〇年代初期獨立時，當然沒有所謂的風格，杉浦先生原本就是我很崇拜的設計師，該如何消化他們的風格、能不能吸收，對我來說相當重要。所以至今我依然很煩惱該怎麼消化世界上存在的這種種刺激。像羽良多平吉先生這樣，可以依照自己建立起的樣式，永遠嘗試新鮮工作的人畢竟是少數。多半都是建立起自己的樣式之後，就此受到偏限、變得

松田行正
Matsuda Yukimasa

僵硬。

我先前說過「持續就是力量」，不過就設計來說，持續同樣設計，設計師本人或許會覺得無趣。看來我是屬於那種不定性、像牛若丸一樣想四處來去的類型。當然這還是僅限於我熟悉的書籍這個領域。

尤其在電腦問世之前，業界很講求細節。現在整體來說或許偏重感覺。可是我還是希望能講究細節，因此被稱讚有品味、設計出色，還是很令人高興。我強烈地希望自己的東西永遠跟得上潮流。

—— 九〇年代後半到二〇〇〇年代，您做過許多資訊媒體、建築類的出版品，請談一談當時的想法。

松田　要具體地把網路或者媒體視覺化並不容易，所以很多封面都是以資訊的群集或者雜訊為意象。開始運用電腦進行設計工作後，比方說想重疊圖層、以前製版稿時代很麻煩的表現都可以輕鬆完成。當文字多重化後，就會超越可讀的領域，變成一種圖像。這是八

○年代的戶田 Tsutomu 先生等人常用的手法，運用極細文字，形成一種幾乎不期待觀者能判讀的圖像——戶田先生或許會說這是一種雜訊吧——將這種手法運用透徹，達到極致的表現。也就是說，運用電腦模糊了圖像和文字的界限。而我設計媒體類書籍的方法，便是把同樣的想法套換在圖像上。原本是一種資訊的圖像，被漸漸模糊化變得曖昧，嘗試讓原本是圖片的圖像變成一種不是圖片、也不是背景的「基底」圖像。在我的解釋裡，認為這其實就是媒體的本質。

—— 二〇〇〇年代起您也開始挑戰建築的標識系統。

松田 因為從事書籍設計的關係，伊東豐雄先生邀請我參與建築相關的標識系統設計。

以往我完全沒有經驗，也不知該從何著手好（笑）。能夠受到信任當然很開心，但是也不能因為自己不懂就什麼都去問別人。以往我只做過書籍和雜誌，但是對方很輕鬆地對我說，松田先生一定沒問題的，這反而帶來很大的壓力。可是我跟負責統籌的鈴木明先生聊了許多，後來漸漸發現其實道理跟做書一樣。當我開始可以從書本來類推來思考時，心情

就頓時輕鬆了。

後來我還做過曾經待過伊東豐雄先生事務所的橫溝真先生操刀設計的星野富弘美術館、松本市民藝術館、出雲大社文化空間等各種案子。我跟伊東先生近來最後一次合作是法國的康納克‧傑醫院（譯註：Hospital Cognacq-Jay）。這座醫院裡有安養中心也有病房。我剛好有另一份工作安排在神奈川一間安養中心對談，藉機會參觀了一下設施，這種地方因為隱私的關係，不能把名字寫在病房外，也沒有指示牌。不過房間中一角可能放著帽子、插了一瓶花……院方也都用「有帽子的房間」之類來稱呼。所以康納克‧傑醫院這個案子我也想了其他方法，用布豐（譯註：Georges-Louis Leclerc, Comte de Buffon，一七〇七～一七八八，法國博物學家、數學家、植物學家）的博物畫代替標識，盡量讓文字縮小。

另外還有港都未來21線的元町中華街車站月台。那是以橫濱明治時代的風景明信片為基礎，將街景照片燒成信樂陶磁磚排列在月台牆上。因為業主擔心照片太過鮮明會讓大家看得太入迷、不小心跌落月台，所以我們大幅降低照片的解析度，漸漸變成淡灰色。

線の冒険
デザインの事件簿
松田行正

松田行正《線的冒險 設計事件簿》
角川學藝出版／2009／200x150mm／精裝／AD：松田行正

從模仿開始

—— 您對日本的設計狀況有什麼樣的觀點?

松田　八〇年代在廣告類和編輯類的設計之間有很大的鴻溝。沒太多交流，而且那樣也沒什麼不好，因為我經常可以接到文字較多、偏向編輯設計的廣告工作。大家對看似沒有任何規則的廣告工作好像有些偏見。照片排版業者也因為平常接的工作而區分出不同系統。假如把工作交給廣告類的照片排版業者，他們還會擅自縮排本文呢。真要說起來的話，編輯類設計比較像在意象之前先有一個已經確立的規則或系統，然後再把意象疊放上去。

另一方面廣告類設計則完全是個意象的世界。這種感覺直到現在也還一樣。現在還是有很多年輕人對書籍工作和編輯設計工作感興趣，但我總覺得很多人並不清楚這些工作的真正面貌，只是想做而已。可能是出於崇拜像服部一成先生和中島英樹先生這樣能創造出相當造形式頁面的設計師吧。

——那麼從這個角度來看，松田先生對設計的衝動來自什麼根源呢？

松田　　最根本的還是來自《遊1001相似律》的衝擊。姑且不管那本書裡所寫的是否正確，重要的是裡面的創意發想很驚人。所以我好像也試著尋找類似的東西，一找就找了幾十年。那本書最了不起的地方在於，每個人都在主張自己才是原創，但卻又篤定、肯定地說，相似並不是問題，大可模仿。我們經常聽到，不妨先從模仿開始，漸漸表現出自己的個性，再慢慢進步，但我卻覺得一直模仿到最後也無所謂。假如只是單純複製那又是另一回事了，看起來「像」其實是很重要的想法。假如有人說我企圖模仿某個東西，我會視為是一種極高的恭維。

我一時找不到好的例子，不過就像知名模仿藝人可樂餅那樣，可樂餅擅長捕捉別人的特徵加以模仿，但是偶爾他模仿的對象出現時，又會發現以往覺得相似的地方其實一點也不像。可樂餅對於他的模仿對象深入研究，將其最具特徵的部分誇大到最大限度。他的誇大方法相當獨特，所以看起來有趣，但是就被模仿對象來說，那些特徵僅僅是一小部分。本人出場之後，可樂餅「局部」的演技遇上本人這個「整體」，只讓人覺得異樣。不過他局

部擷取的方法我認為就是一種原創。但我其實並不太喜歡「原創」這個詞彙。

做書和編輯基本上都深深帶有模仿先前作品的感覺。我覺得最近那種只要看到一點模仿的影子就大加撻伐的風潮實在很奇怪。說句不怕人誤解的話，我覺得現在太過主張原創性了。明明不是個能靠自己一個人的力量成事的時代，卻還說出這種話，實在太小家子氣了。我喜歡那種敢於坦承說出自己受什麼影響、啟發的人。順便告訴各位，我也不喜歡無法碰觸的藝術。去看展覽基本上都會被警告「不能摸」、「不能拍照」。身為觀眾，最真實的心情就是希望可以跟看書一樣用五感來感受。之所以會有這種狀況，這背後也跟原創信仰的根深柢固有關。當然也不能一概而論，不過自從藝術成為投機對象之後，好像很多東西就變質了。假如不主張原創大概會影響到作品的金額吧。我老是說這些話一定會惹人生氣的。

總之，我喜歡相似的東西。杉浦康平先生曾經說過，作品一旦問世，就成了社會的共有物、文化。如果希望今後文化可以往更有趣的方向發展，絕對需要這種想法。一切都只從現實利益出發，那麼社會整體發展將會停滯。可是明明不盡然如此。

松田行正

Matsuda Yukimasa

1　尼采，白取春彥（編譯）《超譯尼采》／Discover21／2010／四六版／精裝
2　小池龍之介（編譯）《超譯佛經》／Discover21／2011／四六版／精裝
3　《手會說話──奇羅 手相之書》／Discover21／2011／A5／精裝
AD：松田行正／D：山田知子

震災後的世界和設計

—— 東日本大地震之後，過去追求利益和效率的社會不得不重新反省。松田先生您自己對設計這份工作的看法有什麼變化嗎？

松田 三一一是我價值觀轉變的重要轉捩點。包含海嘯和核災在內，這些災害讓人頓覺似乎已經沒有未來。雖然沒有直接實質地受災，但是我家有幼女，一想到女兒的未來在一瞬間被剝奪，我就覺得痛心不已。我想在這種時候，跟我一樣追求極簡世界的設計師都相當無力。現在世界上所需要的，是有能力帶給大家感動的人。我很羨慕醫生、搞笑藝人還有音樂家。還有些藝術家祈求災後重建，描繪下一張張或哭或笑的表情，不過我覺得這種表現似乎還不夠充分……無論如何，我甚至認為「自己可以替別人付出」這種想法本身都是不恰當的。心裡充滿了無力感。這確實是我身為設計師的危機。我煩惱了很久，最後做出的結論也很老套，那就是先從自己能做的地方做起吧。我原本就不是個會逼自己逞強的人，但我告訴自己，不妨更坦率地面對各種事。

松田行正

Matsuda Yukimasa

一九一〇年哈雷彗星接近地球，當時有一陣子人心惶惶，聽說整個地球籠罩在彗星尾巴，地球的空氣將會被有毒氣體代替，甚至有人因為「地球要毀滅」而自殺。但是就在這時候，未來派在一九〇九年發表了「未來派繪畫宣言」，之後陸續發表各種宣言。就在這人類可能沒有未來的時候，他們發表了今後畫家的人生指南。現在回想這種超然的態度，覺得實在很有個性。我希望能效法這種個性，坦率地活著。我很幸運，還有牛若丸這個小小的媒體，決定推出一個企畫。

地震之後有一個強烈的意象一直在我腦中揮之不去。那就是英國藝術家達米恩‧赫斯特把被切成兩半的母牛跟小牛放在玻璃櫃中的作品。於是，我開始想用我從以前就喜歡、熟悉、感到安心的意象來覆蓋這個形象，例如電影、藝術、音樂世界裡的意象，漸漸覆蓋上去然後減弱這個作品的力道。這個企畫算是我以極放鬆、樂在其中的方式進行自我療癒的過程，結構上希望始於赫斯特的「裁斷」，結束於披頭四專輯的「裁斷」。我女兒看不見自己的腳時，會說「腳沒有了」，這本書的「裁斷」也運用了這種發想來推展。所以除了赫斯特，披頭四專輯中的「裁斷」我也打算放在這種發想的脈絡中來提示。目前還在如火如荼趕製中，預計在今年十一月底可以完成，詳情還請屆時到書店裡欣賞。（編註：二〇一一年

在裝幀方面我也打算直接把「裁斷」的意象反映在設計上。這次的作品有不惜多花成本也想實現的部分，也有極力降低成本的部分，算是取得了不錯的平衡，比起看起來的效果，其實沒花太多錢。創作的緣起確實是因為震災，也可以算是一本震災書吧。

松田行正
Matsuda Yukimasa

● なかじょう・まさよし｜一九三三年生於東京。一九五六年東京藝術大學美術學部圖案科畢業。同年加入資生堂宣傳部就職。一九五九年加入 DESKA 公司，一九六〇年成爲獨立接案設計師，一九六一年成立仲條設計事務所。曾負責資生堂企業文化誌《花椿》、The Ginza、Tactics Design 的藝術總監及設計。松屋銀座、華歌爾 Spiral、東京都現代美術館、細見美術館 CI 計畫。資生堂沙龍（Shiseido Parlour）的商標字體及包裝設計。主要以東京銀座大樓的商標及標識計畫等平面設計爲活動主軸。東京 ADC 會員、JAGDA 會員、TDC 會員、TIS 會員。女子美術大學客座教授。曾獲 ADC 會員最高獎、TDC 會員金獎、JAGDA 龜倉雄策獎、每日設計獎、日本宣傳獎山名獎，紫綬褒章，旭日小綬章等衆多獎項。個展有「攝影棚」展（一九六三年，河野藝廊、「仲條正義〇〇〇展（一九九七年，銀座圖像藝廊（Ginza Graphic Gallery）」「仲條正義展 歡笑 EASY 回憶 CRAZY」（二〇一二年，資生堂藝廊）。仲條之前半」（二〇一三年，@btf）等。著作有《仲條正義的工作及其周邊》（六耀社）、《仲條的富士病——富士三十六景——》〈Littlemore〉〈花椿與仲條〉（PIE Books）、〈LOSTANDFOUND〉〈ADP〉等。

仲條正義

アイデア

河野鷹思、原弘、龜倉雄策、早川良雄，假如這些從戰前開始活躍的設計師是戰後設計的第一代，那麼仲條正義可以定位爲戰後一九五〇年代起開始活躍的第二代。相較於六〇～七〇年代同時期風光耀眼的許多「明星」，仲條的工作開始受到注目要等到進入八〇年代之後。仲條造形式的設計在九〇年代後特別受到年輕世代的支持，甚至被稱爲「仲條風格」，發揮了強烈影響力。時代從仲條的作品中發現了什麼？從五〇年代至今，這條踽踽獨行的路上，仲條正義帶著什麼樣的心思、如何面對自己的設計？且讓我們一起來窺看仲條設計的奧義。

摘自《idea》三五〇號

「仲條正義豪華特輯」（二〇一一年十二月）

設計今昔

——仲條先生從一九五〇年代開始從事設計師工作，之後您跟著戰後設計一路走來。戰後設計的發展還有您自己的活動。尤其近年來也給年輕世代莫大的影響。今天的主題在於請仲條先生談談，您怎麼客觀地看戰後設計的發展還有您自己的活動。

仲條　想問什麼就儘管問吧。必要時我會裝傻的（笑）。

——九〇年代末在《仲條正義的工作與周邊》（六耀社·一九九八年）的訪談中您曾說過，現在是日本設計的美好年代。世界上的設計開始趨向均質，而在這當中日本的設計也傾巢而出，儘管不知道這種現象是最初還是最後，但再過十年，全都會被設計這門產業所控制。「而我則得以結束在一個最好的時機。」在那之後過了十年，仲條先生當年的話有些確實成

真。那麼您現在又有什麼看法呢。

仲條 （笑）。我說過那種話嗎？果然啊，現在的廣告愈來愈無趣了。電視廣告偶爾有些有趣的導演手法。像（佐藤）可士和那些人有時會做些不可思議的嘗試，才勉強支撐住。服部（一成）也該多做些廣告的，但是他現在應該算是走向編輯的方向了。所以我告訴他：「服部啊，像你這種人今後會辛苦的。根本賺不了錢哪。」（笑）只能漫無盡頭地熬夜趕工吧。不過我這四十多年來也都一直如此。

有一段時期我急著找人、成立事務所、做廣告，但最後還是回歸到我和一位助手這種工作方式。所以我是個很落伍的人。我什麼都做。以前的設計事務所大家都是這樣的。像伊藤憲治先生、河野鷹思先生那樣，舉凡廣告、立體、展會的裝潢設計和霓虹都做。接著進入藝術總監的時代，用這種體制來做廣告，現在好像只剩下幾個獨具個性的人留下來而已。說「留下來」不知道對不對，應該說只有這樣的人才有辦法繼續活在業界裡。

── 廣告手法和符碼也都走向全球化、變得整齊畫一。

仲條　現在不管是巴黎還是紐約，每個地方都一樣無聊。整體都走往這個方向。所以《idea》裡也淨是些怪人吧（笑）。

以前像是五〇年代的紐約ADC，那可有趣多了。還有六〇年代、七〇年代流行的所謂美式訊息廣告，我想日本應該也會追上這個腳步。不過，美國因為大，往往會採取統一的廣告策略，但是日本是由許多小村落聚集而成的，必須要去呼應每個地方的不同特色、感覺才是。從人口和社會規模來看，日本的設計師或者是所謂創作者算相當多。不過實際上並不需要這麼多人。

——仲條先生從青春期開始就喜歡上畢卡索和馬諦斯等這些近代畫家，您怎麼觀察五〇年代或六〇年代的「設計」業界呢？

仲條　那是個充滿刺激的時代。我大一的時候第一次看了日宣美的展覽會，看到很多新鮮的作品。

——您看過「平面設計 '55」展嗎，我想應該剛好是您藝大畢業那時候？

仲條　那個展很精采。

——您覺得其中哪一位的作品最有趣？

仲條　山城隆一先生吧。當時龜倉（雄策）先生和河野（鷹思）先生的平面設計都比較走強而有力的方向，不過山城先生的作品就像「森」的海報一樣，帶進一股溫柔。不過廣告和設計必須強而有力的風潮還持續了一陣子，到了葛西（薰）先生，才終於認同溫柔或者抒情也可以是一種廣告手法。之後就從平面設計和海報時代轉為影像時代了。

——您怎麼看當時海外的設計師？

仲條　當時我很喜歡米勒‧布羅克曼（譯註：Josef Müller-Brockmann，一九一四～一九九六，瑞士平面設計師、

字型設計師）這些瑞士的設計，但是卻不覺得法國和波蘭的設計師有什麼好的。不過雷蒙‧薩維耶（譯註：Raymond Savignac，一九七～二〇〇二，法國平面設計師）倒是覺得挺有趣的。雖然覺得一厲害」，可是想想，我自己可能不會想一輩子做這件事。現在回頭想想以前也太狂妄了點。

我覺得，設計可不是在一些圖畫裡穿插點文字就行了，應該有更上等的吧。我對瑞士的造形和極簡主義的設計還滿感興趣的。但是也不表示我自己模仿得來。

動盪時代中

──時代漸漸走向藝術總監制度，設計產業的組織方向開始出現很大的變化，在這樣的變化中您有什麼感覺？

仲條 美國的廣告漸漸帶來影響，形成文案加上藝術總監這種體制。接下來設計師也得有組織地工作，深深覺得時代變了。

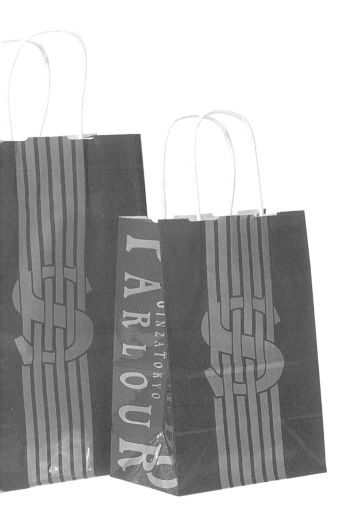

THE GINZA

SHISEIDO BOUTIQUE
GINZA
TAMAGAWA
SHIBUYA
YOKOHAMA
UMEDA
NAMBA

SHISEIDO BLD.

TOKYO GINZA

1 「THE GINZA」商標／資生堂／1974—
2 「資生堂沙龍東京銀座八丁目」限定包裝／資生堂／2011
3 「東京銀座資生堂大樓」商標／資生堂／2001
AD、D：仲條正義

我從學生時期就經常出入河野鷹思先生那裡幫忙，那時他成立了一個全新有組織性的事務所「DESKA」，我辭掉工作三年的資生堂，跟藝大同學年的福田繁雄、江島任，還有藝大前輩日下弘先生一起參加。阿福負責平面設計、江島負責廣告、日下先生負責包裝，我在裡面負責立體。

但是立體設計可不是像我這種外行人出於興趣就行得通的東西，所以最後我辭職了。

河野先生原本也不是經營廣告領域的人，可能跟他一開始的初衷有些不同吧。個人事務所說到底還是得靠個人的力量。我們雖然是個集合體，但是我覺得並沒有發揮藝術總監這種系統的力量。如果像日本設計中心那麼大的組織倒又當別論了。

辭掉 DESKA 後，我開始在池袋老家接案工作。但是我心想這樣下去也不是辦法，於是在銀座開了事務所。當時江島說我排版不行、福田也說我包裝很糟，廣告方面再怎麼努力也沒有用。不過我喜歡攝影、也喜歡思考⋯⋯。

——六〇年代為了迎接東京奧運和萬博，日本社會有了很大的變化。設計業界也透過世界設計會議和日本設計中心的設立等，讓設計和社會的關聯成為重要的課題。

仲條正義
Nakajo Masayoshi

仲條　六〇年剛好是我辭掉 DESKA 時。大家都很努力想振興設計界，但是對我來說是個黑暗時代。開始自由接案之後，也並沒有馬上接到太多工作。後來因為身邊有些朋友，所以慢慢介紹了些工作。我也沒有銀行帳號，所以沒辦法接受匯款。用支票領了設計費後，就到新宿酒吧去換現金。怎麼說呢，那時候覺得這樣也無所謂。

後來我在銀座設立了事務所，本來抱著很輕鬆的心情，不知不覺人數就漸漸增加。然後立體也做、包裝也做。後來包含我自己在內，前輩後輩都結婚生子了，開始需要錢，所以薪水也公平地分給大家。我們發了獎金，這在當時的設計事務所裡算很罕見的。不過年底到銀行想借錢，但沒有帳號也沒有存摺，只好請朋友一起來才借了錢。所以我也稍微反省，覺得錢真的很重要。

但是當時整個世界都在急邊成長，我也勉強可以接到一些別人接不下的工作。算是勉強可以維持，後來這間事務所大約在一九七二年左右結束。只有已經開始的《花椿》由我負責，除此之外的客戶都讓給公司內其他員工。所以對我來說有點像背水一戰。可是從那時候起社會上也變得沒那麼緊繃，大概是因為景氣好轉的關係吧。

《花椿》

——仲條先生開始擔任《花椿》的藝術總監是從一九六七年起，您在負責設計上有什麼明確的方針嗎？《花椿》本身是一個從戰前就開始、有著長久歷史的媒體。

仲條　以前我在資生堂時就有來往的山田勝巳先生成為《花椿》的新任總編輯，我跟設計師村瀨秀明先生兩人負責設計。畢竟我只是想做些有趣的事。當時腦袋裡面的點子多得不得了，總編輯一開始就很了解我們的想法，也很重視攝影和藝術，非常肯讓我們冒險。村瀨先生當時很紅所以起初他只做封面，內容由我來設計。之後過了五、六年，總編輯換了人，村瀨先生也離開了，最後由我來負責所有的藝術總監工作。

——時尚領域的編輯，想必需要一些特殊的知識和感性，以前您有過相關經驗嗎？

仲條　時尚雜誌我從以前就買了許多。《VOGUE》、《ELLE》、《Le Jardin des Modes》

這幾本都有訂閱。所以我並不討厭。那個時期設計也漸漸進入了攝影的時代。我也透過這些雜誌觀察攝影的動向。在那之前我們的學習對象可能是海報、或者包裝，都是些永遠在追求形體的東西。在這種時候接到《花椿》的委託，就覺得這真是有趣。再加上資生堂算是個很好溝通的公司。因為這些原因，我四十年來都得以自由自在地發揮。

——資生堂的廣告也從始於山名文夫插畫的世界，轉換到使用戰後照片的廣告呢。

仲條　　中村誠先生的指導佔了很重要的分量。跟其他公司相比，我覺得資生堂對這些變化反應的速度相對地快。因為獲利率高，預算也充裕。那個時代的夏季特賣、春季特賣業績都非常好。不過當時在公司裡根本沒有人注意到《花椿》。這反而是一種幸運。要是《花椿》被當做公關雜誌來運用，早就沒有我的容身之地了。我之所以能一路做到現在，只能說是運氣好吧。

——您對《anan》（一九七〇年創刊，Magazine House）有什麼看法。

仲條 　堀內（誠一）先生的編輯很到位也很有新意，充分地掌握到女性的興趣，我覺得他相當厲害。但是我常常覺得，《anan》那個題字真的好嗎？（笑）總之，我這個人看到自己辦不到的事，就會忍不住羨慕自己沒有的東西。做過這麼多雜誌，大家一定覺得可能有許多其他雜誌來邀約。不過其實不然（笑）。因為我個性太強，藝術指導上又干涉太深，總是擅自創造出一個世界。

一開始我也設計過衣服。不是市售成衣，是做些拍攝用的衣服。那時候說到高級訂製服，都是森英惠那些名人，所以我找了小暮秀子女士等方便拜託的人。到精品店去，看到的都是有錢人會穿的衣服。成衣出現是在一九七〇年代末期。後來就直接用借的了。

當時也推出了許多企畫，我想的內容似乎比較男性化，也增加了些男性讀者。現在還是有一樣的傾向。年輕時會去化妝品店要雜誌，通常誇耀自己有很多雜誌收藏的，多半是男性呢（笑）。

——在偏重視覺的雜誌編排上，您對文字排版有什麼看法？

仲條　要是正常地組版，就會只有文章本身的意義，但是如果稍微改變字型、調整字距，就可能形成一幅畫，帶來視覺上的效果，這方面我做了不少嘗試。不過必須讓讀者確實閱讀的地方我不會隨意玩。我把閱讀部分和平面設計部分看成兩回事。我覺得語言很重要，所以標題和副標我會比較大膽嘗試，反正大家也不太讀這些地方吧（笑）。

設計與藝術

──一九七〇年日宣美解散，七〇年代廣告成為設計的核心領域。仲條先生經常說您對「廣告」不太擅長⋯⋯。

仲條　ＡＤＣ（東京藝術總監俱樂部）初期時會員通常是各大公司公關部的部長或者廣告代理店的董事，發起的目的在於振興廣告設計。ＡＤＣ年鑑的名稱也定為《廣告美術年鑑》。不過當龜倉先生等創作性強的人開始主導後，又打開一番新風潮，認為好東西就是好東西，

TACTICS
DESIGN

1

1 「TACTICS DESIGN」海報／資生堂／1988、1992
2 「JOY SORROWS」海報（個展「Nakajoish」展出作品）／自主製作／1988
AD、D：仲條正義

不需要顧慮太多理論。

當我的夥伴們紛紛接到備受矚目的工作時，我只是靜靜地待在一旁。我向來偏好沉潛，我覺得這個世界上的東西如果太過搶眼很快就會讓人生厭，所以還是盡量壓低聲息、靜靜過活才是上策。不過之前的《花椿》總編輯山田先生創立了資生堂的精品店「THE GINZA」，擔任社長，讓我負責那棟建築物的監修和整體包裝。過程中給了我很大的自由度，因為這個機緣，我也成了ADC的會員，稍微受到世間的認同。那時候我四十三歲。儘管如此，我原本就不做廣告，也做不來，也沒做過統籌工作……其實有點畏縮。

——之後您又陸續負責了一九八〇年的松屋銀座、一九八五年的華歌爾Spiral的企業形象這類工作。優質工作接連不斷上門。其中舉辦的展覽會《NAKAJOISH》可說給仲條先生後來的發展帶來了一大轉機呢。

仲條　當時是銀座圖像藝廊（Ginza Graphic Gallery）(以下簡稱ggg)前來邀約，說接下來該輪到仲條先生了。當時我看到很多後輩陸續舉辦展覽，但是我已經五十五歲了，並沒有

做任何事的志向或希望。同一個時期我也受邀在銀座的地下藝術空間辦展，決定兩個會場一起進行。但是雖然有了這麼大的空間，卻沒有足夠展示的作品。海報也只有兩張半開的，所以急忙做了些一點用都沒有、有點平面設計藝術風格的新作。ggg那邊展示了商標、識別標誌，還有在《花椿》上連載了大約十年左右的插畫，THE GINZA 則展示了海報。也是因為這個展，大家知道仲條這個人還在，開始邀我參加比稿或企畫。

──八〇年代的榮景，開始讓許多設計師以「廣告表現」或者「個體」為跳板，從事藝術活動。仲條先生對這種設計師「藝術家化」有什麼看法呢？

仲條　能夠把那種東西稱之為廣告，表示有足夠的從容吧。現在這種做法已經很難被稱為廣告了。我不太想跨越那條界線。我不太想太有設計味、也不想太有藝術味。我只能直接表達出我這個人。就像有時說不清單口相聲跟漫談之間的界線，但那還是能夠成立的。藝術和設計這樣的構圖確實存在。以我來說，我很想當畫家，但是光靠畫畫無法填飽肚子，只得當學校老師。但是我又不想當學校老師，只好走向設計。

當時的設計界有龜倉先生、早川先生，是相當有趣的時期，我受到相當多刺激。否則我大概只會繼續畫畫吧。我在日宣美初期提出的作品，只是在繪畫上加了字，就像學校的功課一樣。我不否認有這種陳規存在。

但是有人又說，是不是藝術比較嚴格、設計比較輕鬆？該怎麼去看待、理解設計和藝術根本的差異呢？設計這種東西不能讓人看不懂，要在能讓人理解的範疇內進攻到極限。而藝術則是不能讓人看懂，一看懂就沒價值了。這就是兩難的局面了。

所以我自己的東西或許看來無趣，可是至少我希望假如主題是貓，那每個人都看得出那是隻貓。總之在這當中需要有貓存在。如何在該有的位置上呈現出「貓」，然後一點一點往暗喻或者寓言式的方向拉、使其抽象化。比方說畫個圓象徵太陽、畫山代表富士山，我也會利用這種寓言性。「模寫」是一種日本固有的美學，一種形象的手法。雖然只是世界上一點些微變化，但是卻有著深遠意涵。琳派算是最接近這種手法的吧。當我要把訊息傳遞給別人時已經養成了這種習慣，所以我無法做到「因為是『藝術』所以其他都無所謂」。而且就算是藝術領域，以前受託畫肖像畫的畫家，也得在委託範圍內完成啊。

可能是因為我做過編輯，總覺得不能讓來參觀的人覺得展覽無聊，不能讓大老遠特地

仲條正義
Nakajo Masayoshi

來看的人看個兩三件作品就覺得「可以了」，所以我擺了太多作品。我沒辦法更嚴加挑選。那是我的弱點。其實也是一種自卑情結的顯現吧。

——我認為仲條先生的作品中也包含了對裝飾藝術風格的重新詮釋，您是從哪裡輸入相關知識的？

仲條　我出生在昭和八年（一九三三年），雖然沒有即時看到一九二〇年代裝飾藝術風格進入日本的情景，但是還留有記憶。以前在電影裡看了不少。電影背景和舞台布景等經常使用裝飾性高的道具。這些小時候的記憶都深深嵌入基因當中。我父親是工匠，很愛看電影。那時軍國主義即將興起，哥哥們不能看電影，但我是個小學生，還無所謂。除了國策電影之外，當時也有不少外國電影。我常去新宿的武藏野館和淀橋的鳴子坂電影院看，有不少德國電影。除了新聞電影之外也有迪士尼和短篇動畫。我記得當時還看過卓別林的《摩登時代》。那個時代還很鬆散呢。

—— 關於日式的元素呢？八〇年代是「Discover Japan」（譯註：應指日本國鐵公司為了增加自由行旅客，自一九七〇起舉辦的「發現日本」一連串推廣活動）式的時代，平面設計和廣告當中好像經常可以看見日式元素。

仲條　跟我學生時期剛好相反，以前完全否定日式元素呢。學生時代很討厭江戶或者明治風格的東西，也沒想過要怎麼去運用這些東西。那時候還是很嚮往包浩斯還有前衛風格的東西，以繪畫來說就是表現主義吧，學生時代就是這樣的時代氛圍。

而且說實在的，在那個時代我根本不覺得自己能當個設計師。說不定我也可以像早川先生那樣畫畫，說不定我也能像龜倉先生那樣確實組織畫面、做出商標試著擺放上去，我只是抱著這樣的心態而已。在以前那個時代，我從沒想過要把我自己的世界往外面強推出去。

到了八〇年代左右，開始覺得總是模仿外國的東西很沒意思，也覺得不是做這些事的時候了。就好比說，與其畫耶穌基督的畫不如畫畫奈良大佛，雖然不至於這麼極端，但是確實開始認識到「日本」還有很多值得運用的素材。

仲條正義
Nakajo Masayoshi

進入數位時代

—— 關於近十年來的趨勢，九〇年代末期開始運用電腦進行平面設計的轉變告一段落後，年輕設計師之間出現一種現象，大家開始參照類似仲條先生的平面設計，甚至幾乎變成一種樣式了。我覺得與其說是單純的模仿，幾乎可說形成一種現象了，仲條先生您自己怎麼看？

仲條　其實整體風潮或者到底像不像我的東西，這些都無所謂。這其中確實可以發現兩三個優秀的人，也有其他不怎麼樣的。我這樣說可能又有人要不高興了（笑）。我覺得本來就是這樣。我也不是所有的設計都滿意。年輕時為了符合客戶要求，很多東西並不能隨心所欲地發揮，這些都可能是原因之一。

一開始就使用電腦，或許可以做出像樣的作品，但是製作過程中卻少了手感。要做出能驅動人的東西並不簡單。但是經過好幾十年，不管是接收方或者製作方都會形成一種默契，漸漸知道這樣是可以的。字型也是一樣的道理。有時候覺得以前的東西比較好，看看

花　椿

花椿・第一（通巻第四八七号）一九九一年一月一日発行

HANATSUBAKI

№487
JANUARY 1991

1

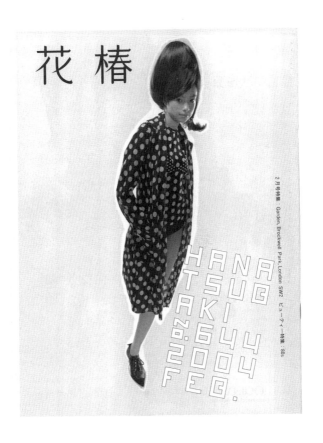

花椿

2月号特集：Garden, Brockwell Park, London SW2 ビューティー特集／80s

HANA
TSUB
AKI
no.644
2004
FEB.

2

1 資生堂企業文化誌《花椿》／資生堂／1967-2011
1991 年 1 月號／A4／AD、D：仲條正義／Ph：Cindy Palmano
S：Patrick Kinmonth, Hamish Bowles
髮型：Thomas McKiver／彩妝：Lesley Chilkes
2 資生堂企業文化誌《花椿》／資生堂／1967-2011
2004 年 2 月號／A4 變形本／AD、D：仲條正義
Ph：中村成一（資生堂）／妝髮：重見幸江（資生堂）

みる　る MIRU
花　椿　No.737
NOV.11

FASHION

『ウィンターズ・ボーン』
©2010 Winter's Bone Productions LLC.All Rights Reserved.

上から©Annelies Strba/Frith Street Gallery, London
©Peter Blake 2011
©National Portrait Gallery, London

❶今月注目の映画① 独立系映画『ウィンターズ・ボーン』では、山間部の厳しく貧しい暮らしが映し出されます。心を病んだ母と幼い姉妹の世話をする17歳のリーは、犯罪者の父が家を保釈金の担保にして失踪したと知らされます。父を見つけないかぎり一家は立ち退きに。彼女は何かを隠しているような村人に消息をたずねて回ります。次第に恐ろしさを増すその道程は、リーの強さを浮き彫りに。リー役のジェニファー・ローレンスはこの作品でアカデミー賞候補になりました。❷切り絵のマグカップ 切り絵アーティスト、ロブ・ライアンのマグカップは、恋人たちのために、植物、鳥などをモチーフにロマンティックな切り絵がプリントされていて夢物語のよう。裏側にはペアマーニの文章が完成する遊び心が。①❸ボルドーのブーツ ディオールから今

シーズンのトレンドカラー、ボルドーのレースアップブーツが登場しました。13センチのピンヒールがセクシーさを強調。異素材ミックスも、華やかさを演出。②❹小さなデイバッグ コロンと背中にのったバッグは、男性用として作られたものですが、小さいサイズなので、女性にも人気です。テフロン加工のナイロン、底の部分にはスエードを使用したデザインは、'71年代の雰囲気とか。背中にしょってもいいし、ショルダーとしても。①❺不思議の国のアリス ルイス・キャロルの代表作『不思議の国のアリス』シリーズは、世界中の人々に愛され、執筆されてから150年近くが過ぎた現在もなお、私たちを魅了し続けています。時代を超えたこの小説を讃えるエキシビションが、テート・リバプール美術館で開催（'11年11月4日〜'12年1月29日）。キャロルの

生原稿をはじめ、ストーリーに生き生きとした息を吹きこんだイラストレーションなど、作品の数々が展示されています。『アリスの子どもたち』と呼ばれる'30年代のシュルレアリストから、'70年代のコンセプチュアルアーティスト、あるいは写真家まで、キャロルが掲げた「空想と現実」、「視点と知覚」、「子どもと大人」というテーマは、どの時代においてもアートに多大な影響を与えています。❻粋な帽子 小粋な帽子はブラック、レッド、イエローという色使いが、いかにもメイド・イン・ロンドンらしいアイデア。男女兼用なので、置くなどの面白さを楽しみたい時におすすめです。④❼プラスチックの花 ブラウン、イエロー、ブラックの花々が、生き生きと踊ってくるようなポップなネックレス。シンプルなドレスに飾って、おとなの雰囲気に。⑤

資生堂企業文化誌《花椿》/資生堂/1967-2011
2011 年 11 月號/A4 變形本/AD、D：仲條正義/Ph：Jason Evans（封面）
妝髮：計良宏文（資生堂）/服裝總監：Simon Foxton

以前那些[精采的字型]，結果可能反而覺得調味太過，太過濃重。

——仲條先生自己向來都以指定方式來完成工作，完稿技術隨著時代不斷在改變。您從活版一直體驗到數位時代，有感覺到輸出品質上的變化嗎？

仲條　我完全不懂電腦，向來都請助理協助正確描圖。所以我做的東西就像設計圖一樣。但是光靠電腦很難表現出人味，假如不去思考運用電腦的方法論，就無法進入那個充滿意外、不可思議的世界。具有重複性的東西我會運用電腦，不過光是遵循法則，很難呈現好的圖。所以我會畫個好幾張。電腦當然也不是完全不能帶來偶然的發現，我覺得就像逃不出釋迦摩尼佛手掌心一樣。

——請仲條先生談談對文字的看法。以前您在訪談中曾經說過「畫不出明朝體」。

仲條　現有的文字組版也可以很美，這很令我嚮往。像葛西先生就很擅長利用現有文字

仲條正義
Nakajo Masayoshi

做出出色的作品，服部也很懂得使用大膽的文字變化。我不像葛西先生那樣能執行得到位徹底，最後只能從嶄新的文字開始做起。設法在一個字上做變化，盡量強調其存在感。

「華歌爾 Spiral」的商標縱橫的粗細一樣，一般說來可能會調整一下錯視，但是這麼一來該怎麼說呢，反正文字再怎麼樣都可能變得像泥沼一樣，我覺得似乎也不需要這麼做。所以我的東西有點奇怪。但是這些奇怪的地方也不錯。就好像在說：「這就是我的做法，有意見嗎？」似的。行距也是一樣的道理，縱橫都一樣，這種彎扭也是一種美的要素，或者說設計的意志。不過最近我大概只有每年的月曆才會自己創字。因為不想用跟去年一樣的設計。

《花椿》的半世紀

—— 據說今年仲條先生即將離開《花椿》。從一九六七年開始，您投入了四十五年光陰的媒體，您現在的心情如何？

仲條　去年年底就已經開始談了，說做到隔年為止。要結束還是免不了有些惆悵，不過我年齡也到了。翻到高橋恭司和服部在《真夜中》做的頁面，就覺得「啊！我的時代已經結束了！」。雖然可以靠智慧來掩蓋中間的差異，但不只這樣。我感到漸漸追不上周圍那股空氣。想到結束也覺得鬆了口氣……年齡真是可怕的東西呢。

——大約半世紀以來擔任《花椿》的藝術總監，感覺到什麼樣的變化嗎？

仲條　以前的時代必須精心打造成作品。就算只有一頁，也會想些其他媒體不會嘗試的企畫，逐漸累積完成。現在好像只要有服裝資訊就成了。所以照片也少了許多味道和細微的講究。也因為如此，現在社會變得更加清晰明確。大家追求的不是氣氛而是事實，大概有這種方向的轉變吧。

——近年來《閱讀花椿》和《觀看花椿》隔月輪流推出，您對這些設計又有什麼看法。

仲條正義
Nakajo Masayoshi

仲條　那是因為我們接到上面要削減預算的要求。原本也想過隔月發刊的方法，可是在這個週刊的時代裡，每月發行都已經嫌久了，要是隔月發行怎麼可能還有人要看。所以就決定輪流發行只有黑白讀物的《閱讀花椿》和有照片的《觀看花椿》。

當然，光靠組版也可以創造出不同表情，可是那就太過細微，不過要外包插畫又得花錢。所以同樣是雜誌裡的插圖，就由我一個人變化手法分別畫出童話般的畫和商業式的畫。識貨的人一看就會看出破綻的。

既然是隔月發行，那攝影和發行時期就可能不同，導致內容出現不符。所以我們只挑選「儘管不同時期也不奇怪」的內容，這麼一來流行時尚的內容就漸漸少了。我們想做不受限於季節的內容，就像制服一樣，漸漸變得趨向正統派。可是光是這樣內容又太老舊，得加進一些新東西，例如全身上下只有帽子很奇怪之類的。就像打游擊一樣的做法。巴黎的流行趨勢一般雜誌上已經刊得夠多了，我們只能採用這種游擊戰法，那就不如以此為號召吧。

流行原本因為帶有地區性才那麼有趣，可是當流行也興起全球化浪潮，不知道會形成什麼影響。現在流行的快時尚，那遲早有一天大家會厭倦的吧。畢竟日本人一直活在不跟

別人穿同樣衣服、充滿變化的世界裡。其中的差異可不是像英國那樣，分成蘇格蘭式毛呢的等級。所以我不認為可以那麼簡單地走向能套用模式的方式。

——仲條先生在《花椿》裡也經常介紹或者起用您認為有趣的設計師或藝術家，他們之間有沒有什麼共通性呢？

仲條　　這跟口味很像，喜歡生魚片的人會點生魚片定食。也就是說，人總是會有自己偏好的領域。只要是這個人做的東西什麼都好。評論家或編輯就不能像我這樣有明顯偏好，挺可憐的。像我真的只需要找到自己喜歡的東西就可以。我並不覺得要靠評價或者講什麼道理來分析。像服裝或者其他東西其實也一樣。

設計的節奏

——假如把仲條先生的設計元素解體，其中大概會包含了現代藝術風格和戰後現代設計文法以外的氣息。這種節奏您是如何掌握的？另外仲條先生又是如何看待自己的設計？

仲條 高中時我學畫的老師，曾經跟豬熊弦一郎參加同一個現代主義團體，他說過我的畫：「仲條，你就是因為這些地方太中規中矩所以才會變僵硬。」從此以後，我就刻意地偏移一些。後來上大學時，因為請當時的老師指點我參加日宣美的作品，因而有機會到河野鷹思先生的事務所去幫忙。這位老師是出生傳統老街的老東京人，父親是製作御輿裝飾的工匠。線跟線之間必須對得齊整，黑色也要像漆一樣是徹底的黑才行。我心想，自己這一套應該行不通，受到他很多影響。因為我原本喜歡比較輕飄飄不那麼嚴謹的風格。所以這兩位老師給的教育完全不同，一邊重視設計、一邊講究具象的繪畫。不過也因為這樣，我哪邊都不太相信（笑）。

exercices
de style

raymond queneau

traduit par
asahina koji

文体練習　レーモン・クノー

朝比奈弘治　訳

朝日出版社

éditions asahi

り一八六メートル、体重七八キログラムの男に、（四題から成ることばで、五秒間語
身長一・八六メートル、体重七八キログラムの男に、一五ミリメートルから二〇ミリメートルの範囲における身体の動揺
に関して言及した後、もとの地点からおよそ二・一〇メートル離れたところに移動して、
空席に腰を降ろした。
一一八分後、男はサン＝ラザール駅の郊外線の入口から二〇メートルの地点にふたたび
姿を現し、年齢二八歳、身長一・七〇メートル、体重七一キログラムの男と連れ立って、
三〇メートルほどの距離を行きつ戻りつしていたが、連れの男は彼にむかって、直径三セ
ンチメートルのボタンをひとつ、垂直上方に五センチメートル移動させるべきであること
を、一五単語を用いて述べたのであった。

14・主観的な立場から

今日の俺は、ちょいと洒落た恰好だったはずだよ。帽子だって新品で、なかなかいかす
奴だったし、コートときたらみんなのいい代物だったからな。それなのにXの
奴、サン＝ラザールの駅前で会ったと思うだろ、コートの前があき過ぎてるだの、もうひ
とつボタンをつけたらいいんだの、さんざっぱら文句をつけやがった。俺の気分を台無しに
しちまいやがった。ま、さすがの奴も、俺の帽子にだけは、文句のつけようもなかったわ
けだけどな。
ふざけた野郎に会ったっけな。人が乗ったり降りたりするたびに、わざと
そのまえに、ふざけた野郎に会ったっけな。人が乗ったり降りたりするたびに、わざと
俺にぶつかってきやがる。こっぴどく、とっちめてやったけどよ。あのおんぼろバスとき
たら、俺が乗らなきゃならない時間にかぎって、ぎゅう詰めになりやがる。けっ。

17

雷蒙・格諾，朝比奈弘治（譯）
《文體練習》／朝日出版社／1996／210x126mm
精裝／AD、D：仲條正義

SHIN0YAMA

これは篠山紀信によるTOKYOのセルフポートレイトである　管啓次郎

1 篠山紀信《TOKYO 未來世紀》／小學館／1992／B4／精裝
AD、D：仲條正義／S：鈴木佐智子
2 穗村弘《喂，你是我命中注定的人嗎？》／媒體工廠／2007／四六版／精裝
AD、D：仲條正義

最近我開始覺得，其實兩邊都很好。以文字來說，如果突然只有一個文字變粗，或者只有「佐渡」的「渡」特別明顯那可不行，所以我很重視這些整理基準。有時候用馬克筆在紙上畫出線條，也會覺得「喔！挺不賴！」但是接下來就要看這種表現能持續多久了。這種心情能不能傳給別人。

設計這種東西，一有點子就得快點下手。當然啦，不好的東西再快也不好。經過修練動作就能變快。所以我覺得相關的技術和經驗非常重要。以前我覺得這些很痛苦，現在就不覺得了。只要給我一個小時，就可以修好所有的文字。以前會想，有沒有辦法掩飾過去，但是現在知道乾脆重來比較快。說修練或許太誇張了些，其實就是去習慣吧。我認為是一種修練。

把自己描繪的東西放大，好的地方固然變大，壞的地方也一樣會放大。所以很少有一次就順利成功的經驗。尤其是之前展覽（《生活手帖》封面展）的那些畫，反反覆覆畫了又塗、又試著換了顏色等等。最後為了不讓這些辛苦痕跡外露，得畫得俐落不顯厚重，這些都很花時間。要是看起來不漂亮雜誌就賣不出去。為了讓賣魚大嬸也覺得「漂亮」，真的下了不少功夫。

仲條正義
Nakajo Masayoshi

明年（二〇一三年）六月即將在資生堂藝廊舉辦展覽。現在我盡量不進公司，在家一點一點畫。跟之前的展覽一樣，如果最後沒有令人眼睛一亮的進步是不行的。

姑且不管同樣的事能不能重現，我也受到了時代的影響。但是怎麼說呢，如果看不出一個人的特色，就稱不上「表現」。不管是美感或者感性，不一定是人的哪個部分。但是總要顯現出來後才會形成明確的個性，於是人彼此之間才有了差異，成為一種象徵，被稱為資訊來源的物體。接下來可能有人喜歡、有人討厭。不只是我，我想這個道理可以套用在所有人身上。

但是如果只做那麼一點，很難叫人相信那些看不見的手工味道和思考過程。無法相信，或者該說無法產生共鳴吧。不用說，要有共鳴才能溝通，身為表現者不能不考慮到這一點。說得不客氣點，我這個人很頑固、偏好明顯，跟其他人的差異相當清楚，所以很好懂。不只這樣，我也很容易跟別人區隔，容易受到認同。雖然我個性喜新厭舊，但這份工作倒是做得挺久的呢。

2

1

3

4

細見美術館
HOSOMI MUSEUM

5

6

8

7

5 「細見美術館」商標／1997
6 《古今》商標／細見美術館／1998
7 「GRANDUO」商標／JR 東日本商業開發／1997
8 「千葉縣」商標／2006
D：仲條正義

デザイナーインタビュー選集

グラフィック文化を築いた 13 人

—— 10

北川一成

● きたがわ・いっせい｜一九六五年出生於兵庫縣。一九八七年筑波大學畢業，一九八九年進入GRAPH（前北川紙器印刷株式會社）。目前擔任 GRAPH 董事長／首席設計師。二〇〇一年獲選為國際平面設計聯盟（由世界約兩百五十名頂尖設計師組成之世界最高設計組織）會員。二〇〇四年法國國立圖書館以「近年來印刷和設計均優異的書籍」為由，永久保存其多數作品。二〇一一年秋在巴黎龐畢度中心舉辦的現代日本平面設計展中，獲選為十五位作家之一。以「捨不得丟棄的印刷品」為目標在技術上不斷追求，同時站在經營者和設計師雙方觀點，透過「將設計視為經營資源」的提案，獲得地區中小企業甚至海外著名高級品牌等許多客戶支持。舉辦過的展覽有「北川一成」展（二〇〇九年、銀座圖像藝廊）、「北川一成展」（二〇一三年、大阪設計新興廣場）等，著作有《北川一成》（二〇〇九年（Works Corporation）、相關書籍有《毅力決定品牌》（日經 BP 社）等。

www.moshi-moshi.jp

An Anthology of Idea's Interviews

Kitagawa Issei

アイデア

北川一成領軍的 GRAPH 以「設計 × 印刷」為宗旨，從設計到印刷都由該公司一貫服務，將印刷提升為一種表現工具，獨特的品牌和設計策略深受矚目。他並不採用既有的設計方法及商業模式，考量到最後設計在現場能提升的效果，從零開始研究材料及方法。套句北川說的話：「有效才是王道。」根據這個原理最後產出的平面設計，充滿了本於被設計之對象環境和脈絡的獨特拼裝感，有許多無法單純以鑑賞者的理解來解釋。不過北川最終講究的還是設計是否吻合目的，以及效果至上主義。二〇〇七年的某個事件，一度讓他堅定的態度產生遲疑，不過北川重新檢視自己，踏穩腳步「再度出發」。本次他的自述，同時也是邁向新生的忠實記錄。

「北川一成溝通設計」特輯（二〇一二年二月）

摘自《idea》三五一號

遭受挫折

近年一大轉捩點就是二○○七年的「落狂樂笑」。我一直很崇拜的三宅一生先生親自邀我，我非常開心。當時他希望我負責「21_21 DESIGN SIGHT」整個空間的裝置藝術，我以前從來沒有做過裝置藝術，再加上規模又大，所以起初我拒絕了。但是三宅先生卻棋先一著：「就是因為你沒有經驗所以才想請你來。」（笑）所以我真的覺得非常感謝，也覺得很有意義。

其實到了最後布展確認那天早上，我左眼看不見了。我覺得有點怪怪的，隔天早上到公司時因為沒有遠近感，從樓梯上摔了下來。那時我才知道自己的眼睛看不見了，去看醫生時被宣告失明。手術雖然成功，但只是看得見而已。視力本身明顯提升，術前0.02的視力術後加了人工透鏡變成1.5。所以我明明應該看得很清楚，但是卻一點都「看不見」。

看印的時候也完全失去了色彩感。以前我可以判斷出顏色偏黃、偏白，或者比較粗糙等等，包含紙張質感在內，可以立體地看到顏色。除了二次元的要素之外，也能感覺到質感。可是只剩下單眼就看不見了。還有，我眼睛的灰平衡完全失控。校正紙邊緣會有灰階表，我用右眼看是灰色的，可是用左眼看卻變成紅色。就像磁鐵或者GPS亂掉一樣，我非常不安，我不知道自己看到的到底是什麼顏色。之前我對自己的「絕對色感」很有把握，只要看過一次的顏色一定可以在其他地方重現一樣的感覺。這下子我賴以維生的技能完全崩潰，精神上相當受挫，結果我辭去社長一職。幾乎算是退休了吧。不過我很喜歡這份工作，最後我帶著哀求的心情希望重回公司，哪怕只是個小員工也無所謂。雖然什麼忙都幫不上，但是做了大約三年的復健，終於重拾了絕對色感。至少到了最近，我又找回自己也能接受的感覺。

當時的經驗讓我發現，「看見」這件事，並不是單純的視覺資訊傳達，而是相當依賴怎麼解釋看見的這些資訊。當我用色表對色進行復健時，以前可以直覺判斷的部分，現在得經過思考後才能判斷。仔細想想，也不會因為視力好就一定擅長美術。我自己以往的視力只有0．02糟糕透頂，但是可能因為有想看的欲望，所以才能鍛鍊出清晰的色彩感覺。

北川一成
Kitagawa Issei

也就是說，我以前覺得是憑藉自己的感覺在看東西，但其實都是經過自己大腦的一番解釋。據說人的大腦原本就沒有用到完全，以我自己的情況看來，應該是原本沒用上的部分上來填補，才讓我又能看見吧。與其說恢復，更像是升級了。

再起的契機

自從罹患眼疾後，說來慚愧，我好幾次動過自殺的念頭。但是另一方面我又想，真的這麼簡單就能死成嗎？我自己的孩子出生時，開心到掉眼淚，為人父母，一定不願意看到孩子比自己先走一步，但是我自己卻動了念頭早父母一步離開。這樣的自己實在太糟糕了。道理我都知道，但是當時我已經顧不得那麼多了。

有一天，我夢見自己死了。我家人都在哭，但是這個世界一點都沒有改變。其他設計師也就是「喔，這樣啊」的反應（笑），一切都沒什麼不同。做了這個夢之後我覺得，咦，我之前是不是想太多了。剛好那個時期有機會跟養老孟司先生聊天。養老先生說，假如對

一個覺得自己來到人生谷底的人表示同理心聽他說話，反而不好。因為就算這個人當場獲得安慰，等他一個人回家後可能會想：「他果然也覺得我在谷底，」然後一蹶不振。他說，如果對方覺得來到谷底，那就不妨告訴他繼續往下挖吧。養老先生講這些話可能也是顧慮到我的眼睛吧，我聽了以後覺得心情放鬆許多。

因為有過這些事，所以我開始覺得，人真的不知道自己的身體什麼時候會出狀況。既然身體可能會突然壞掉，我反而湧起好奇心，想嘗試些沒有其他人做過的事。擔任設計比賽評審時會吸引我的作品，也不是那種看得出其他人影子的東西，而是那些儘管粗糙、卻帶有空前新意的作品。我希望死之前，可以多做些這樣的作品。

當然這絕對需要設計的鍛鍊，不可能胡搞一通。可是我深深感覺到，不應該為了看客戶臉色，硬是吞下想講的話，覺得對市場有效的話，哪怕打破常規也該大膽提議，該嘗試的都去勇敢一試。六本木藝術之夜最近的雷東展設計，有人批評這樣的設計太過跳脫常識，但我也不是隨意亂來。

與其引不起討論，還不如有人批評來得好。有人稱讚當然開心，但是畢竟答案本來就不只一個。有人覺得好、有人覺得不好，假如有設計能提供一個分享不同意見的場

北川一成
Kitagawa Issei

エイミー・アドラー	Amy ADLER	
荒木 経惟	Nobuyoshi ARAKI	
荒川 医	Ei ARAKAWA	
トーマス・デマンド	Thomas DEMAND	
エルムグリーン&ドラッグセット	ELMGREEN & DRAGSET	
マリオ・ガルシア・トレス	Mario GARCIA TORRES	
五木田 智央	Tomoo GOKITA	
ダン・グラハム	Dan GRAHAM	
畠山 直哉	Naoya HATAKEYAMA	
法貴 信也	Nobuya HOKI	
石田 尚志	Takashi ISHIDA	
伊藤 存	Zon ITO	
川原 直人	Naoto KAWAHARA	
木村 友紀	Yuki KIMURA	
アネット・ケルム	Annette KELM	
ショーン・ランダース	Sean LANDERS	
リサ・ラピンスキー	Lisa LAPINSKI	
前田 征紀	Yukinori MAEDA	
ヘレン・ミラ	Helen MIRRA	
森山 大道	Daido MORIYAMA	
村瀬 恭子	Kyoko MURASE	
シルケ・オットー・ナップ	Silke OTTO-KNAPP	
スターリング・ルビー	Sterling RUBY	
佐伯 洋江	Hiroe SAEKI	
竹村 京	Kei TAKEMURA	
ミロスラフ・ティッシー	Miroslav TICHY	
マライケ・ファンヴァルメルダム	Marijke Van WARMERDAM	
クリストファー・ウール	Christopher WOOL	
ケリス・ウィン・エヴァンス	Cerith WYN EVANS	

Taka Ishii Gallery

Tokyo
1F3-2 5F Kiyosumi Koto-ku Tokyo
#135-0024, Japan
+81 3 3646 6050
+81 3 3642 3067

Kyoto
M3 Nishiyama-cho Shimogyo-ku Kyoto
#600-8375, Japan
+81 75 353 9807
+81 75 353 9808

Photographs / Film
5-6-9 2F Roppongi Minato-ku Tokyo
#106-0032, Japan
+81 3 6447 1035
+81 3 6447 1019

「Taka Ishii Gallery」海報
Taka Ishii Gallery／2008／AD：北川一成

1

1 「六本木藝術之夜」海報

六本木藝術之夜實行委員會／2010

2 「雷東與其周邊——夢中的世紀末」展覽傳單

三菱一號館美術館／2012

AD：北川一成

域，我也覺得挺有趣的。包含否定在內，我覺得討論才是現在最需要的。

罹患眼疾之前為什麼會踩煞車，我想是因為我被自己的品牌、外界眼光、社長這個立場等等，由自己建立起的虛像束縛了自己。我也不想聽到否定的意見而覺得受傷。我原本接手一間瀕臨倒閉的公司，也沒什麼好守護的，經營得很辛苦，但是等到公司稍微有了獲利，就自然地趨向保守的思維。就在這時候，眼睛出了事。

打動人心的設計

我老家經營印刷公司，從以前開始我就很嚮往印刷技術，覺得那就像變魔術一樣。當自己完成一張原圖，只要有足夠的技術，這張心愛的圖就可以增加為好幾萬張，對於喜歡圖畫的我來說，這簡直就是魔法。小時候我就經常在工廠裡玩，從旁看著師傅們工作，一直覺得做為一種表現方法，印刷實在是種有趣的技術。一般認為套印不能不準、字不能模糊才算是好的印刷，但我覺得不只如此。在我看來，有時候出乎預料的東西反而更有味

北川一成
Kitagawa Issei

358

道。當然，最大的前提是能確實好好印刷。我從小就有這些想法。比方說畢卡索好了，假

如說畫畫要畫得跟照片一樣才叫出色，那畢卡索根本不可能成名。可是畢卡索並不是因為

不會畫畫才畫出那樣的作品，而是在有紮實技術的基礎下發展出來的畫風。所以我一直認

為印刷和畫畫一樣，懂得愈多就能更上一層樓。

GRAPH的理念「設計×印刷」這個發想，也是根源於這些經驗，因為我發現從設計做

到製版、印刷，是最接近理想成品的方法。具體來說，有時我會刻意出乎意料、不執著於

CMYK來印刷，刻意不照色調曲線來製版等等，藉此表現新次元的印刷。但是過去看

過父親為了品質管理煞費苦心的身影，基本的印刷品質管理絕對必要的概念也已經深植我

心。所以在確保基本品質的前提下，假如刻意脫軌能帶來有趣的效果，我會刻意這麼做。

如果只看到這個部分，或許會覺得我在亂搞，我也經常被誤解。外界經常覺得我「超愛印

刷」，實際上我喜歡歸喜歡，但是對印刷業界本身並沒有太強的執著。我最感興趣的還是

何謂溝通。追根究柢我最感興趣的部分，就是什麼才是能打動人的溝通。

小時候我覺得父母親在做的東西是垃圾。如果是汽車、相機那種工業產品，大家還會

珍惜使用，可是傳單這些印刷品就算不眠不休品檢，時間過了也只是張垃圾。我以前覺

現代設計的脆弱與僵硬

經常有人說，我這樣做出來的設計很土氣、或者照本宣科，但是我的立場並不否定現

得，老爸不知道在幹嘛，真沒用。所以從那之後對我來說，如何製作出不會變成垃圾、能讓大家永遠愛惜的印刷品，就成了自己永遠的課題。我心想，假如可以做出打動人心的東西，大家應該就願意珍惜收藏了吧。也就是說，對我而言印刷品是積極進行溝通的工具，而設計則是溝通的手法。所以我一方面熱中印刷，但也覺得沒有必要鑽研極致的印刷，我大概算是印刷業界裡帶著較冷靜態度的人吧。

要做出能打動人心的設計，除了印刷技術、字型設計和造形知識之外，最困難的是必須考慮到與人相關的各種層面。人的本質、日本人的感性、文化歷史，如果設計在這些部分不夠到位，就無法打動人。當然，我對字型設計、插畫、攝影、文案各領域都有興趣，其中什麼與什麼相加可以達到怎麼樣的溝通效果、讓大家接受……更是感興趣。

北川一成
Kitagawa Issei

代設計。我只是很在意現代設計被定型化。現代設計原本應該是最前衛的東西，可是經過一段時間就出現幾套樣版，大家都被套到這裡面。媒體廣告也一樣。經過一定的時間，以往往覺得不錯就出現的東西也往壞的方向僵化，變成無效的藥方。我從事這份工作大約二十五年，但是我深刻刻地感受到，短短二十五年就已經僵化到極點了。

所以有很多人來討論我的設計，這確實也是我的目標之一。批評我的設計糟透頂的人，假如真的覺得很糟，我相信根本理都不會理。當然我並不是帶著已經確知結果的惡作劇心態在做設計，但我們公司員工經常認真地替我擔心：「這樣一搞你職業生命會結束吧！」、「這會被笑死吧！」雷東展的設計也是，當時外面一片批評，根本稱不上設計、土里土氣、大概是哪個大叔自己用 Windows 做的吧，員工都怯生生地來告訴我這些消息（笑）。可是我並不覺得不可以這麼做。

「媚俗」這個表現或許不夠貼切，不過大竹伸朗先生和都築響一先生都曾經說過，日本鄉下地方那種有點猥雜，俗氣，跟外界認為時尚帥氣的東西完全八竿子搭不上關係的東西很好、很有趣，我對這種感覺很有共鳴。第一次到倫敦、紐約去的時候，會覺得「好時尚」！但仔細看看，在全球化的浪潮下每一個城市幾乎都被招牌、標識包圍。現在的時代

漸漸走向每個人對所有東西都有同樣認識的環境，所以反而回歸在地更能看清本質，感受到嶄新的意義。

超越合理

標準化的現代設計，任誰都能夠有一定水準的表現，也能輕鬆上手，但相反地，很難觸及本質部分。我覺得其實很單純地，如果能針對包含人類本能的部分進行溝通設計，「中」的機會更大。只在行銷理論範圍內思考設計，就無法觸及到人。比方說一般去買衣服會想買「流行」、「帥氣」的，一開始可不會秉持理性，思考這材質是什麼、可以洗幾次等等。等到最後看一下價錢。價格是合理的基準，但是直到做最後決定之前，都還是感性的力量比較大。如果少了對這部分的理解，這樣的設計儘管理論上有用，實際上卻無法打動人。

現在廣告業界變得低調了許多，也不是全然因為電視、雜誌衰退，進入網路時代的關

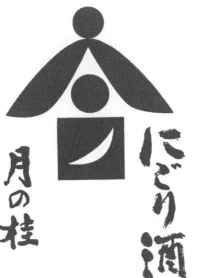

要冷蔵

大極上中汲にごり酒
純米大吟醸酒　限定品

にごり酒

月の桂

開栓時噴き出し注意

京都・伏見産酒造好適米「祝」100％使用

「月之桂」符號、標籤
増田德兵衛商店／2009／AD：北川一成

Karasu San

Karasu San

「烏三」品牌規畫、包裝／西川食品／2011／AD：北川一成

係，單純是電視上看不見什麼有趣廣告了。就算今後網路會是主流，網路上也一樣，發送無聊的資訊也不會有人想看。所以並不是說靠行銷和調查可行的範圍內找到對象之後，讓公司判斷結算內容就行了，也必須兼有人這種生物的感性部分、除了合理性之外的情感或性格等等，以這種動物性感覺來俯瞰的觀點，否則很難做出打動人心的廣告或設計。

這張圖（下頁）是我講演時常用的圖表。這裡對照顯示了理論和感性的差別，我覺得兩者之間的空間很重要。右邊根據感性，掌握到幾種不同的蘋果，左邊則掌握到幾種概念上的蘋果。這種思考的作用只有人類才有，而人也很容易陷入這種概念中。比方說光看結算報告就判斷公司安全無虞的想法是左邊，因為周圍的氣氛和感覺就直覺判斷自己不安全的是右邊。不管任何人都具備這兩者的要素，但是出乎意料地，總是會偏向某一邊。我年輕時自以為是，覺得「看了不懂的東西了也不會懂」，比較偏向右邊。相反地，也有人相當偏向左邊「無法數值化的束西絕對有蹊蹺」。這兩極就像橡皮筋一樣相連，可以自由自在地往右往左伸展。這就是思考的意象。這個圈愈大愈可以有各種不同的掌握方式。有時候我在顧客面前進行符號的提案時會半開玩笑地說：「如果我說，我只是憑直覺決定，你們會怎麼想？」實際上也確實因為一些機緣，讓我有這種直覺。光是這樣無法傳達給其他

◀——————— 創造的來源 ———————▶

意識	無意識
大腦	身體
了解	辦得到
概念	感性
理論	直覺
語言、金錢	無法以言語形容、無法以金錢購買
物件	空白
看得見的東西	看不見的東西（氣息、停頓、心）
合理	不合理
不自然	自然
A=B, B=C, ∴ A=C	A ≠ B ≠ C
a	the

北川一成在演講時
為了傳達自己理念經常使用的圖表。

人，所以才說出許多事後加上的理由：「這其實是這個意思……」不過希望對方能了解自己一開始浮現腦中的感覺形式，也是事實。

每天的變化和挑戰

大學時 Saito Makoto 先生、葛西薰先生的設計真的讓我大開眼界。橫尾先生我也很喜歡，不過這兩位的設計讓我彷彿看到不同生物一樣地大受衝擊，經常模仿。我想會這麼做的一定不只是我。但是從某個時間點起，可能再也擺脫不掉單純模仿的延伸，我也覺得，假如都是相似的東西，對於選擇的人來說也未免太無趣了。假如有人因為以往我所做的設計受到影響，就好像有另一個人在告訴我，這個方向已經走不下去了一樣。我想每個人都會有一樣的感覺。

其他人只看得見表面，所以很容易去評斷「這個很像某某某」，但是在當事人心中我想一定每天都有變化吧。當我們站在俯瞰的觀點，或者說稍微往後退一步時，會看到自己什

北川一成
Kitagawa Issei

麼樣的定位，這讓我很感興趣。不拘泥於過去做過的事，永遠對挑戰新事物和變化抱持興趣。與其告訴別人：「大叔我以前做過這些東西呢！」還不如說：「最近看到這些新東西，該怎麼玩？」

澀谷區的演講傳單和六本木藝術之夜傳單問世之後，有部分專家批評過「超土」！不過一般人看不出到底哪裡土，大概就跟看超市特賣傳單一樣，隨意地瞄一眼。可是所謂美麗的設計，可能觀眾根本不會去拿，甚至根本不看一眼。

六本木藝術之夜的網站我也只貼上最低限度的資訊，沒有動態圖像或 Flash，製作頁面時我的設定是可以讓我老媽在手機上也能正常看到所有資訊。結果集客效果超乎預期。對我來說，思考這些事情然後付諸實行，跟做出一個美麗的東西一樣有趣。姑且不管自己設計的表面風格，只要能達成原本任務就行了。當然不可以有違反公序良俗或者誹謗中傷的行為啦。

造形與細部

設計的時候我自己的感覺大概有兩種模式，一是先有起初完成的部分，然後試圖去瓦解這些部分的意識，另一種是摸索這其中可以組合多少偶然、然後進行自我否定的無意識。所有設計都一樣，都會有一個蘋果落地、靈光乍現的那一瞬間。這種出現於結果的現象、或者說偶然性，借用我們公司員工經常半客套用來形容的一句話，是非常「自由」的型態。

不過看似自由，其實也思考了不少。我們會事先決定好完成時間，這個兩小時、這個三十分鐘，這件事得今天之內解決。從早上九點開始，原本想在兩小時內完成，一回神卻發現已經過了中午了，這可會讓人非常焦急呢。感覺自己今天效率不夠好。站在員工的立場會覺得可以思考的時間很短，但是在我看來卻覺得，明明一開始就已經看到了答案，到底還要煩惱什麼。

不管是商標和設計，就算是沒經驗的員工做的，只要東西好我一樣採用。我自己常用「人生回轉壽司」來形容，我在操作 Mac 的員工旁邊看著，一看到好東西出現就會一掌拍

下，「就是這個！」有時也會有這種情況。

當我覺得這東西「好」的時間點早，通常直到最後多半都會是不錯的狀態。一直死撐著不睡覺趕工，最後做出好東西的經驗反倒很少。什麼時候該把筆放下，時機很重要。有時候第一次就很好，有時候要到第一萬次才覺得不錯，也有時候不管試了多少次都不理想。不過時間拖太長還是不行。最好可以在短時間內迅速解決，通常結果都不錯。

尤其是商標，很多設計都沒有依循方形格線這個框架或者字體的發想。比較像是寫書法或者手繪文字的感覺，以繪畫方式畫下這個單字整體的感覺。身為印刷公司老闆的兒子，卻完全無視於活字的組版概念，我想這可能是因為我有過照相排版的體驗。祖父的時代一般都是活版，後來照相排版出現，我母親開始操作。以往的金屬活字辦不到的縮組，照相排版都可以辦到，母親相當高興（笑）。我還記得當時那種開心的感覺，所以深深覺得自由真好。

說到字型設計，我自己對類似「員工餐」那種字型很感興趣。沒有人會用、沒有人會多看一眼的字型，但是既然沒人會用，又為什麼會出現呢？用正面角度來看這些字型，其實相當罕見，也具備讓人重新發現使用方法的新鮮感，相當有趣又充滿刺激。幾年前起我上

課時給學生出了作業，要他們只用 Helvetica 來製作 A4 月曆，其中有些學生真的做出很土的月曆。明明用的是那麼標準又漂亮的字型。所以說字型還是要看人怎麼使用。

關於日本的傳統

說到在設計上的共鳴，我對於日本文化、根源這些重要要素都很感興趣。設計師談到日本文化根源時，經常會提及戰國時代或者江戶時代左右的古典美術。具體來說像是利休、琳派、長谷川等伯、狩野派等人，每個時代成熟的藝術或者創意，其實已經算近代了。我覺得真正形塑日本文化精神性基礎的，是比岡本太郎經常提到的繩文時代還要更古遠的時代，當日本人的祖先開始定居在日本列島的時期。開始定居日本列島的古代人之價值觀、文化觀跟現代也有相通之處，可以說早在繩文時代就幾乎已經打好基礎了。

假如人類祖先出生在非洲算是一個歷史起點，那麼來到日本這個島國之前，已經經過了許多次混合。到哪裡算日本、哪裡算韓國、哪裡算中國呢……這些都是現代國家疆界的

「KANEIRI museum shop」
品牌規畫、御守／金入／2011、2012／AD：北川一成

劃分，企圖以現代的框架來裁切古代文化的遷移，才會衍生出這麼多麻煩事。現在大家用這樣的歷史觀來討論，可是我們知道的日本歷史在明治時代也經過相當大篇幅的竄改。歷史永遠都只會留下符合新政權利益觀點的歷史文獻、捨棄不利的部分。我最近深深認為，假如不以這樣的前提來看事物就無法看見真正的本質。

回頭說到起源於日本古代的價值觀演變，每個時代會因為當時的生命觀或者意識形態再加以擷取，以美術或者堂堂藝術之姿流傳後世，例如琳派、狩野派，再來是現代的設計或者藝術名作。自從我對古代史開始感興趣後，看了不少文獻和史書，漸漸開始對日本有新的認識。

比方說一想到飛鳥時代其實是以外來波斯人執掌政治中樞這種說法，或者正倉院寶物是歐式設計等等，過去自己心目中純粹的日本文化意象就漸漸瓦解崩潰了。我想不管在任何文化圈都是一樣的道理。

我自己每次用歐文字型設計時，心裡一直有種自卑情結，「這樣真的行嗎？」我在戶籍上是日本人，就算想模仿歐美或其他文化圈的人，也缺乏身體感。但是反過來說，如果問我對日文有多少自信，其實我也沒有太大把握。所以至少這方面我想做到讓自己服氣、拿

對角色的挑戰

最近我也開始嘗試設計角色。比方說以八咫烏發想出的角色做成御守，同時同一個角色也運用在甜饅頭店上。根據角色專家說，一個成功的角色一定得有些孩子氣的部分。經常有人說「北川先生的東西很新穎」、「但是我們駕馭不了」(笑)。要弄得像一般角色商品一樣，眼睛大大很可愛，不然商品很難賣得出去。這一點我也很清楚，可是我這個人就是警扭，我不想做跟大家一樣的東西，就沒有那種覺得噁心、卻又有點可愛的東西⋯⋯。像《鬼太郎》，不也是「醜得可愛」嗎？我不認為「角色商品」只等於「可愛」。不過在「療癒類角色」獲得普遍認知之前，根本沒有人在意過我這個想法。所以我試著尋找一個跳脫以往模式，完全不可愛，但是大人也會覺得有趣的角色迴路。佛像如果視為一種歷史性的角色，其實也很詭異的。

得出手。

角色跟符號不同，可以放在甜饅頭上，也可以做成填充玩偶、變成遊戲裡的人物，能擴展的範圍很大，還有可能連接起立場完全不同的人。我想網路也有類似的效果，所以才會被那麼多人接受。我最近開始想做些不只針對小孩子，可以打動更成熟一點的人，也就是以往不被視為角色商品開發對象者的東西，也已經開始著手。與其說是角色設計，我覺得更接近一種生涯志業。我對八咫烏和太陽月亮等自古即有的象徵很有興趣。我自己也會進軍角色商品市場。那麼用「因為市場如此，所以應該這麼做」的思維我想是行不通的。

八咫烏的起源跟南方極樂鳥有關，神官御幣還有正月鏡餅上都有蛇纏卷的形狀，狛犬的起源其實是獅子，運用稻草來表現門松最重要的根部……。日本是人類始於非洲這趟漫長旅程的終點，所以一路上許多文化都歷經了熟成、抽象、簡略的過程。如果不知道這些過程只看現在，就會過於簡化，佗寂在西方人眼中或許是一種特殊的美感，但追根究柢本源都是相關的。

北川一成
Kitagawa Issei

邁向本質的時代

二十世紀後半，特別是這三十年左右，合理主義、論理中心主義漸漸抬頭，講究感覺會被認為是野蠻、或者落伍。設計和廣告也是一樣，整體來說更偏重行銷和避險。這背後的原因我想應該來自全球化的資本主義浪潮，以及資本主義追求的經濟合理性。就像流水生產線一樣，愈能夠在製程中減少耗損，就能賺愈多。賺愈多錢就等於愈幸福。總之大家想方設法要排除無謂的浪費。

無謂的典型就是「失敗」。比方說在印刷現場，要交八千張的貨如果可以進八千張紙、毫無失誤地印刷，那就相當有效率。不過假如進了一萬張紙，剩下這兩千張就一點利益都無法產出，只是賣紙商人賺錢而已。對印刷公司來說，這兩千張紙的費用就是一種無謂（編註：在印刷現場中通常會計入試印或以防失敗的張數，準備多於最後需要交貨的張數）。

那該怎麼減少失敗呢，只要把失敗標準設定低一點就行了。做為標準的品質基準設定，決定了是否失敗。比方說巴卡拉的玻璃杯不能有氣泡或刮痕，淘汰率很高。如果把品質基準設定高一點，就會有較多失敗，也就是較無謂浪費。但是如果把標準設定為「可

以喝就好」，那幾乎所有東西都可以合格，價格也能更加便宜。巴卡拉是不降低標準的例子，但是二十世紀在逐漸巨大的經濟和產業當中，這條標準線整體都被往下拉了。

例如過去曾經有這麼一個時代，上東大的人一定很聰明。因為擁有高學歷，社會也擔保了這種人的地位。但是現在不管學歷高低，一切看結果。世態漸漸嚴峻，人人都得文武雙全，兼具智力和體力。

今後將是更加考驗「何謂人類」這個本質的時代。不只是設計，政治和經營也一樣，我覺得如果不探詢更接近本質的部分，根本無法打動人。就算歷史的風俗和流行改變，人也不可能長出五隻手、三隻眼睛、長出翅膀。創造和工作的基礎不在細節，而在更根本的地方。想出這些話的我也不是第一個，說來理所當然，但我真的覺得大家太不注意這些部分了。

任何事都要講究完全避險並不容易。往往愈是這種人愈會說「出乎意料」這句話。「出乎意料」這幾個字如同字面上的意義，「超出原本的料想」。首先沒有注意到這些事物的存在就是一件奇怪的事。跟銀行員聊過後，對方可能會稱讚公司的結算內容，但是經營公司就算前兩、三年順利，也不能確保今年可以安然度過。人類本來就是充滿不合理的生物，不

是一打開開關就會動的機器人。如果不顧及人類是不穩定的生物這個前提，就很難繼續往下走。

上次過年時出了個差錯，如果不是卡在這個時間還有可能處理，但是正值年底放假，沒有任何機械開工。當時我拜託了製書店，對方說願意開工。實在很感謝。假如是GRAPH剛到東京的時候我想根本不可能。這跟交易金額或條件無關。遇到問題時該怎麼因應……這就是我所謂跟本質相關的部分。可以說是互信關係吧。假如是金錢可以解決，那要建立這種關係並不難。但是也有些為了互信而超越利益的部分，當兩間公司希望維繫長久的互信關係，自然而然會回歸到人類本質這件事上。設計概念和理念的基礎，也必須要有這些才行。流行就是這麼回事，所以如果只為了追求效率而設計，是不可能打動顧客的。

「有效才是王道」的責任感

我自己的方法並不是去草草套用已經定型化的表層設計，而是從本質的部分切入，挑選最適當的表現手法，當然，這就像是量身訂做一樣。一方面有這種立基於主題的本質來完成的設計和字型設計，另一方面當然也會觀察當時流行的字型，採納最適當風格的做法。比稿的評審也經常遇到這種狀況，特別是看到現在年輕一輩的設計師作品，設計出來的風格都很相似。

比我年長的前輩反而會意識到其他人的存在，企圖想表現自己的個性、作品特色。至於為什麼有這種差異，我想應該是因為行銷手法都很相似，這類東西最近很暢銷、很流行，所以大家在細節設計上都根據這些資料來進行，從成功樣板中去挑選。也就是說只看到了表面。不可否認，根據細節的選擇來進行設計確實是可行的手法，也是聰明的銷售方法，但我自己不太能採用這樣的方法。能夠輕鬆把東西賣出去賺錢固然不是壞事，但是這種整理細節和風格、提供「豐富品項」的設計方法並不要求身體性，是一個只講道理邏輯的世界。這種純粹概念世界的設計很容易模仿。

北川一成
Kitagawa Issei

顧客可以享受挑選各式風格的樂趣，可能起初會很開心，但是漸漸地，大家會開始講究效果。「最後這東西到底賣不賣？」追求更有效的藥方、有效才是王道，我認為原本就是設計該有的方向。以廣告來說，就是必須獲取更高的數字。

如果以金錢來看設計的價值，要開多少設計費會成為一個評估標準，那麼假如光靠定型設計來做買賣的人跟我的設計是一樣費用，似乎代表兩者具備同等價值，但事實並不然。該怎麼說呢……讓我感興趣的是「有效才是王道」這些部分。不只要讓我的設計能「賣給」客戶。不過如果我的設計可以換取昂貴的對價我當然是很開心啦（笑），但我最有興趣的還是最後這個設計能不能打動人心。我希望可以負責到這個地步。聽我這麼說，可能又會引發一波「那如果設計沒效就退錢啊」的議論，所以最近也經常以授權金制度來收取設計費。這樣就公平了，客戶付款也比較輕鬆。

製作的感覺

這種對價值和責任關係在我心裡始終是一種兩難糾結，也永遠擺脫不掉。當然這也牽涉到運用者的能力問題，如果要說說設計不需要負責到這個地步，確實也是。假如聽信業務員舌燦蓮花，說買了車可以提升業務效率、帶來獲利，買了印刷機可以提高產量跟效率、帶來獲利，最後沒賺錢對方也不會退錢吧。因為一切還是要看買的人最後怎麼運用。

我自己根本上對設計的結果，那些果實的部分，或者說效果效能、結果非常感興趣，很好奇，然後這種心情反而變成一種奇怪的責任感。我想可能也跟我家裡經營印刷公司有關吧。印刷公司必須忠實地把設計師想出的東西做出來。不僅是設計的概念，還包含做為一個商品該符合的規格都得做好，否則就沒有意義。如果確實完成但沒趕上交期，當然拿不到錢還會被罵。我這麼執著於結果，應該就是來自這種製造現場的感覺吧。假如只管設計，那麼反正要花錢買的是客戶，我也不需要擔心之後的責任，可是我骨子裡總是有幾分工匠性格在。

設計這份工作在我心裡「思考」的成分還遠不及「動手做」。如果可能，印刷我也想親自

北川一成
Kitagawa Issei

來，到製作網站的工作現場去下指示等等，也都是因為這種親自動手做的感覺已經深植自己身體裡。不過我並不知道這樣到底好不好，有時候也會很討厭這樣的自己。

紅綠燈是我深愛的設計之一。看著澀谷十字路口我經常想，在我老家那個鄉下地方只有一個紅綠燈、也幾乎沒車經過，不遵守號誌也死不了。但是如果在澀谷的十字路口忽視燈號衝出去，根本是在玩命。運用視覺語言，可以讓那麼多人安全地往來於道路之間。就從這小小的紅綠燈號，也可以了解平面設計和視覺溝通確實對社會帶來幫助。我工作的動機就是希望有一天能做出像這樣的設計。既然當上公司社長，假如說公司不賺錢也無所謂，我想所有員工都會很困擾（笑），所以這個目標也得達成。不過站在股東的立場，我希望可以做出有效的設計，讓所有人覺得讚賞的設計。

與人的溝通

我覺得設計和印刷的業務能力，都跟一個人的人生觀成正比。有造形能力和印刷知識

做為基礎，還要能加上自己或公司的價值觀，並且化為言語表達，否則就很難執行工作。

以往的印刷公司往往把技術黑盒子化，現在雖說還沒完全開放，但一般人可以選擇的範圍漸漸變多，也更需要有傳遞自己價值觀的能力。光靠公司教的銷售話術是不夠的，更重要的可能是一個人的生平經歷，為什麼會在這裡從事這份工作，這個人的價值觀是否有趣等等。就算去說明字型如何、格線如何、紙張跟墨水的搭配性，這種東西本來就是不懂的人來找懂的人幫忙，最後對方也只能回答：「這樣啊。」於是專業術語反而成為了阻礙。更重要的前提是彼此如何看待對方這個「人」，能不能把話題擴展到更廣泛的溝通上。等到預料這些前提可以成立，才開始進入設計的討論，社會是否需要這些溝通，還有設計與倫理的問題等等。不談這些只靠撥算盤和外觀當然也可以提案，可是這樣的設計不可能打動人心。

也經常有人問我提案的方法，我覺得重要的不在於「方法」。我也覺得用理論或者權威來說服客戶沒有什麼效果。這不是指賄賂或者幹旋那些負面意思，當我們把生意暫擺一邊，是不是能對這個客戶的商品或服務、目標願景等有共鳴，想要一起共事，如果不以此為前提來談，那麼就會是「金盡緣斷」的淺薄關係，就結果來說我想也不容易成功。

北川一成
Kitagawa Issei

384

1 「内田洋行」溝通工具／内田洋行／2010

2 「Morisawa」溝通工具／Morisawa／2012

AD：北川一成

我的老家是兵庫縣一間印刷公司，當年我欺騙父母親和叔父說東京工作機會比較多，隻身來到東京開始跑業務，正因為有過這些經驗，我才懂得這有多麼重要。在老家大家都知道我是「函屋的北川先生」，可是在東京我告訴人家「我是GRAPH」，別人只會覺得「你誰啊」。從這樣的狀態出發，要讓對方相信你、給你工作，最後能順利交貨，要是出了錯得去低頭道歉，也曾經被人痛罵叫我再也不要出現……。可是與其在好時機做出好結果受到稱讚，還不如在一個沒有後路的時候確實做出成果，儘管辛苦，卻更能獲得認同。

變與不變

設計周遭的環境改變，同樣地，印刷面臨的環境也有了很大不同。我們過去講究鑽研特殊印刷領域，但是現在這個時代也不會因為強調這些強項就比較容易爭取到工作。許多雜誌和書籍都會詳細介紹加工技術，業主有更多的選擇。

可是報價單這種東西真像是魔術。比方說同樣是一本書，有願意用一百萬做出一千冊

的公司，也有只願意出五十萬、或者出三十萬的公司，站在發案方的角度，可能會覺得一模一樣的東西竟然有一百萬、五十萬、三十萬這些不同報價。但是有時候能有最佳成品的可能是五十萬或一百萬，也有時候三十萬才是最佳選擇，就算出了一百萬也不見得有好過三倍的成果。

我經常因此而煩惱，報價單乍看之下似乎是種可以極為公平判斷事物的根據。一看到數字高可能會覺得是無謂的花費，但是如果真的下單給各家公司，每間做出來的東西一定都不一樣。設計也是一樣。先讓各家報價，只挑選便宜的，最後做出來的東西當然不可能跟其他人一樣。跟人相關的工作包含了太多無法預料的要素，無法只用合理的數字來判斷。

印刷也會因為操作員或者機械的狀況、用紙抄造批次而有所不同。也有人認為，一般人根本不會看得那麼細，誰會知道最後成品的細微差異，但其實不然。過去有人說我們的印刷機器膠毯更換或者零件更換頻率比其他公司快，那是因為如果不頻繁更換，要是有什麼萬一就會影響工作。光看數字，不讓司機睡覺盡量跑長途送貨當然比較賺錢，可是為了確保安全和品質，還是得畫出一條底線。

至於這條線要畫在哪裡，也跟其他人認同這間公司何種價值有關。這跟品牌的概念很像。當然，跟其他公司一比，有時候客戶也會對我們說：「看來這次跟貴公司沒有緣分，」也有聽到客戶說：「這次就拜託你們了。」也就是說，經營公司不是指帶著報價單去就行了，跑業務最大的前提是必須能夠向對方說明自己賴以為生的理念是什麼，要能好好闡述這些報價單上沒寫的資訊。

去年我重回社長之職，既然有幸接到工作，我就希望盡量多去挑戰，不要留下遺憾。我心裡也覺得，既然世界上有這麼多設計師，那我想怎麼做也不至於影響整個世界，也覺得不管自己什麼時候怎麼了都無所謂。身為一個經營者當然不能說這種話啦（笑），只是我心裡確實有這份覺悟。

我計畫二○一二年讓公司重新出發。今後公司也必須更加壓低損益分歧點，讓利潤分配到新的地方，改變工作方式和品質。印刷和媒體的環境逐漸改變，網路和授權商品等工作的方法當然也隨之不同，我們也得進一步提升現場工作表現。我相信三年後的GRAPH 一定會脫胎換骨。雖然很想放下擔子輕鬆一下，但目前看起來還很難呢。

デザイナーインタビュー選集
グラフィック文化を築いた 13 人
―― 11

● みやた・さとる｜一九四八年生於千葉縣。一九六六年畢業於神奈川工業高等學校工藝圖案科後，進入日本設計中心。一九七一年設立宮田識設計事務所，一九八九年公司更名爲 Draft 股份有限公司，擔任該公司負責人，主要以創意總監、藝術總監身分進行企業、商品品牌等設計活動。一九九五年創立自家品牌「D-BROS」，開始產品設計之開發、銷售。主要作品有麒麟啤酒「一番搾」、「麒麟淡麗〈生〉」、麒麟飲料「來自世界的 Kitchen」、新日礦控股公司、Panasonic、「PRGR」、「摩斯漢堡」、「LACOSTE」、「BREITRING」、華歌爾「un nana cool」、「salute」等品牌。東京 ADC 會員。曾獲日宣美獎勵獎、朝日廣告獎、ADC 大獎、ADC 會員獎、日本宣傳獎山名獎等衆多獎項。相關書籍有《別設計：Draft 負責人．宮田識》（藤崎圭一郎著，DNP 藝術溝通）。

www.draft.jp

宮田識

An Anthology of Idea's Interviews

Miyata Satoru

アイデア

創意集團「Draft」除了企業和商品品牌化的設計活動主軸之外，也發展出自家品牌「D-BROS」。負責人宮田識以創意總監、藝術總監的身分，跟許多客戶建立起長年的互信關係，同時確立起各家品牌形象。宮田不僅誠懇對待企業，也與員工培養深厚交情，他善於發掘各自的獨特個性，培育出不少設計師。二○一二年春天，他讓渡邊良重、植原亮輔等五位藝術總監獨立，加上先行獨立的田中龍介等六人一起與 Draft 發展嶄新關係。詳細情形還請參照以下由工作型態研究家西村佳哲對宮田的訪談記錄，其中除了 Draft 的組織改革，也希望各位能著眼於宮田識對同時代溝通和設計方式的批判式策略。

摘自《idea》三五三號

「Draft 的現在」特輯（二○一二年八月）

訪問者：西村佳哲

為了讓大家活下去

—— 我認為現在的日本社會，已經從由許多人乘坐的大船（企業或集團）組成船隊航海的時代，進入有無數小舟互相關注彼此、一邊渡海的時代了。設計的世界原本就是小舟的型式，大家都自立行動，而操控船的能力和彼此的關係，也會漸漸改變。

宮田識先生推動了「Draf 創意加盟系統」這個龐大組織改革，讓我們來聽聽他的想法。

宮田 設計就像「空氣」一樣。顏色和形狀是形成這種空氣的重要元素，但是最後都會變成空氣。比方說「這個還不錯～」（笑）。就像是「我滿喜歡那個人」那種「感覺」。產品和建築這方面也一樣，說穿了就是空氣。可能無緣無故就想接近。並不是近代的東西就一定比較好。醞釀出空氣的可能是歷史，也可能是身在其中的人、放置其中的物品，包含了許多元素，並且剛好適合。

假如不去細分平面、廣告、產品，用「設計」這個廣泛的視野來看，我想還有很多可能的工作。可以用這種角度觀察的話，就更能理解對某個領域的優勢何在，看待工作、執行工作的方法也會有所不同。重要的不是「該如何當個平面設計師」，而是該如何更加認識設計。我覺得如果一開始就踏進某個小領域，之後就很難再跳出來。

西村　正因為您心中有著該醞釀出「空氣」的這種想法，宮田先生在執行摩斯漢堡的案子時，工作範圍也遠遠超越了傳統的平面設計師呢（拜訪全國加盟店、跟店長們開會、針對每個地區提出販促計畫。對商品開發和人事方面也提出建言。實踐將糙米片奶昔裝在冷凍後的杯中販賣等點子、參與店內大小事務）。

宮田　可是有些東西我們終究是看不清的。如果要涉入那麼深，或許只能實際自己經營了。真的想一一去囉嗦指點，會發現很多事自己不做是不知道的。

西村　摩斯漢堡的案子大約持續了二十年左右吧？

宮田　還沒滿二十年，但是接近了。現在案子已經結束了，不過生日時還是會收到花。

我和太太其實都覺得「已經夠了」（笑）。

其實也不免惆悵。這種心情經常浮現。明明那麼努力，最後卻因為公司的因素叫停。

這代表我們的力量不足。過去也曾經因為「負責人換了」案子不得不中止。這實在很奇

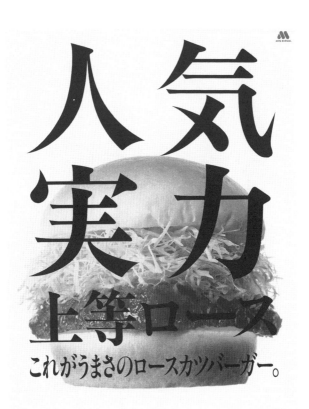

「摩斯漢堡」海報／摩斯食品服務／1989／CD：宮田識

AD：江川初代／C：藤原大作／D：石崎路浩／Ph：和田恵

怪。為什麼不選擇這一邊這一邊呢？該選哪一邊才對公司有利，通常公司方都不會思考這些問題。董事是絕對不會思考的。除非今天談的對象是公司高層，可是大部分大公司的高層都只是某一段期間的經營者，這個人一離開這條線就斷了，所以只能找老闆了。真正有權力說「既然宮田先生這麼說，那就換個人來負責這個案子吧」的，只有老闆了。

西村 可是老闆本人總有一天也會⋯⋯。

宮田 也會過世。這就沒辦法了。不過在這之前，大家並沒有建立起對「設計師」這個職業的價值觀。

可是如果我們有更被認同的價值，這種關係應該可以大幅改善。這都是我們自己能力不足的關係。但也不是無法加強。

必須轉換成其他生物

西村 這次的「Draf 創意加盟系統」，也會成為強化能力的一個機會嗎？

宮田　應該會吧。比方說，跟身在 Draft 的植原合作，和跟獨立的植原合作，我想是不太一樣的。光是打著我們公司員工這個招牌，不會有人就因此願意認同你。田中龍介、植原亮輔、渡邊良重也都會變成「Draft 的某某人」，所以無法接到大案子的直接指名。這是我過去一直很煩惱的現象之一。

再加上我們公司過去是終身雇用制，後來年輕員工開始會想：「如果跟這個人打好關係就沒問題了。」或者 AD 們覺得：「我只要在這間公司把這些事做好就行了。」我其實很希望大家可以多多發揮個人的特質，可是大家都漸漸變成組織裡的創意人員。有些問題很重要，但是沒有身在內部就很難察覺。

西村　例如關係變得僵化？

宮田　慢慢變得很無趣乏味的關係。接下來怎麼辦？有可能擺脫現狀嗎？甚至有可能更進一步嗎？我覺得現在的狀態下無計可施，乾脆全部摧毀一次。關鍵就在去年的地震災後。我開始思考：「我該怎麼辦？」去災區當志工反而礙事，我懂的也只有設計。可是在一個不會進化的組織裡努力似乎也只是無濟於事。

西村　已經停滯到這個地步了嗎？

宮田　總覺得沒有變化，沒有一點趣味。公司該是個有趣的地方才行。只是為了賺錢、領薪水也沒什麼意思。這種公司還不如不要。

西村　宮田先生的「有趣」是指什麼？

宮田　要有活力、有朝氣。實際上做些什麼事其實無所謂。只要大家可以有精神。沒有精神就代表沒有在思考，這樣當然什麼也創造不出來。

所以我才會心想「該動起來了」。必須要塑造一個讓大家自動思考、行動的環境。一個讓人可以不思考、可以不行動也無所謂的環境是不行的。工作環境必須讓人覺得「我可不開心哪！」、「那傢伙看起來很樂在其中，我也得找到更多樂趣才行」。心裡要有「很想改變」、「很想找出辦法」的念頭。年輕時期也需要經歷這種鬱悶的時間。而公司是不是一個可以讓大家都這麼想的環境？

我想了半年左右吧。最後決定讓渡邊良重、富田光浩、內藤昇、御代田尚子、植原亮輔這幾位獨立開業。田中龍介在去年四月已經先行獨立。震災時四十五位的陣容有六位轉為加盟模式離開，另外有三位在這個時間離開，現在留在 Draft 的有三十幾個人。

西村　留下來的都是比較年輕的人嗎？

宮田　相較之下算是二軍，也就是農場。但裡面沒有一個人不優秀。所以我挑了幾位年輕人擔任董事。算是破格拔擢。

假如關係變得奇怪，那麼就斬斷這種關係。可是覺得斬斷關係會困擾，那就別斬斷。有了「斬斷關係」這個事實，在關係中煩惱的人就可以重拾活力。過去總是腳步沉重，邁不開步伐。獨立的AD過去就是因為這些關係而煩惱。所以得想些辦法才行。

西村　就像替盆栽換盆一樣？

宮田　也不是。要從樹木變成獅子才行，變成另一種生物。樹有根，所以只要土壤適合就會繼續生長，可是人類社會轉變很大，在一個地方紮根長留也不會有改善。得自己變成能四處活動的生物才行。問題在於怎麼變。可是大部分人都沒有改變。

西村　您說的是 Draft 嗎？

宮田　對，還沒有什麼改變。也有人明明改變了，卻不願意接受。獨立的人也一樣，現在還很難說。最早出去的田中應該覺得很緊張吧。

──田中龍介先生（比其他五位更早，在二〇一一年四月即成立了「鸚鵡蝶號」事務所）說，五年前就曾經找

デザイナーインタビュー選集
An Anthology of Idea's Interviews

宮田先生商量過「該如何以對彼此都好的方式獨立」。

宮田　我跟先行獨立的田中之間的經驗，對這次改變影響很大。

——田中先生當時告訴宮田先生「希望大概兩年後可以獨立」，但您回答「應該是三年後吧」，結果最後過了五年才獨立。

宮田　那只是他自己放過了機會。但是基本上在我看來是因為時機還不成熟。大家辭職的時機都有點半吊子。如果可以在更覺得安心的狀態下辭掉工作也就罷了，可總是感覺還差那麼一點。所以我才要他「再等等」。因為多學會一點東西再離開組織對自己比較好。這些對田中來說都不是壞事。

我跟他的合作關係成了這次加盟系統的前提。資金上的關係、合作方式，也都依循我和田中的模式。Draft 持股49％，其他人51％。雙方以對等立場一起工作。並不是說因為他這個人可靠，所以大家只要參考他的方式都能順利。我想應該是這個方法本身可以讓大

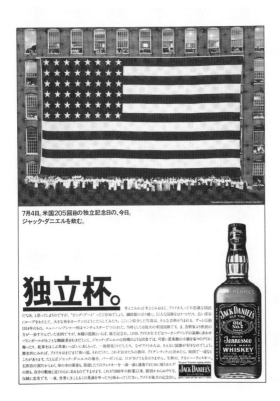

「SUNTORY JACK DANIEL'S」報紙廣告／傑克丹尼

1986／CD：漆畑銑治、中塚大輔／AD：宮田識、漆畑銑治

C：中塚大輔、廣瀬正明／D：宮田識、井上里枝

PR**GR**

長男は510。次男は502。三男は503。兄弟は、それぞれの闘いを挑みながら、ひとつのものを目指していた。

三兄弟。

「PRGR」海報／横濱橡膠／1985
CD：東倉田長／AD：宮田識／C：東倉田長
D：竹下幸生／Ph：坂田榮一郎

父の寸法。

LACOSTE
6月19日(日)、父の日。

「LACOSTE」海報／大澤商會／1987
CD：宮田識、廣瀬正明／AD：宮田識／C：廣瀬正明
D：井上里枝、渡邊良重／Ph：藤牧功

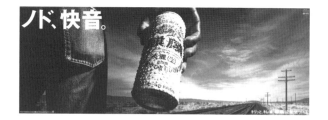

1

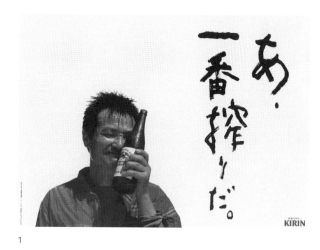

2

MADE IN WACOAL.

1 「一番搾」海報／麒麟啤酒／1993
CD：高梨駿作／AD：宮田識／C：中村禎
D：石崎路浩／Ph：十文字美信／文字：伊藤方也
2 「麒麟淡麗〈生〉」海報／麒麟啤酒／1999／CD：宮田識
AD：石崎路浩／C：三井浩／D：坂本亮／Ph：十文字美信
3 「Wacoal DIA」海報／華歌爾／2004／CD：宮田識
AD：井上里枝、久保悟／D：久保悟／C：笠原千晶／Ph：藤井保

IN

chenから

KI

世界の \mathscr{K}

「來自世界的廚房」商標／麒麟飲料／2007／CD：宮田識／AD、D：福岡南央子

家不那麼擔心吧。

剛剛說到 Draft 裡有幾個人改變了，不過大多數並沒有。因為那些人沒有意識到為什麼需要改變，所以跟之前一樣持續著二軍的生活。但其實他們已經不再是二軍了。當其他人離開公司，所有人就自動升格為一軍了。不管技術和能力是不是已經到位，你都已經成為一軍了，那接下來該怎麼辦呢？繼續當一棵樹嗎？現在還有很多人沒發現這個道理。

西村　因為他們不是經營者的關係嗎？

宮田　應該是吧。我也試著不斷跟大家溝通，可是不懂的人還是不懂。就算設計能力高，但是卻不調整自己心態，是不可能往前走的。

可是這三個月來有明顯的進步。成長速度近乎異常，整體的平均值提升相當多。甚至有人培養出絲毫不輸給那些離開 AD 的能力，也有人晉升到媲美 ADC 會員的水準。這些人拉高了整體水準，但是那些被拉高的人卻沒有自覺。要是能彼此競爭、同時進步就好了。我想再過兩三個月應該會產生這種狀況吧。所以現在的狀況我覺得很有趣。雖然有趣，但是我還有責任在身。也得多點工作給那些獨立的加盟設計師。畢竟是我決定採取這種種方針的。

成為彼此相連的關係

西村　大家是怎麼回應你這樣的決定？

宮田　很平靜。有些人內心深處其實很想離開，現在還留在 Draft 的設計師當中也有這種人，希望多培養實力，自立門戶。過去離開公司的人沒有人跳槽去其他公司，多半都自己開了事務所。看到這些前輩，大家或許心裡也自然而然地產生了「想獨立開業」的ＤＮＡ吧。

在這樣的背景之下順勢一推，大家並沒有太多抗拒。可能心裡多少有點「反正本來就有這個打算，既然宮田先生都這麼說了」的感覺吧。「現在這種狀況也都是我們自己造成的，」我想不管是獨立出去或者留在 Draft 的人，心裡都會有這種感覺吧。

西村　一般聽到「加盟」這兩個字直覺會想到飲食業界的授權模式。為什麼您選擇用這樣的形容呢？

宮田　我完全無意要仿效飲食業界的經營模式。大概比較接近美國大聯盟的加盟制度吧。大聯盟（ＭＬＢ）現在有三十個球團，但並不是一開始就有這麼多，而是慢慢增加

的。每支球隊都在自己地方上擁有自己的球場、靠自己的力量吸引觀眾。有錢的隊伍可以招收到許多優秀選手。基本上每個球團都是獨立的。但是在大聯盟的機制下，就算球隊沒了、或者球員退休了，選手還是有辦法維持生活。

登錄在聯盟中超過五年的選手可以領取年金，十年滿期，大聯盟會照顧所有選手直到他們生命最後一刻。因為大聯盟的結構有足夠的財力。日本的職棒就辦不到這一點。退休後有人經營餐飲業，有人去當高中棒球教練或評論家，出路很少。要當上職業選手有多麼不容易，在職時給了那麼多孩子愉快回憶，對球團做出莫大貢獻的選手，卻一點保障都沒有。大聯盟的優點就在於能給選手這樣的保障，有生之年一直都會給付年金。

西村 Draft 的加盟系統也企圖達到這樣的目的？

宮田 對。雖然我還沒想到具體方法。簡單地說，我希望獨立的 AD 們一方面可以自由接案，但同時也是 Draft 的一員。就像洋基隊因為大聯盟而知名，同時大聯盟也因為有洋基隊才得以成立一樣。

西村 用這種比喻來看，假如現在跟 Draft 沒有關聯的設計事務所或者其他職能的公司表示希望加盟，是有可能的嗎？

宮田　應該有吧。但還是得跟已經加盟的 AD 談談他們的想法。如果覺得「來了那麼強的人豈不是會把我們的工作都搶走」那也不成，這方面得仔細考量才行。

比方說，包含我在內，Draft 裡有幾個 ADC 會員，假設每個人都認識其他人並不認識的十個優秀人才。田中、植原、良重也是。如果以六個人來算好了，那就表示我們總共認識六十位人才。而這些優秀的人身邊也可能有更優秀的人，一起合作的可能性其實是無限大的。

我從三字頭的後半到四十歲左右一直在想這些事。我覺得一定會形成這種互有關聯的關係。而只要建立起這樣的關係，不管是建築或時尚，應該都可以打造出隨口問問「有件事想跟你商量，要不要一起試試？」任何工作都能勝任的超強大環境。現在公司包含我在內總共四位 ADC 會員，不過沒什麼太大改變。並沒有激盪出新的東西，很不可思議。

但是他們如果離開 Draft 擁有自己的天地，而且又有一個可以一起合作的機制，我想一定會很不一樣。這麼一來不僅可以建立起相當有趣的關係，企業跟企業之間的組合也可能找出新的答案。也就是說不僅僅是跟這些加盟者合作。今後可能會有更多可能性。

不久前佐藤可士和先生的事務所搬到我們附近。SUN-AD 廣告公司本來也打算搬來附

近，不過最後搬到青山那邊去了，我覺得如果他們能過來一起合作應該會很有趣。將來也可能有這種合作出現吧。「這個部分分我來，那些部分可以交給你嗎？」一起攜手可以截長補短。這麼一來工作就有了不同面貌，社會也會開始改變。

只關起門來自己做可能不是太好。這個業界的「個人」傾向太強，這其實可能導致太多扇門都關了起來。

西村　這需要一個自由度很高的系統呢。

宮田　我希望獨立AD的事務所可以成為不需要養太多員工的團隊。雇用太多人就會跟Draft一樣，只是徒增煩惱而已。

需要多人的部分由我們來，會計我們也可以幫忙，也可以用Draft的設計師或製作人。在這樣的機制下其他公司只需要少數精實員工。如果案子很多，希望多請一個人也無所謂，但是設計師加上助理最多三個人吧。假如可以控制在這個範圍內，就可以減輕許多負擔。

西村　是不是也希望這些人離開之後自己成為經營者，體驗一下讓自己置身於某種緊張和張力之中的感覺呢？

宮田　這也是。在這個時代裡想要成功獨立創業相當困難。小事務所只接得到小案子。

沒有能力承接大案子，很難遇到「案子就都交給你們吧」的情況……。

但是跟 Draft 聯手就有這個可能。他們將可以接觸到各種規模的工作。我們以 KIGI 和 Draft 的模式承接案子。我們會接下他們的委託，而我們接到的工作也可能會委託他們。

西村　但是這樣一來不會損及網頁上所寫的「目的在於解決競爭企業、競爭商品委案之間問題」嗎？

宮田　不會。重要的是遵守保密義務。還在 Draft 建築物裡的時候無法實現，但是獨立之後他們的工作地點跟我們相隔好幾公里。只要讓我們的設計師到他們那裡去一起工作就行了。

形成一個讓每個人都能有所發揮的「環境」

西村　這樣啊，那聽來真是好處不少呢。

誰か。

大

PRESTIGE TOURING WAGON V6 2.5/3.0

STAGEA

「STAGEA」海報／NISSAN／2002／CD：河野俊哉／SV：宮田識
AD：內藤昇／C：福島和人／D：田中龍介／Ph：M.HASUI／CG：齋藤忠

Life is Beautiful. Caslon

1 「caslon」海報／caslon／1999
CD：宮田識／AD：渡邊良重、植原亮輔
2 「SOFINA beauté」包裝／花王／2008／CD：宮田識
CSV：宮崎晉（博報堂）／AD：宮田識、渡邊良重、古屋友章
D：勝目祥二、前原翔一／C：渡邊惠理子、秋山保子、矢島由香、小宮由美子

宮田　現在還不知道。等到將來 Draft 跟他們一起合作新工作，而他們也願意接下工作，就表示這個系統可行。達到這個目標大概需要一年吧。因為不容猶豫，所以拚命努力。重要的是毅力。當心裡覺得「不做不行了！」時，工作就會上門。沒有這個想法的人就等不到工作。真的很不可思議。

西村　宮田先生的人生裡也有過這種時期嗎？

宮田　一直都有。當我提不起勁時，就沒有工作（笑）。工作會愈來愈少。想著「要賺錢」時也不會有，「工作」和「賺錢」是不一樣的，假如有很好的理由需要錢，也覺得自己需要，很不可思議地，工作就會上門來。

我想獨立的 AD 一定也有這種想法，更強烈一點就好比心電感應一樣（笑）。我覺得這應該從太古時代起就沒有改變。也不知道為什麼。

西村　看了周圍後有了這樣的想法。

宮田　對。所以不能不保持奔跑的態勢。企業和商品也是一樣，必須一直讓外界知道「我在這裡！」才行。而且必須一直往外傳達有幹勁的態度和感覺。這才是最重要的。身為創意人或設計師，一定要懂得主動傳達。對工作有明確的意識，便會成為傳達的力量，如果

帶著「順便做做」的感覺，傳達的力量當然不會強大。

現在社會上出現了五間跟 Draft 保持關係的新事務所，每一間都正開始往外呈放射狀地傳達訊息。

西村　看來電波很強呢。宮田先生是否覺得自己對今後的時代經營設計事務所提出了一種新模式？

宮田　沒有沒有。就結果來說可能會是如此。但我雖然努力摸索過什麼樣的環境才能讓這些待過 Draft 的人有所發揮、如何好好活用他們，不過我並沒有想過這對社會帶來什麼影響。

西村　即使宮田先生沒有這個打算，設計事務所的經營者或者個人接案的設計師，也可能帶著「今後該怎麼辦？」或「我還能做到幾歲？」的心情在看這篇訪談。

宮田　這確實很重要。不過聽別人講的話也沒有什麼意義吧。假如是自己會怎麼做？如果沒有真正置換立場去思考「我想這樣做，我想試試這些」，沒有自己去面對是不行的。不去找到動機、積極行動，讀到再怎麼精采的話，頂多也只是茶餘飯後的話題，無法帶來更多，反而會失去自信，覺得「我不可能辦得到」，或者是歸咎給其他人，「那個人辦

西村　得到。」

宮田　Draft 也不是因為想像誰，才變成現在這個樣子的。

宮田　不可能吧。不會因為模仿誰就順利成功的（笑）。只有自己才能當自己，也只能用自己的方法慢慢走下去吧。

西村　如果可以我希望能預見一百年後，不然也至少十年後吧。比方說「做這份工作十年後會怎麼樣？」、「社會一定會變成這樣」。想像著「十年後希望會成為這樣的商品」，描繪願景。然後思考，「那麼現在該做什麼？」想不到這些的人，只需要做到一部分，想得到的人就可以擔任指導者。

宮田　宮田先生是願意思考的人。

西村　我願意思考。如果可以，希望所有人都成為「想思考」的人。這樣才能活得愉快。

宮田　誰也不知道今後會怎麼樣。總之設計師的出路很窄，愈來愈封閉。日本社會對設計並不感興趣。

西村　生意、業績。因為大家對這些事感興趣、卻對設計沒興趣嗎？

宮田　對。大家都覺得只要賺錢就行。企業是這樣，國家更是。所以技術人員的研究也

沒什麼進展，優秀人才都往外跑了。有目的性地外流。假如有人願意出五千萬、一億，隔天就會到海外去了吧。

時間會改變一個人

宮田　像田中一光先生這種人，可以跟企業合作，也懂得賺錢，還能培育人才，確實在社會上留下了一個「點」。但是我們如果不相當努力的話，就很難留下點。不管在哪一個時代，都得有人該開拓道路才可能獲勝。必須有人先邁步離開當地、理出一條能走的路來。所以要開創出一條好的道路，大概得花上三代。

可是現在卻看不到那些徵兆。企業都戰戰兢兢，覺得現在正值嚴冬，但是只要世界能順利運轉，一切很快就能開始運轉，不需要擔心。然而國家卻遲遲沒有動作。可是如果有優秀人才應該可以有轉變，畢竟做東西的是人。就算不是政治家，有實力的設計師也一樣有可能。我沒有那個能力，希望下個時代可以有這種人出現。

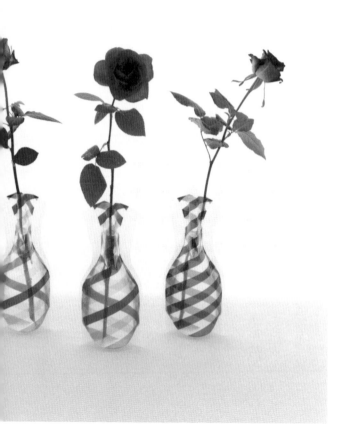

「Hope Forever Blossoming」花器／D-BROS／2009
CD：宮田識／AD：植原亮輔、渡邊良重／D：D-BROS 設計團隊

私に、負けるな。

「une nana cool」海報／une nana cool／2009
CD：宮田識／AD：渡邊良重、植原亮輔／C：笠原千晶
D：岩永和也／I：渡邊良重

我心裡想的是「設計界三代之後會怎麼樣」。現在自己能做的，就是先鋪好這條「路」。

比方說一條讓大家可以確實獲得應有報酬的路，或者是替設計師打開以往無法觸及的領域。……拓展將來的工作範圍，讓大家有更多能發揮才能的空間。

一個人的人生觀不可能馬上改變，應該是慢慢變化、慢慢進化的。我們承繼著前輩們培育出來的結果，開拓出一條細小的「路」。而下一個世代的人則讓這條細小的道路擴展為更寬闊好走的「路」。時間可以改變人。這是我自己的小小進化論。

之前跟箭內道彥先生對談時，他問我「勇氣是什麼」？他出生於福島縣，現在當地處境艱難，所以我們訂了勇氣這個主題。「我覺得，勇氣就是準備。」當時我是這麼說的。如果遇到要動拳腳打架的場面，我會逃走，因為我沒有做好準備。我這個人不夠機靈，也沒有體力跟人打架。就算想奮力一搏也沒有勇氣。但如果我學過合氣道，平時就有鍛鍊身體的習慣，那遇上兩個對手應該還可以應付。只要做好準備，就什麼也不用怕。當然勇氣不僅只是這樣。要在這個時代的日本生活、工作，如果做好準備，可以讓自己輕鬆許多。

西村　很多人都把勉強自己或者魯莽行事視為勇氣，但您不這麼認為。

宮田　在其他人眼中或許覺得很有勇氣，但有些事別人覺得「為什麼你會做這麼荒唐的

事」？因為我有所準備，所以對我來說只是正常地去做而已。

西村　宮田先生現在六十四歲。經過三十多年，您在三字頭後半描繪的未來，已經有些部分漸漸成真了。

宮田　不，我不這麼認為。只是覺得有那個可能而已。我確實覺得自己似乎多了些勇氣，好像穿上了鎧甲。可是實際上有人拿長槍對著我，也可能一槍刺穿我，身上的鎧甲只有厚紙般的厚度而已（笑）。如果大家身上都能有刀槍不入的鎧甲，在良好的關係下彼此砥礪成長就好了。

──今後您希望能讓升上一軍的年輕人漸漸成長、獨立，繼續拓展加盟的圈子嗎？

宮田　十年左右是不會有什麼改變的。就算有人培養起實力獨立了，大概也只有一個吧？那時候我已經不在不在了。現在有三個人突然被我點名擔負重任，他們應該會有很多想法吧？都是三十多歲的人。隨著時代的進展，原本跟著我的思考而變動的 Draft，也必須有所變化才行。

西村　到時候 Draft 這個名字還會留下嗎？

宮田　這是他們要思考的事了。

デザイナーインタビュー選集
グラフィック文化を築いた 13 人
—— 12

● あさば・かつみ 一九四〇年生於神奈川縣。陸續任職於桑澤設計研究所、Light Publicity 廣告製作公司後，於一九七五年創設淺葉克己設計室。以藝術總監身分製作許多在日本廣告史上留名的知名海報、廣告。一九八七年設立東京字體指導俱樂部（東京TDC）。主要作品有西武百貨公司「美味生活」、三得利「夢街道」、武田藥品「合利他命A」等廣告、長野奧運官方海報、三澤房產「三澤・設計・包浩斯」海報、民主黨商標等。東京造形大學、京都精華大學客座教授。桑澤設計研究所所長。東京TDC理事長、東京ADC委員、JAGDA會長、AGI（國際平面設計聯盟）日本代表，設計協會會長。日本桌球協會評議員、桌球六段。曾獲東京TDC獎、每日設計獎、日本電影學院獎最優秀美術獎等衆多獎項。二〇〇二年獲頒紫綬褒章。二〇〇八年擔任「祈禱的痕跡」展（21_21 DESGN SIGHT）總監，以該展空間設計以及參展作品「淺葉克己日記」二度獲得東京ADC獎大獎。二〇一三年春天榮獲文化藝術部門旭日小綬章。

www.asaba-design.com

淺葉克己

An Anthology of Idea's Interviews

Asaba Katsumi

アイデア

說到淺葉克己，西武百貨公司的「美味生活」和「不可思議、愛不釋手」等八〇年代的廣告藝術指導實在太有名，大家都覺得他是單純廣告人。其實他的活動背景包含了在佐藤字型設計研究所的訓練，設立東京字體指導俱樂部，研究亞洲文字，以書法爲基礎來嘗試平面設計作品等，持續不斷地在探究文字和設計的根源。近年來他更積極指導設計團體和教育機構，致力於提升設計師在現代社會中的發言空間和培育新世代才能。我們在他忙碌的行程中爭取到訪談機會，試圖探究淺葉能量來自何處。

「淺葉克己的印記」特輯　摘自《idea》三五五號（二〇一二年十月）

現場主義的靈光乍現

——提到淺葉先生就不能不提到八〇年代一連串太過知名的廣告，我很好奇淺葉先生身為藝術總監，實際上站在什麼樣的定位來進行指導。在那麼多赫赫有名攝影師和文案所參加的工作中，我想了解淺葉先生對於共同作業的方法和想法。

淺葉　我一直在找新人。新人擁有驚人的力量，會發現前所未有的觀點，冒出意想不到的想法，能見到這種人，實在讓我興奮極了。世界上流通著各種資訊，而一個人也可能擁有很驚人的能力。個展發表的作品我一定會去看，也會把看到的珍貴寶物記錄、記憶下來。評審工作的邀約我從不拒絕。我自稱是全日本評審協會會長（沒有這種協會⋯⋯）。我總是對在各種場合中發現的新人好奇不已。

—— 您也很重視親自到現場、親眼確認。

淺葉　我經常提到「發想、現場、落實」這幾個詞彙。「在發想中的靈光乍現、在現場中的靈光乍現、在落實下的靈光乍現」。沒有廢寢忘食地發想創意不可能贏過別人。為了實現發想，要轉動地球儀到還沒有人去過的地方，探尋沒見過的人類和動物。現場的靈光乍現是最重要的，決定的瞬間會在這時出現，新的願景也會在此誕生。落實的靈光乍現就是字型設計。「設計語言和文字以及圖像間的深奧關係。」日本人在日常生活中同時運用著漢字、平假名、片假名、拉丁文字等四種文字。

Monsen字型帖裡有多到令人驚訝的字型數。以前念設計學校時有美術字課，要用Bodoni字型來寫二十六個英文字母。我經常用紅色鉛筆批改佐藤敬之輔帶回來的學生B全開作品。真要寫到無懈可擊至少要連續寫十年。出乎意料地，其實大家並不清楚這地球上到底使用了多少種文字。我的前輩京都人中西亮先生曾經走過地球上一百零八個地方，收集當地的手寫文字和報紙。他敏銳地發現只要有報紙發刊，就表示這種文字還活著。現在地球上使用的文字共有五十六種。字型的數量可以說無限多。五千年前蘇美人曾經在黏

淺葉克己
Asaba Katsumi

水に活ければ、この鮮度を保てます。

1

中国の「静」に酔ってしまった。

2

1 「丘比美乃滋」雜誌廣告／丘比／1974
AD：淺葉克己／C：秋山晶／Ph：吉田忠雄
2 三得利 Old「沉醉於中國的『靜』。」海報／三得利／1980
AD：淺葉克己／C：長澤岳夫／Ph：高橋勝二

土板上寫楔形文字。在書寫的瞬間，思想、感情以及人類的熱情和才能，還有藝術及科學都領受了永遠的生命。再也沒有像「書寫」一般對人類帶來如此大影響的發現了。

——從現場的靈光乍現這一點看來，丘比美乃滋廣告裡的蔬菜近距離特寫相當有名。

當時的攝影指導是怎麼進行的？

淺葉　跟攝影師合作的工作現場可以說是最令人緊張的。丘比美乃滋的創意總監是秋山晶先生、攝影是吉田忠雄先生。從雞蛋系列改為蔬菜時我對他說：「秋山先生，我們去美國拍攝吧。」「去哪裡？」攤開美國地圖，閉上眼睛指到堪薩斯州的威奇托。「那我們就去威奇托吧。」事前也沒去勘景，去了就直接是正式拍攝。延續到地平線的玉米田，那壯闊日本風景完全無法相比。這時藝術總監立刻變身為蔬菜擺盤藝術師。完成的照片請天才CF指導者杉山登志先生看過後，他說：「嗯，還好。」終於拿到丘比美乃滋這個案子時，我請杉山登志先生負責CF，他對我說，淺葉！準備跟我一起跑遍日本農協吧，然後我們開始四處勘景。日本真的是蔬菜的寶庫。我們發現長野縣洗馬町一到夏天共有十七種高

原蔬菜，遂跟吉田忠雄一起去拍攝。我們投宿在諏訪湖畔，那天夜裡剛好遇上據說是日本第一的煙火大會。其他員工開始打麻將。我穿上浴衣，走進成千上萬名群眾當中。在頭頂上炸開的煙火讓所有人為之亢奮。畫家山下清先生看了煙火也很興奮，還留下了美麗的作品。我的心境也一樣。回去之後躺進被窩，但剛剛看過的那些煙火還在我腦中爆炸。我拿起枕邊的素描本，連續畫了好幾張巨大蔬菜爆炸的圖片。這就是現場的靈光乍現。早餐時我讓吉田忠雄看了那些圖，「你要早說啊，我可沒帶特寫用的鏡頭啊。」我請他用 4×5 的大版型相機，接近到不能再近的距離拍下了那些照片。

——您是怎麼學會這些方法和節奏的？

淺葉　　應該是 Light Publicity 廣告製作公司時代鍛鍊起來的吧。在 Light 裡攝影師和文案的立場平等，一起組隊工作。也有一部分受到我國小四年級開始加入的童軍團經驗影響，我從以前就很習慣團體合作。

昭和44年7月5日 第三種郵便物認可 昭和50年2月20日発行 毎月1回20日発行

FASHION NEWS

流行通信3

1975
MARCH
NO.134

春のはじめを飾る特集は、異端の画家・金子國義によって繰りひろげられる。妖しくも美しい恋絵巻、特異な文章家・澁永刻店が捧げた鋭い感性の世界が、いっそう若い誘惑をかき立て、幻想の国へと扉を開きます。

三月の特集・金子國義の世界

2

3

雑誌《流行通信》／流行通信社／A4／AD：淺葉克己
1　1975 年 3 月號「金子國義的世界」／I：金子國義
2　1975 年 1 月號「山口小夜子」／Ph：十文字美信
3　1978 年 2 月號「瘋癲。」／C：糸井重里／D：大木理人／Ph：坂田榮一郎
髮型：野村眞一、吉名達雄／協調者：坂田 Maxine

1

2

ちからこぶる。

シュワルツェネッガー、食べる。
カップヌードル。

1 西武百貨公司「不可思議、愛不釋手。」海報／西武百貨公司／1981
AD：淺葉克己／C：糸井重里／Ph：坂田榮一郎
2 西武百貨公司「美味生活」海報／西武百貨公司／1982
AD：淺葉克己／C：糸井重里／Ph：坂田榮一郎
3 日清杯麵「擠出二頭肌。」報紙廣告／日清食品／1990
AD：淺葉克己／C：渡邊裕一／Ph：藤井保

—— 淺葉先生相當熱中桌球，甚至會跟設計師還有業界人士組隊，在海外勘景跟當地團隊對戰，一開始為什麼會迷上桌球呢？

淺葉　我在神奈川縣的金澤文庫出生長大，這裡打桌球的風氣很盛，我從小就經常在寺廟院子等地方打桌球。要是輸了就得換手，我個性不服輸，曾經硬是連贏一直打到天色變黑。國中加入桌球社，高中一年級為了想鍛鍊打架能力加入了柔道社，可是太痛了（笑），途中又轉到桌球社。畢業後有一陣子沒打，但是三十多歲時又重拾球拍。有一次去勘景時我在青森縣八戶跟十文字美信一起喝酒，聊到我們雖然學年不同但兩人都是神奈川工業高中桌球社這件事，開心得不得了。後來我創設了東京金剛這個桌球社團，現在還持續在運作。以往的工作都集中在文字和繪畫上，但是多多運動也可以刺激肉體和頭腦的成長呢。

—— 很多事大家都認為是興趣、餘暇，但是在淺葉先生身上，我們卻看到這些事都成為與設計連結的重要迴路。

淺葉　不做多餘的事，每一顆到眼前的球都打回去（笑）。以前在 Light Publicity 的前輩伊坂芳太良曾經說過：「不可以拒絕工作，工作上門全都得接下。」這種坦率的態度很重要。

──面對有興趣、想學習的事，就會不自由主地開始動手，想多認識同道中人，我想這也是一樣的道理吧。

淺葉　是啊。再怎麼說最大的寶藏還是人類。比起單純的文字資訊，人的說話方式、語調、身體動作等等，都能傳達更多東西。這種注重現場的想法也是以前在 Light Publicity 廣告製作公司和西武百貨公司的工作中學會的。其實前輩們說的話都挺有道理的呢。

從廣告到文字

——淺葉先生的藝術總監工作在八〇年代後半來到顛峰期，之後您陸續設立了東京字體指導俱樂部，興趣轉移到文字研究和書法上等跟文字相關的方面，其中的動機何在？

淺葉 我直覺來到世紀末，全世界將會開始關注文字。既然如此，那不如讓文字的世界再張揚一點。以往會注意到活字的只有少數設計師和詩人而已。

——也跟您在佐藤字型設計研究所時累積的基礎有關係。

淺葉 當時一整天都在寫，大概要寫三十個字，愈寫愈膩，所以我轉而投身到廣告世界去，不過年近五十，我大概也有種想彌補遺憾的心態吧。

——後來您還透過實際勘查，累積了在世界各地的體驗。

淺葉克己
Asaba Katsumi

442

淺葉　我以「僻地探險家」這個名號跑了三百多個偏僻地方。一九九〇年舉辦了東京字體指導俱樂部第二次展覽「熾熱亞洲字型設計展」，收集了二十二種亞洲文字。其中我認識了東巴文字。在中國雲南省麗江海拔兩千四百公尺左右的高地住著大約三十萬納西族，他們使用的就是東巴文字。薩滿使用的經典是傳承上千年的手寫文字，地球上最後的活象形文字。那些彷彿讓人碰觸到文字起源的形象讓我深深著迷。再來我實際上自己拿筆開始寫文字。一枝筆上有好幾百、幾千根毛形成一體而運動，最後匯積成一條線。筆下的影響也很大。

總是會描繪出令人意想不到的軌跡。這就是迷人之處，是製圖工具和電腦畫不出來的。

——我想您在廣告的藝術指導上，都貫徹了基本且正統的字型設計精神。

淺葉　因為語言一定要能發揮傳達的功用。做為文案，選擇用來搭配照片的文字時，字型的挑選確實如此。相反地，我也經常被人說「你寫的文字太跳了」。

——不過乍看之下正統的文字排版，使用非照相排版或數位類型的活字，還是沒那麼

'99 中国丽江东巴国际艺术节

浅叶克己东巴文字艺术展

China Lijiang, International Dongba Culture & Arts Festival'99

The Katsumi Asaba Art Exhibition;
New Dreamscapes of the Dongba Scripts

日期　10月15日(周五)至20日(周三)
会场　丽江古城博物院(木府)免费入场
主办　丽江地各行署
计划与运营　丽江县委员会、丽江县政府
协办　中国电视音乐协会、中国西南民族学会
合作　东京TDC／Qbis, Inc.／李长辉

Dates: Friday, October 15 - Wednesday, October 20
Place: Lijiang Gucheng Museum (Mufu) Free Entrance Fee

Hosted by: Lijiang District Government
Project Management: Lijiang Provincial council, Lijiang Provincial
Government Co-hosted by: Television Music Association of China, Ethnology
Society of Southwest China In Cooperation with Tokyo TDC, Qbis, Inc.,
Chang Suo Lee

Katsumi Asaba: inspired by Dongba characters Near Pictographs, Scripts, and their culture, has created countless numbers of graphic art works and CD-ROM, based on Dongba characters. He has holding this exhibition to celebrate of the China Lijiang, International Dongba Culture & Arts Festival'99. The new series of graphic arts in Dongba characters, Dongba character poster works that were unveiled in Tokyo and New York in the past and the normal design works of this leading Japanese designer are on display.

● Katsumi Asaba
Born in 1940, he is one of the leading graphic designers and art directors in Japan. Leading a career even, he has traveled to various countries around the 3 continents. He has designed various advertisements of major corporations in Japan. He has also directed television commercials. Mr. Asaba is also experienced in typography and calligraphy and is also the president of Tokyo TDC, which is a group of typographers. In addition, his design work is very diverse, he is the art director of the 2002 Soccer World Cup Japan Bidding Committee, designed the mark of the 25th anniversary of the establishment of diplomatic relations with the Republic of Mongolia and the official poster of the Nagano Olympics.

CD-ROM "What's (integral)Dongba?"
A 3 part CD-ROM consisting of a Japanese dictionary of Dongba characters, calligraphy of Dongba characters by Katsumi Asaba and visual footage from the Lijiang and Dongba Cultural Research Institute.
All the characters contained in the dictionary by director Taisuei Nishida are each individually written and pronounced by elders of the Dongba. Due to be completed in the end of October 1999.
For more information regarding this CD-ROM, please contact us at asaba@asaba.org

1 「淺葉克己東巴文字藝術展」海報／麗江地委行署／1999
2 「三澤・設計・包浩斯」連作海報／三澤房產／2007-
AD：淺葉克己

1

砂丘の実論。

鳥取は、先取りのまちになる。

エンジン01文化戦略会議
オープンカレッジin鳥取

2012年3月23日(金)・24日(土)・25日(日)
とりぎん文化会館梨花ホール、鳥取環境大学

ENJIN
文化戦略会議

1 「祈禱的痕跡。展」海報
21_2I DESIGN SIGHT，三宅一生設計文化財團／2008
AD：淺葉克己／Ph：稻越功一
2 Engine 01 文化戰略會議「砂上實論。」海報／Engine 01／2012
AD：淺葉克己／C：岡田直也／Ph：植田正治

好掌控呢。不過說到手寫字，應該說是一種筆觸細微感覺比較整齊的商標嗎？總之具有一種跟毛筆文字不一樣的象形性。您都是在什麼樣的過程下寫的？

淺葉　粗線和細線都用毛筆。粗直線的線條先畫出輪廓再塗滿。然後助理會掃成數位檔，繼續排版。

──一九九七年起您開始跟書法家石川九楊先生學書法，這跟您後來發展出的所謂「淺葉文字」這種獨特文字結構原理有關嗎？

淺葉　起初我入老師門下是為了學習用毛筆書寫東巴文字。九楊老師說：「放棄書法日本將會滅亡。筆觸會思考。」這句話給了我很大衝擊，我覺得要鑽研亞洲的字型設計，就得把書法練好。我還參加過整個晚上都在寫字的門生合宿，漸漸發現到所謂文字潛入手掌心的感覺。為了傳達出這種感覺，現在我自己也會主辦書法合宿。

——聽說您每天早上都會臨帖。

淺葉　身為設計師，我想應該要先把楷書練好，於是持續臨摹唐代虞世南、歐陽詢、褚遂良、顏真卿等大家的書法。等到楷書練得差不多，去年也開始練孫過庭和王羲之的草書。寫楷書時從頭到尾都很緊張，不過草書就能放鬆心情來寫。可以非常明顯地感受到平假名源於草書這個事實。

——近年來您作品的一大特徵，就在於這種以文字為一個核心再搭配多種不同元素的明顯排版特性，運用排版本身的結構進行大膽的配置。

淺葉　基本上我就像是在拼貼手邊圖版和文字要素一樣。盡量讓風從中穿過。去配合那些「空隙」，很接近合氣道的感覺。看看該怎麼轉換眼前這些素材本身具備的力量。

——再說得具體一點，您的作品裡沒有太多說明式的東西。您並不試圖解說這些使用

デザイナーインタビュー選集
An Anthology of Idea's Interviews

的記號和圖形，這些幾乎就像暗號一樣。只知道這是某種標記法。

淺葉　我很喜歡暗號。我曾經在童軍手旗信號大會上拿到優勝。有些東西或許不知道意義，但是其中一定藏著某些意義。我很在意從記號產生意義的那一瞬間。原始的東西總是叫我著迷。開始寫書法也一樣。我或許想要重回那種身體的根源吧。

——我覺得跟淺葉先生拼貼了許多元素的日記構造也有點接近。這次採訪過程中，又讓我們聽到很多軼事和精采記錄（笑）。這些事表現上看來很像是表演性質……不過徹底認真地進行這些表演，其實在根柢之處跟克己的求道心也有相通的地方吧。

淺葉　比起天堂我更喜歡地獄。應該是修行僧體質吧（笑）。

——日宣美、東京藝術總監俱樂部、東京設計師空間、JAGDA、東京字體指導俱樂部……戰後的設計師組織、團體隨著時代腳步不斷變遷。戰後型塑起來的設計這個大框

淺葉克己
Asaba Katsumi

架，在現代不斷出現戲劇性轉變，有些或許可說不幸地改變了。在這當中，無論您願不願意，淺葉先生確實在許多團體中都擔負著領導的角色。

淺葉　仲條（正義）先生跟我說過，該減少到一兩個就好（笑），他說這樣之後我會很累的。

——這個問題可能很難回答，您對設計師團體的定位和未來有什麼看法？請告訴我您的理念以及具體想法。

淺葉　還是得多嘗試有趣的事啊。有趣的事還有很多。大家可能都太忙了，要花時間去找找自己真心喜歡的東西，否則不容易呢。我想應該可以從組織上來對現狀提出質疑。

デザイナーインタビュー選集
グラフィック文化を築いた 13 人
——13

寄藤文平

●よりふじ・ぶんぺい 一九七三年生於長野縣。藝術總監。武藏野美術大學中輟後參與博堂廣告製作。一九九八年成立寄藤設計事務所，二〇〇〇年設立文平銀座。近年來主要活躍於廣告藝術指導和書籍設計領域。主要作品有 JT「成人吸菸禮儀講座」、「禮儀中的新發現」、東京地鐵禮儀海報、雜誌《Brain》《孫之力》等之藝術指導，《海馬》(池谷裕二)與糸井重里共著、朝日出版社)，《SWISS》(長島有里枝著、赤赤舍)等書籍設計。著作有《死亡目錄》(大和書房)、《元素生活》(化學同人)、《地震常備筆記》(木樂舍・Poplar 社)、《塗鴉大師》繪畫與語言的研究》(以上皆為美術出版社)、《大便書》(實業之日本社)、《長岡賢明的手法》(長岡賢明著、平凡社)榮獲第三十九屆講談社出版獎書籍設計獎。

www.bunpei.com

An Anthology of Idea's Interviews
Yorifuji Bunpei

アイデア

寄藤文平活躍範圍廣泛，從廣告、書籍、雜誌的藝術指導到插畫到著作等等，其中的共通之處就是他並非僅將某個事象單純化，而企圖以對受衆而言簡單明瞭的程度來解釋，並以象徵性的手法來提示。寄藤文平經手的海報和書籍設計，在二○○○年代以後成爲業界有意識、無意識參照的「基本模式」，形成現代日本平面設計的基調。乍看之下很「普通」的設計，背後究竟有著什麼樣的思想？平面設計師今後還有什麼樣的活動空間？讓我們來聽聽現在的寄藤對設計業界的未來有何願景。

專爲本書進行之訪談

（二○一三年十二月收錄）

轉換排版的概念

──在《idea》三四七號的寄藤先生特輯中並未刊載您的單獨訪談，出版本書時特地邀請您進行了本次訪談。二○一一年六月特輯去採訪您的時候，由於同年三月發生東日本大地震的影響，寄藤先生本人心情也相當消沉。震災帶來的秩序重整，讓大家都陷入深沉的思考，對於談論設計甚至設計這件事本身也都顯得消極。當時您說過想要創造一種「不像電視和網路那麼快，但又可以比書籍快速地簡明傳遞資訊，類似報紙般的媒體」。

寄藤 當時心中的念頭，現在好像終於漸漸開始具體起動了。為了想創造一種傳播新聞的媒體，我做了許多調查，但是我很快就知道自己不可能去採訪第一手資訊、進行報導。於是我開始想，或許可以做出一個能把既有素材運用平面設計巧妙地整合、再傳遞出去的架構。現在我正在開發專用的排版程式。我想不久的將來一定會出現這類光譜的東西，排

版程式化後可以辦到什麼？我覺得這是平面設計之後值得關注的方向。

過往排版都是以時間順序閱讀的前提來組版。今後在書籍上應該也會繼續存在這種設計，從傳達方法整體看來，這會是其中的一個部分。例如《TIME》雜誌上有「GLOBAL」這個羅列各種資訊的頁面。每張圖都有圖說，圖跟照片成組排列。這跟以往雜誌頁面排版的「排列」意義一樣，但背後的概念不同。我並不知道《TIME》雜誌是否有意識地這麼做，不過這種排版讓我感到編輯這個概念被賦予了實際形體的可能。我想也不妨從思考的表現形式、而非排列方式的表現形式來重組排版的概念。

《TIME》雜誌從以前就有「GLOBAL」頁面。現在已經成為網頁排版的一大潮流。網頁的排版為什麼會呈現這種羅列的方式，那是因為資訊速度快時，讀者不會以時間順序來閱讀。在這樣背景中大家選擇的排版，就是像《TIME》雜誌上的「GLOBAL」頁面，我覺得這很重要。

這二十年來的網路媒體設計，改變了過去紙本媒體和影像媒體發展的文法。以文字為主的素材變成運用 Flash 的手法、格線，現在又回到單純的單欄形式，更偏向記號。這樣的歷程跟紙本媒體走過的路看來很像。反過來說，過去四年左右，也可以說只是把近

寄藤文平
Yorifuji Bunpei

代設計發展出來的設計表現手法實裝於數位工具上的階段。Helvetica 的前身 Neue Haas Grotesk 最近數位化了，我覺得這似乎象徵著二十世紀現代設計世界已經完全走進數位了。

溝通不是資訊傳達

—— 寄藤先生的平面設計似乎介於插畫和資訊圖表（infographics）之間，我覺得這一點也是現代設計中的資訊設計史上值得注意的一點。站在「行內人」的立場，我想可能會有些意見，認為那嚴格來說並不算資訊圖表。

寄藤 　資訊圖表講起來其實很籠統。這是一種用於溝通的視覺化圖表。我想最大的差別就在於我有沒有賦予它故事性。視覺化的技術跟故事化的技術相當不同。在美術大學裡教的是視覺化技術，但是並沒有說明賦予故事的技術，也沒有被體系化。但是如果想深入人

大人たばこ養成講座

初級篇 その九十一 潮干狩りのお作法。

① 潮干狩りの情報は、ネットでしっかりかき集めること。収集は、アッサリやめないこと。

② 潮干狩り渋滞に巻き込まれないこと。クルマの潮引きも考慮すること。

③ 麦わら帽をかぶり、首にはタオルを巻き、短いズボンをはき、あの頃のファッションで決めること。

④ まず、服をして、息を整えてから出陣すること。吸いがらは決して海辺に埋めないこと。

⑤ 小さな穴を探すこと。それを見つけたら、イッキに攻めること。

⑥ ただし、熊手はやさしく振りおろすこと。大きなふくらみの、手応えと感触を楽しむこと。

Illustration: Bunpei yorifuji

「成人吸菸禮儀講座」推行禮儀廣告
JT／2000-／AD、I：寄藤文平／C：岡本欣也

心，就得透過視覺、準備一定程度的故事才行。

——現在學生們都隱約感覺到打開這個入口的必要性，但是似乎還沒有積極執行。您有沒有受邀到學校去上課過？

寄藤　我去大學演講時主要講的是何謂溝通。這算是基礎中的基礎，但沒想到很多人並不理解這一點。把「Tahoiya」(譯註：一種字典遊戲，從字典裡挑選出艱深詞彙，將真正解釋和編造的解釋混在一起，猜出何者為真)這個遊戲當做例子來說，大家就很容易理解。「Tahoiya」是印地安的 Tahoi 族用的箭。

——所以「Ya」指的就是「箭」(譯註：日文中的箭矢發音為「Ya」)嗎？

寄藤　……這是騙人的 (笑)。

「在○○做吧」推行禮儀海報

東京地鐵／2008-10／AD、I：寄藤文平／C：稗田倫廣

——騙人的嗎（笑）？

寄藤　這個遊戲就是讓大家一起去想這種謊言，然後猜出混雜在當中的真實。從「Tahoiya」想像到「Tahoi 族的箭」，這跟我們平常工作在想點子的思路幾乎一樣。當對方相信這個謊言時，自己腦海中想像的 Tahoi 族跟對方想像的應該很相似。也就是說，形成一種雙方共享謊言的狀態。「Tahoiya」究竟是什麼一點也無所謂，當你覺得「可能是這種東西」，而對方覺得「應該就是那樣吧」的那一瞬間，就表示確實傳達了。達到這種狀態就是所謂的溝通，用這個例子來告訴學生就很好理解。並不是單純從 A 到 B 的「資訊移動」。

——原來如此。也就是看對方是否真正認同理解。

寄藤　沒有錯。自己覺得感動的東西、對方也一樣受到感動，這時的溝通才算成立。

震災後即物的設計暢銷

—— 您覺得震災後世界上的設計有什麼變化？

寄藤 從地震發生到去年，我覺得大家都變得更即物。似乎覺得真實的東西比較有說服力，對謊言和奇幻感產生了抗拒。只留下了「情誼」這種強而有力的虛幻。

—— 社會變得即物，寄藤先生在設計時也會隨之切換嗎？

寄藤 我有感覺到書籍裝幀如果採用相當即物的設計，會非常好賣。比方說西內啟先生的《統計學，最強的商業武器》，封面上只有斗大的書名，但是賣得相當好。這大概就是現在消費者的口味吧。

—— 寄藤先生算是相當早採用這種手法的人。最近類似的裝幀好像也增加了。

寄藤　現在大家都這麼做。我想應該是因為即物的方式必須靠書籍本質來一決勝負，因此產生了說服力。《統計學，最強的商業武器》的封面上就算放了一些描繪統計過程的圖，也不會因此增加說服力吧。還有，類似這種斷定式的書名也很重要。可不能用「或許是最強的商業武器」。說得愈有把握愈有說服力。

——身為編輯，經常會猶豫書名該不該用斷定語氣。

寄藤　因為說得太過可能會有損實際內容和設計的同等性。但是站在宣傳立場看來，就算有些落差，斷定語氣的效果絕對強多了。想讓人容易理解，就得加強對比。《繪畫與語言的研究》這本書也是基於這個想法而寫的書，但我並不想讓設計只做這些「製造落差的工作。在包含了出版商、作者和市場的整體力學當中，或許經常需要加入這樣的落差，但我覺得試圖去了解這樣的力學構造後再進行設計是很重要的。

——《好的書店店員》的裝幀也是相同手法呢。

統計学が最強
の学問である

データ社会を
生きぬくための
武器と教養
Literacy for
the Next
Generation

西内啓

ダイヤモンド社

西内啓《統計學，最強的商業武器》
鑽石社／2013／四六版／AD：寄藤文平

海

HIPPOCAMPUS

池谷裕二
糸井重里

脳は
疲れない

馬

1　池谷裕二、糸井重里《海馬體：大腦眞的很有意思》
朝日新聞社／2002／四六版
2　亞賓澤協會，金森重樹（監譯）、富永星（譯）
《如何跳脫自己的小「盒子」》／大和書房／2006／四六版
AD：寄藤文平

善き書店員　木村俊介

6人の書店員にじっくり聞き、探った。この時代において「善く」働くとはなにか？500人超のインタビューをしてきた著者が見つけた、普通に働く人たちが大事にする「善さ」――。「肉声が聞こえてくる」、新たなノンフィクションの誕生。

ミシマ社

ナガオカケンメイの考え

ナガオカケンメイ

アスペクト

2000

2

1　木村俊介《好的書店店員》／Mishima 社／2013／四六版
2　長岡賢明《長岡賢明的想法》／Aspect／2006／174x128mm
AD：寄藤文平

寄藤　這本書是訪談記錄，文體很有趣，讀著讀著會覺得彷彿有聲音出現。大概因為我跟作者木村俊介先生是同年代人，彼此關注的問題很接近。這本書的主題在於不要「堆疊」，也不以編輯來釐清脈絡，而著重於如何將人的聲音化為一本書。木村先生不斷聽著訪談時的音檔，在幾乎都背下來的狀態將文字寫在原稿上，所以幾乎沒有需要修正的地方。我覺得這根本是一種藝術了。站在媒體的觀點看來，書店店員並不是什麼特別的人物，但是透過木村先生將這些人的聲音化為文字，就傳達出了其中的特別。要讓受訪的人和化為文字後的內容盡量同等，這其中其實也需要創意，對我來說是個很大的發現。因此我的設計也盡量重視同等性，不放書腰，採用延長本文的方式來進行裝幀。我覺得這算是一種真正的跨文化。該如何去對抗現在所謂的資訊社會，我覺得這本書提示了其中一種方法。這本書很快就再版了。帶著這樣外觀、有關書店店員的書能夠再版，我覺得非常開心。

藉由搬遷看清自己的定位

——二〇一三年夏天將事務所從銀座搬到青山後，有沒有什麼改變或者重新整理的事？

寄藤　重新整理事務所時，總會想要怎麼隔間好。現在的廣告設計事務所多半都有很大的會議桌、工作空間較小。為什麼會這樣呢？我發現現在設計師的定位大致可區分為諮商、執行、收尾這三大部分。諮商是需要凝聚雙方共識的工作，所以需要有寬敞的會議空間。這樣看來我自己的工作比較偏向執行和收尾吧。搬家時我很認真地想過，是不是也該把工作重心轉移到諮商方向去。搬到新事務所時，我反而把會議空間縮到最小，加大了工作空間。因為我覺得不管外界怎麼改變，還是絕對需要動手來創造的空間。工作空間裡沒有麥金塔電腦，只有牆壁跟桌子。

——這種職能分化跟剛剛談到的數位化也是平行進展的呢。

寄藤　這幾年我覺得相當明顯。仔細聆聽客戶需求，盡心招待，再整理出想法，決定接下來的進行步驟，設計的重點似乎轉移到這種按部就班的程序上。但是這種方式已經可以完全套用進商業模式裡。從經驗上我知道如果不這樣做不可能催生出好的設計，但是也忍不住要回頭想，我當初想做的真的是這些嗎？我並沒有期待自己對這個世界有多大貢獻，只是希望自己可以站在破壞的那一方，單純希望可以待在能打造出具體東西的地方。

――寄藤先生畫插畫也做設計，整體來說您似乎對走入更加深入內容的方向很感興趣。

寄藤　以資訊圖表來說，過去不管編輯、插畫、設計都是由我自己一個人來。我查過一些海外的案例，看過由編輯、插畫家、設計師組成團隊來進行。我畢竟沒有生在那樣的環境，同時我也覺得光靠畫插畫也存活不下去。不過最近十年我開始懷疑這樣的方法，終於整理出一個可以相合作的環境。從年齡上來說我也來到能提供環境的這一邊，我想應該能夠找到一些可以合作的插畫家和調查員，做出一些成功的例子吧。現在讓能畫畫的插畫家發揮能力的地方非常少。雜誌裡運用插畫的方式往往也讓人看了替畫家感到不忍。我始

寄藤文平《死的型錄》／大和書房
2005／166x146mm／精裝／AD、I：寄藤文平

終覺得插畫不應該是被收錄在藝術書籍裡的東西，最好能夠有很好的環境，讓作品可以跟外界產生關聯。

—— 關於您自己的著作呢？

寄藤　表現自己的東西我應該會依照以往的方式繼續進行。現在我正在寫《傳說》這本書。書的主題是探究故事寫法的原型，調查產生的過程，了解神話是怎麼被創造出來的。因為帶有神話性而增添了附加價值，我想這種技術正是溝通之所以是門生意的最大骨幹。我現在還無法清楚說明這一點，不過震災之後一直在思考的主題，總算要成形了。

「わかりやすい」デザインを考える

絵と言葉の一研究

寄藤文平

美術出版社

寄藤文平《繪畫和語言的研究：思考「好懂」的設計》
美術出版社／2012／四六版／AD、I：寄藤文平

● 《idea》（アイデア）　www.idea-mag.com

本設計雜誌自一九五三年創刊以來，以平面設計、字體排印學為主軸，持續向世界傳達古今中外的設計現況。

透過每期不同的形式與高品質的印刷，引介最前端的視覺文化。

添加專門性、資料性高的內容，

以設計的視角深入探究漫畫、動畫、遊戲等次文化的企畫等，涉及領域的廣泛度也是本雜誌的魅力之一。

● 室賀清德（Muroga Kiyonori）

一九七五年新潟長岡市生。

前《idea》雜誌總編輯（二〇〇三～二〇一八）。

一九九九年起以編輯身分

從事平面設計、字體排印、視覺文化相關企畫活動，

此外也參與國際性的設計評論與教育活動。

詹慕如—譯者／自由口筆譯工作者。翻譯作品散見推理、文學、設計、童書等各領域，並從事藝文、商務、科技等類型之同步口譯，及會議、活動口譯。

王志弘—選書、設計—AGI會員。致力於將字體設計融入到設計項目中，涉及文化和商業領域。獲得的獎項包括紐約AD C銀獎、紐約TDC獎、東京TDC提名獎、韓國坡州出版美術獎年度最佳設計，以及HKDA葛西薰評審獎。

https://wangzhihong.com/

グラフィック文化を築いた13人
建構視覺文化的13人

Source Series 23

編者：idea 編輯部
譯者：詹慕如
選書、設計：王志弘
發行人：涂玉雲
出版：臉譜出版

發行：英屬蓋曼群島商家庭傳媒股份有限公司城邦分公司
台北市民生東路二段一四一號二樓
讀者服務專線：〇二～二五〇〇～七七一八
　〇二～二五〇〇～七七一九
服務時間：週一至週五　九：三〇～十二：〇〇
　一三：三〇～十七：三〇
二十四小時傳真服務：〇二～二五〇〇～一九九〇
　〇二～二五〇〇～一九九一
讀者服務電子信箱：service@readingclub.com.tw
劃撥帳號：一九八六三八一三／書虫股份有限公司
城邦網址：http://www.cite.com.tw
臉譜推理星空網址：http://www.faces.com.tw

香港發行：城邦（香港）出版集團
香港灣仔軒尼詩道二三五號三樓
電話：八五二～二五〇八～六二三一
傳真：八五二～二五七八～九三三七
電子信箱：hkcite@biznetvigator.com

馬新發行：城邦（馬新）出版集團
Cite (M) Sdn. Bhd. (458372 U)
11, Jalan 30D/146, Desa Tasik, Sungai Besi,
57000 Kuala Lumpur, Malaysia
電話：六〇三～九〇五六～三八三三
傳真：六〇三～九〇五六～二八三三
電子信箱：citek!@cite.com.tw

一版六刷：二〇二二年三月
版權所有・翻印必究（Printed in Taiwan）
國際標準書號：九七八～九八六～二三五～七九九～六
定價：新台幣五五〇元整
（本書如有缺頁、破損、倒裝，請寄回更換）

GURAFUIKKU BUNKA O KIZUITA JUSANNIN by IDEA HENSHUBU

國家圖書館出版品預行編目｜Cataloging in Publication, CIP

建構視覺文化的 13 人／idea 編輯部編；詹慕如譯
・──初版・──臺北市：臉譜出版：家庭傳媒城邦分公司發行，2019.11
　面；　公分・──（Source；23）
ISBN 978-986-235-799-6（平裝）

1. 平面設計　2. 訪談　3. 日本

960　　　　　　　　　　　　　　　　　　　　　　　108019200

仲 條 正 義 デ

2005年9月1日発行・第53巻・第5号・通巻312号
奇数月1日発行　ISSN 0019-1299

312 2005.9

international
graphic art and
typography

世界のデザイン誌
誠文堂新光社

ide

『アイデア』1953

SPEC

の館刊以来ノ

クデザイン、タイポグ

フィを主軸に、古今東

のデザインの状況を世

にむけて伝え続ける

ザイー志。毎コラ昆よ

ISBN978-986-235-799-6 FA3325 NTD550 HKD183

世界のデザイン誌

アイデア

idea 350 仲條正義デラッ

アイデア

idea 351 北川一成：コミ

アイデア

idea 353 ドラフトのいま

アイデア

idea 355 浅葉克己の記

アイデア

Inter national Graphic A and Typogra
世界 デザイン誌『アイデ Source

23

日本 イテ
建 景文